OPEN MIND!

房 樹 人 繪畫心理學

House　　Tree　　Person

一沙 ◎著

目次

【自序】
走進房樹人，認識你自己！

你是否對美國影集中的心理工作者充滿了好奇與敬畏？就像《謊言終結者》（lie to me）裡的卡爾·萊特曼博士（Dr. Cal Lightman），可以把人的微表情放大十倍，即使對方不說話也能知道他在想什麼。作為心理諮詢師的我，也常常遇到身邊的朋友或者諮詢者對我說：「你到底是不是真的能知道我在想什麼？」老實說，我不是魔法師，無法猜測對方的內心，只須讓諮詢者在紙上畫出房屋、樹木和人物，便能夠將其壓抑在內心的潛意識釋放出來。

現在，請你準備好，跟隨我一起進入這個神秘的房樹人世界吧！

「房樹人測驗」，從名字就可以看出主要是圍繞 Tree（樹）、House（房）、Person（人）這三個元素展開的，所以又被簡稱為THP。早在一九四八年，美國心理學家約翰·貝克（John Buck）就發明了一種叫作「畫樹實驗」的方法，他要求被測者在三張白紙上分別畫出房屋、樹及人。這就是最早期的「房樹人測試」。羅伯·伯恩斯（Robert C.Burns）在前人的基礎上提出了動態的「房樹人測驗」，要求被測者將房、樹、人三個元素畫在同一張紙

上，這樣可以更好地觀察三者之間的互動關係。這也成了現今運用最為廣泛的「房樹人測驗」。

「房樹人測驗」屬於心理投射測驗。其目的是挖掘出被測者壓抑在最深層的沒有被意識識別出的原始心理，可以投射出被測者真實的心理狀態，系統地把潛意識釋放出來，從而幫助被測者發現自己各種潛在的心理問題。特別是當個人發展遇到問題、內心有困擾，或者選擇存在困難的時候，「房樹人測驗」可以發揮一定的指導和提示性作用。

本書的開篇是我的現身說法：作為心理諮詢師，當我遇到職業選擇障礙時，我是如何運用房樹人的測驗方法發現自身問題並最終克服困難。另外，我還通過對幾個具體案例的分析，來揭示我是如何幫助身邊的人們瞭解他們自身的問題，並啟發式地幫助他們解決問題。

如果你已經迫不及待地想給自己做個測試，你完全可以利用本書的第二部分，跟隨我給出的提示語，畫出房、樹、人這三者，然後在我列出的一些基本解釋中，與自己的畫做比對，從而更深入地瞭解自己的內心世界。

但要提醒讀者的是，本書所列出來的解釋僅供參考，更多詳盡的解釋還需要通過諮詢師對測試者的提問，或者測試者以自問自答的方式深入瞭解和挖掘。

在本書的最後，我闡述了一些繪畫心理學在兒童世界的運用法則，但這些也都只是普遍表象的一般規律，如果測試兒童在心理方面有一定障礙的話，建議家長及時尋求心理醫生的

幫助，及早進行治療。

我寫這本書的目的，主要是希望這種心理自測的方法得到普及，讀者能夠比照本書的內容，及時瞭解自己的內心需求或心理問題，及早進行預防和治療。你甚至可以把它當作一種遊戲，在朋友聚會時，除了桌遊、塔羅牌的第三種選擇。

生活中的房樹人

一張畫就能發現潛伏在身體裡的另一個你

1 是什麼在阻礙你走向更好的自己

我叫 Joe，三十四歲，留著一頭大波浪形的捲髮，喜歡戴一副黑色框架的眼鏡，外貌普通到走在人群裡並不會引人多看一眼，而我對此也已經習以為常。雖然有一份讓很多人羨慕的工作——心理諮詢師，生活中我卻是一個平凡得有些發悶的人。

我的丈夫 Alex 是一個普通的技術工作人員，但他能自覺承擔起養家糊口的重任。我很清楚我的幸福在於沒有家庭和經濟方面的壓力，這也讓我有更多的自由投入目前的工作中。

我和 Alex 已經結婚五年了，有兩個三歲大的兒子。

作為一個不太有名又不太張揚的心理諮詢師，當我以為生活會一直這樣平淡地繼續下去的時候，忽然得到了獲得更好發展的機會。

比如離開目前我所服務的某知名心理諮詢機構，接受我心理諮詢方面導師的邀請，一起合作創辦工作室。我的那位導師——King，在心理諮詢業界享有盛名，慕名而來的來訪者多到他確實需要一個助手。而這些需要分擔的工作，完全可以改變我的現狀。這對於我來說的

確算是千載難逢的機會。但我同時也要承擔起合夥人的責任，這是我之前沒有接觸過的。從一個簡單的心理諮詢師逐漸轉型擔任某些行政管理工作，我不知道自己是否能做好這一切。

如果說 King 的邀約讓我受寵若驚，那麼之後的兩個機會更是我自己從沒想過的。一個是到政府機關任職；另一個則有可能成為心理方面的專職作家。對於我來說，這兩個機會的誘惑都很大。

說是到政府機關任職，其實是到政府的某個相似單位任職，這樣就不用擔心某個月裡因為接待的來訪者過少而影響收入。在政府機構任職的好處相當多，雖然上班時間沒有現在這麼自由，但因為是政府公職，社會地位和未來的發展都會更穩定，對於不求上進又要適當照顧家庭的我來說，這確實是一個不錯的選擇。

有出書的機會則是因為有段時間我經常在心理類雜誌上發表專欄，就有朋友牽線搭橋，可以出一本關於心理學方面的書籍。這可以讓心理諮詢中的某一些技術和技巧普及化，這也是我一直想做的事情。同時，寫書的時候相對來說比較自由，這也是我一直所嚮往的生活。

到底該如何抉擇

但也正是這樣的一些機會，讓原本已經習慣了平靜得沒有一絲波瀾的生活的我，變得非常焦慮，甚至寢食難安，整天糾結在我到底要選擇哪一份工作的境況中。因為我深知自己沒

有能力把所有工作都平衡好，所以必須在這些看上去都還不錯的機會中做出選擇，不然結果可能就是我什麼都得不到。有了這一層認知，這個選擇就變得尤為重要，也更加艱難。所以每次當我開始思考這個問題的時候，選擇的壓力就壓迫著我，有時候連氣都喘不過來。

不斷的自我分析，並不能幫助我很好地做出這個職業發展的判斷，反而湧現出許多新問題，比如我究竟為什麼會如此難以下決定。我漸漸發現這也許並不只是單純的職業選擇的問題。在無法做出決定的同時，我要弄清楚究竟是什麼在阻礙我走向更好的自己。不斷糾結的同時也讓我很難真實地關注自己的生活，甚至有些倦怠於手邊的工作，這一點讓我非常難受。最先發現的是我的老公。一天，整理完家務還不是很晚，家人也漸漸發現了我的異樣。

「你還在為那件事情猶豫嗎？還沒有想好要怎麼選擇嗎？」Alex 關心地問我。

「是的，我不知道我究竟怎麼了，這個選擇對於我來說突然變得很難。」每次提到這個話題我都會變得很煩躁，我試圖讓老公明白我究竟怎麼了，其實我並不是猶豫不決的人，在很多問題上我甚至是說做就做、行動力非常強。但這一次，連我自己都不明白我到底是怎麼了。

「可是親愛的，你已經考慮了兩個多月了，是什麼原因讓你如此猶豫不決呢？」我從他的眼神中看到了擔心。

「也許我永遠都想不明白了，我也不知道為什麼我做一個決定會變得那麼難！」我又

12

找到阻礙的問題

經 Alex 的提醒，我想起了這個不太常用的方法，確實，我也可以試試看——房樹人。

這個方法非常簡單，在白紙上隨意地畫上房、樹、人三種元素。通過這三個元素，可以瞭解生活中一些被我們忽略的問題。這也是我們和我們的內心以及潛意識溝通的一個很好的機會。或者我也可以看一看，除了理智的分析以外，我的內心究竟需要什麼，內在能量又是

你讓一個來訪者在紙上畫了房子、樹和人，從中分析出了讓她困惑的事情。」

另一種方法呢？」Alex 提醒我，「我記得你以前用過一種畫畫的方式，你還記得嗎？有一次

「這可不行，這是你的人生啊，但或許我可以給你提供一些建議。「Alex，要不然你替我做這個選擇吧！」

是固執地望著他，好像就能得到我想要的答案，「Alex，要不然你替我做這個選擇吧！」

道 Alex 並不是什麼專業人士，而這個期盼也來得毫無道理，一定會讓我失望的，但我卻還

我，這個決定竟然會變得如此困難。」我求助般地看著 Alex，希望他知道答案。雖然我知

這樣，好像也沒有辦法幫助我很好地做出決定。我總覺得冥冥之中好像有一股力量在阻礙

用過的方法來做，在紙的左邊寫下各種選擇的優勢，而在右邊則寫下不少劣勢。但是即使是

蠢。」我控制不住吼了出來，帶著委屈和不甘心，甚至有些許小女孩的任性。「我用我曾經

開始激動了，不斷抱怨起來，「我也很想知道自己究竟是怎麼了，我覺得這樣的自己很愚

怎樣的。

我說：「對哦，也許我也可以試試看，通過房樹人的方法瞭解自己究竟怎麼了。」

Alex 聽了也非常高興，他很樂意整個晚上都陪著我，跟我一同找到解決問題的辦法，也可以讓他更進一步地瞭解我。「那太好了，我們開始吧！」Alex 表現出了極大的興趣。

說做就做。在鉛筆、鋼筆、圓珠筆裡，我選擇了鋼筆，然後拿了一張 A4 紙開始畫。需要提醒的是，在畫房樹人時要注意幾點：一是畫面裡要包括房子、樹和人三個要素，而其他的要素可以根據需要添加；二是人物不要畫成火柴人。

在拿起筆畫畫的時候，不知道為什麼，我的內心有一種強烈的感覺想要畫一條河。我作畫的順序是先畫了河，然後畫了樹，畫了樹邊的草，畫了房子，在畫房子的過程中不斷修改。最後畫了人，在整個畫面的右上角，還畫了太陽，不畫它總有少了什麼的感覺。

因為我並不經常使用房樹人這種方法，所以對其中每一個含義並不是非常瞭解，也正因為這樣，所以畫出來的房樹人才會更加接近自己內在真實的狀況。

「接下來你準備怎麼做呢？」老公問我。

我想了想，開始在家裡翻箱倒櫃，找到了多年前珍藏的一本筆記本。「還好找到了。」

我說。這還是我讀大學時上課記下來的呢！沒想到真的有用到的一天。

沒想到不經意間保留下來的筆記本，現在竟然成了打開內心世界的魔法棒。於是我開始

14

了我的自我解答之旅，當然老公 Alex 陪伴著我。他問我：「是不是有些問題是需要我迴避的？」

「我想不必吧，如果有需要的話我會直接告訴你的。」我不確定即使是身邊最親近的人，是否可以坦然面對。因為在與自我、內心的對話中，隨時會有我們理智所無法估算的事情發生。

看到 Alex 理解的目光，終於放心了，於是我打開了那本字跡都已經模糊了的筆記本。

準確度極高的房樹人繪畫

我興沖沖地打開這本封面已經非常舊的筆記本，其中的某些

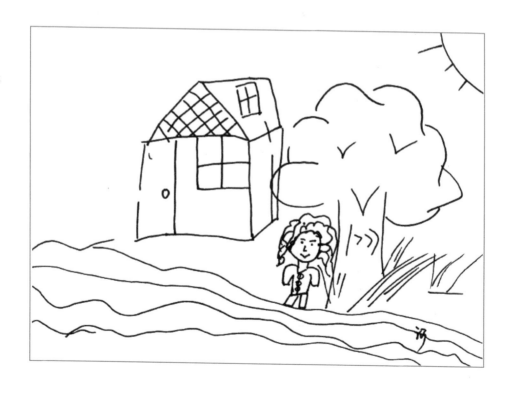

頁面已經黏在了一起，怎麼也無法打開了——我猜測這些頁面上可能曾經留下過巧克力的痕跡。在筆記本的最後，我看到了當時非常秀氣的字跡——房樹人。

於是我找到房子的解答——作畫者的房子有一部分傾斜，在房子歪了的情況下，一般需要考慮其家庭不穩定；而屋頂開窗則表示有來自家庭的壓力；房子門窗關閉，表明自然防禦力強，但是門窗都很大，則表示作畫者對外界有非常強的好奇心；而屋頂上的瓦片筆鋒濃重，甚至帶著一點點強迫，或許這是內心脆弱的成分所造成。

「你覺得如何？」

Alex 對於家庭不穩定這一點表示異議，這一點我很瞭解，他想知道我的一些想法，而我對這個結論也充滿疑惑和不認同。「我也不知道這個應該如何解釋，我畫的時候只是希望盡可能畫好吧！」但我知道，這個房樹人的測試，其準確性相當高，只是有時候也需要被測者的認同和解讀，可是我自己卻解讀不了。或許這不是一個很好的切入口。「我們把其他的都看完再來解讀房子，或許會有不一樣的發現。」Alex 和我想的一樣。

於是我看到了關於樹的解答——樹的部分在房樹人中是最接近自己的部分。樹的解讀是這樣的⋯⋯在樹幹上，作畫者留下了較多的筆畫，代表了過去曾經歷的坎坷。

放不下的過去是阻礙？

在房樹人中，樹幹一般代表的是成長。在樹幹上留下較多筆畫，這也就是說，在我的成長中有一些創傷，而這些創傷還沒有被很好地處理。

同時仔細看圖會發現，我畫的樹冠是不連貫的，而在房樹人中，樹通常代表了將來，或者收穫這一類的預期，我畫的樹冠不連貫則暗示我對自己未來的發展方向非常迷茫。

「樹冠的部分不正是你現在迷茫的事情嗎？」Alex 像發現新大陸一樣指出這一點，同時他也沒有忽略留下較多筆劃的樹幹，「過去的事情，你還沒有全部放下？」

「是的，」我毫不隱瞞地說，「你也知道，父母過世這一點，常常還是會讓我自卑。」

「那麼，是過去你放不下的經歷在阻礙你對未來的選擇嗎？」Alex 開始推測。而這也正是我在考慮的……讓我難以做出選擇的原因一定不在其他地方，而只在自己的內心。

「我們先繼續看下去，或許還會有其他的發現。」Alex 提議。

關於人的部分是這樣解釋的——從整體上看，畫中的人所占的比例與房子和樹相比比較小，說明作畫者的內心是比較弱小的。畫中的人物雖然不是火柴人，但是沒手沒腳，這是能力差的意象，也就是說作畫者對於自我的認同部分是假設了自己是沒有行為能力的，或者是有能力但是被束縛住了。「自我的認同是自己的能力差，或者有能力卻被束縛住了。」我不

原來是內在的自我做不了決定

「這讓你想到什麼了呢？」Alex 不解地問我。「嗯，」我向他解釋道，「我曾經問過自己很多個為什麼，比如第一層為什麼，為什麼我不願意去參加國家公職人員考試，因為我害怕自己考不上；即使考上了，我更怕有人說這是因為有了別人的幫助，而並不是我自己的能力。」我嘗試向 Alex 解釋這種不斷向自己問為什麼的方法，這是自我思維的一個方式，同樣也可以幫助我們認識到自己的行為背後一些更加深層的原因。

「然後第二層為什麼，我就會繼續問自己，為什麼我會有這樣的想法，我為什麼會覺得別人會說我能力差呢？在現實生活中有人這樣說過我嗎？」

「在現實生活中，好像沒有人這樣說過你吧！」Alex 想了想，說道，「你給人的感覺一直都是急急忙忙、說做就做的啊！從我們相識到現在，你把這個家打理得非常好，在我們的朋友圈內，你也一直是一個公認的非常有能力的人啊！」

「嗯，是的。」Alex 和我想的一樣，所以我當時的第三層為什麼就是，為什麼我會有這樣的感覺，「所以我有時候會覺得，你們看到的我好像只是我的表象，我自己並不這麼認為。」

Alex 看著圖，露出了恍然大悟的表情：「所以，其實你對自己的認知評價中，你是一

個沒有能力的人？」同時也有深深的難以置信。

「我想是吧！」我歎了口氣，「也許這就是我在那麼多機會面前無法做出選擇的真正原因。」

「我猜測道，「看了這張畫我才知道，原來我的自我認同那麼低，那麼也就不奇怪為什麼我一直都無法做出決定了。」

我進一步向 Alex 解釋：「如果我是一個覺得我什麼都做不了的人，就像圖中看到的，我是一個沒有能力的人，那麼就做不了這個決定。因為無論做了什麼決定我都要背負起相應的責任。但是我不能接受別人說我沒有能力，所以原因一定不可以是我做不了。」

我看到 Alex 還是有點迷茫，只能進一步向他解釋：「如果我又不願意去做這些事，又不想別人說我能力差，那麼有什麼好的辦法來解決呢？」

「我明白了，所以你一直都表示無法做出這個決定。」Alex 在我的引導下，也理解到了我脆弱的內心所做的事情。

「知道」就是治癒了一半

所以這其實只是我內在的「她」和我玩的一個小遊戲，我們再一起看一下「她」做了什麼。我內在的「她」認為我是一個能力很差的人，認為我是做不了什麼事情的，那麼自然無法面對任何一個選擇帶給我的相應的責任。同時呢，「她」又不願意承認是我的能力問題，

因為那個內在的「小我」是最怕別人說我能力差的。

所以，內在的「她」就要了個小手段，造成了目前的局面。我不做任何事情的原因只是

因為我還沒有做好選擇。如果我一直無法做出選擇，那麼也就可以不用去做相應的事情、承

擔相應的責任。而這些都與我的能力無關，不是我做不了，只是我不願意去做。

如果沒有房樹人，可能我真的無法想到這一點。我問了自己很多遍，為什麼那麼害怕被

別人說能力差？即使從來沒有人這麼說過。我也問過自己很多遍，即使別人說能力差又會如

何呢？百思不得其解的問題今天終於有了答案。

Alex 高興地說：「那太好了，終於知道原因了，接下來要怎麼辦呢？有什麼辦法讓你

內在的那個『她』對你改觀呢？」「在心理諮詢中，我們有一句話：『知道就是治癒了一

半。』」我解釋道，「剩下的如何和我內在的『她』溝通，讓『她』改觀，不就是我的強項

嘛！」我也因為知道了這個答案而如釋重負。

持續挖掘內心的秘密

Alex 像突然想到什麼一樣，說道：「剛才的房子的解讀你還記得嗎？那屋頂上的瓦

片，筆鋒濃重，甚至帶著一點點強迫，或許這是內心脆弱的成分造成的。」Alex 重複了一

遍房子的解讀，這一條現在就很明白了，「可為什麼畫中的房子會提醒我們的家庭有問題

呢？」Alex 想到之前那個東倒西歪不穩固的房子，又開始擔心起來。

於是，我們決定繼續往下看，把這張畫中的每一樣都弄得清清楚楚。原來我內心的秘密

比我自己以爲的竟然還要多呢。

我翻到了河的部分，我的職業感告訴我，我最早就畫下的這條河，肯定有其獨特的意

義。果然，河的解讀是這樣的——

門前的河是作畫者選擇隔離自己或者保護自己的方法，站在河邊的作畫者雖然臉部表情

清晰，微笑著好像在等待別人去救她，但是整個畫面中是沒有路的，這表示作畫者選擇了封

閉自己。河的存在主要考慮其在人際關係的方面隔離自己的狀態。

河與微笑的我的存在是如此矛盾。「親愛的，我希望有人來救我，又把自己封閉起來，

認爲這樣可以保護我自己，你覺得矛盾嗎？」我實在想不到該如何解釋這一點，所以向

Alex 求助。也許旁觀者清呢！

「其實，你還是覺得在河邊那個封閉的世界裡比較安全吧。」對這一點，Alex 倒好像有

很多見解，「你看，雖然你好像笑著等別人去救你，但是這也只是假像，因爲你畫的人是沒

有手和腳的，也就是我們剛才說的沒有行動力。既然是一個沒有行動力的人，又怎麼會眞的

走出去呢？況且根本就沒有路，也沒有橋。」

是的，我是一個善於僞裝的人，所以在畫中有很多矛盾點，比如在之前房子的解讀中也

有的⋯⋯房子門窗關閉，自然防禦力強；但是門窗都很大，則表示作畫者對外界有非常大的好奇心。

我試著運用我的「為什麼」邏輯去解讀：「其實我覺得在河邊待著挺好的，就好像門窗都關著又沒有路，把自己封閉起來，這會給我帶來什麼呢？」我自問自答著，「我願意待在那兒，因為我覺得這樣很安全。」說到這裡，我突然很激動，眼淚控制不住地就落下來了。我不知道怎麼了，只是內心裡湧上來一種很委屈很委屈的感覺。Alex 也被我突然而來的眼淚搞得不知所措，他連忙拿著紙巾幫我擦眼淚，一邊還安慰我：「怎麼了？怎麼了？你想到了什麼了？」

「我也不知道。」我只是不斷地哭，好像眼淚很多很多，總也流不完。這時候，有一個念頭突然出現在我的腦海裡，雖然只是一晃而過，但是我還是抓住了它：那是一個在哭泣的七歲的女孩，一直哭，一直哭，非常委屈，卻什麼也做不了。她在一個小小的房子裡，沒有別人，她在等別人來救她，但她自己也知道，沒有人會來。

我內心猶豫，要不要把這個場景告訴我的老公，雖然他也常說，有時候和我相處，感覺我是他的小女兒一樣。

哭了一會兒之後，我終於漸漸平靜下來，咖啡早已經涼透了，我也沒有興致再喝，Alex 幫我倒了一杯熱水，哄著讓我喝了一點。看到在身邊這個無微不至、為我擔心的老公，竟然

22

有點不知道怎麼說的感覺。

我覺得接下來要和 Alex 分享的東西，是自己非常非常私密的東西。我不知道說出來之後結果會如何，但是我想找個人傾訴，我願意相信我的老公。

往後只能靠自己了

「從一個諮詢師的角度來說，我是一個非常缺乏安全感的人，我認為在河這邊會比較安全，其實我並不願意出去！」我對 Alex 說道，「就好像我畫了很多窗，很想出去看看外面的世界，我對外面充滿了好奇，但是我的門窗卻都是緊閉的，並不願意真正走出去。」

「走出去，對於你來說，代表了不安全，是嗎？」Alex 問我。「嗯，是的。」「為什麼走出去會讓你覺得不安全呢？」Alex 也開始使用我那個簡單的「為什麼」邏輯了，有時候身邊有個親密的人問問題，會比自己自問自答更有效。

「我不知道為什麼我會這麼認為，但是我爸爸離開我的時候，我就告訴自己，這個世界上唯一的一個無條件對我好的人也走了，以後只能靠自己了。」說到這裡，我的眼淚又控制不住地流下來了。

「所以，在爸爸過世的時候，你對自己說以後只能靠自己了，那麼另一個意思是不是說外面的人都靠不住呢？」Alex 開始引導我，「所以你會覺得外面的人都是不安全的，都是不

23

「可以信任的，是不是？」

「嗯，是的。」我被各種情緒充斥著，我已經無法思考了。但是 Alex 並沒有放過我，他繼續說道：「所以，即使是我，你也覺得是不可以信任的嗎？」我不知道 Alex 這樣問的時候，他是否在生氣。

「我不知道，我是信任你的，除了你，我還能信任誰呢？」我幾乎是吼著說出這句話的，我和 Alex 都知道，我們的家庭即使外表看上去是那麼幸福美滿，但是房樹人卻告訴我們：我們的家庭並不牢固。

有種如釋重負的感覺

這無關背叛，而是我的信任基礎太差，不是我們任何一個人的錯。「是的，親愛的，你是可以信任我的，即使誰都無法信任，你也可以信任我。」Alex 安慰我道，「所以這次的選擇，你不要那麼擔心，壓力也不要那麼大，因為你已經不是一個人了，有我，還有兩個兒子。我們會一起幫你分擔的。」

「嗯。」我看著 Alex 問道，「你真的不生氣嗎？關於我沒有你想的那麼信任你這件事。」我第一次能夠坦誠地把心裡話說出來，竟然有一種如釋重負的感覺。好像是做錯事的小孩子總是怕被大人發現，而其實真的被發現了，也並沒有怎麼樣。

「原來，我沒有那麼信任你」，這樣的話一旦說出來，也可以釋放出很多積壓在心裡的壓力，只是不知道我的老公聽到後會多麼的難過。

「我沒事的，我知道我們現在討論的信任，並不代表你真的不信任我，而是你自身的安全感的問題。」Alex 好像能看穿我一樣，「這不僅和我們婚姻的安全沒有任何關係，反而讓我很高興，你願意和我一起分享這段秘密。而我們現在已經知道了是什麼在阻礙你做決定，那再回去看這些選擇，是不是會有不一樣的發現呢？」Alex 沒有忘記我做房樹人這個測試的目的。

確實，現在已經知道了，一直阻礙我做出決定的主要是兩個方面的原因：

一方面是內心那個弱小的「她」認為自己是一個沒有能力、什麼都做不了的人，而無法承擔起應該承擔的責任。但明顯這一部分並不是事實。

而另一方面，則是我極度缺乏安全感。人在安全感缺乏的時候是很難做出風險性比較大的決定的，比如和我的導師一同開辦屬於自己的心理諮詢工作室。而這種對於安全感的缺乏會在我的內心留下一個固有模式，就是別人對我的幫助一定是想要換取什麼回報的。在我不清楚將要付出的是什麼回報的時候，我不願意接受別人的幫助，甚至是原本願意無償幫助我的人，比如我的老公和家人。

三種方向——釐清與分析

「我們再重新分析一下這三個機會吧!」Alex 決定幫我再理一下思路,看看我拒絕這件事情的真正原因是什麼,「和導師一同開辦屬於自己的諮詢室,會給你帶來更好的收益,也會有更大的風險,所以你不願意接受的理由是⋯⋯」

「我怕自己做不好,但更重要的是,我的內心不願意這樣做,因為這無法給我帶來我最需要的安全感。」我喜歡 Alex 這樣提問和回答的方式,這可以讓我更清楚地瞭解我自己。

「做政府的公職人員,可以帶給你穩定的工作和收入,你不願意接受的原因是⋯⋯」

Alex 又問道。

「因為這不僅需要考試,同時還需要一個朋友的幫助。我不知道他是否能幫到我,而最重要的是,我的內心並不認同他,所以我不願意接受他的幫助,因為我不知道他需要我用什麼來交換,這讓我覺得非常不安全。」聽我這麼說,Alex 瞭解地點點頭,在這一刻我覺得他就是我的心理諮詢師,因為現在他正在一步一步地帶我看清自己。

「做一個專職作家,可以給你帶來相對自由和高品質的生活,你為什麼無法選擇?」

「因為專職作家無法給我內心的安全感,而且做這個選擇我要放棄很多,我是一個缺乏安全感的人,所以更難做出讓我需要放棄的選擇。」我現在已經充分瞭解了,為什麼這些看

上去都非常好的機會，我卻一個都無法選擇。

因為有時候，我們做選擇的時候，並不能只看我們得到了什麼，而要看我們放棄了什麼，究竟是什麼在阻止我們抓住這些機會，走向那個更好的自己。

「現在，瞭解了這些，你能做出選擇了嗎？」Alex 關心地問我。

「是的，我熱愛現在這份工作，做一個心理諮詢師；其實我並不願意轉行，去政府機關或者做一個文字工作者。」我理了理自己的思路，說道，「和導師合作開辦私人工作室是最好的選擇，因為一方面可以讓我繼續做我自己擅長並喜歡的事情，而另一方面也可以有所提升，不論是體驗還是經驗或者是得到的回報。我之前一直無法做出選擇的原因是我並不知道一直在阻礙我的那個內心的『她』是害怕承擔責任。而另一方面，缺乏安全感的我也要從今天開始學習，至少老公是我在這世界上最信任的人，我需要這最基礎的信任。」說完我還不忘俏皮地笑，等待著 Alex 的誇獎。

2 宅男群體的精神寄託

剛走進這家新開的桌面遊戲ＢＡＲ，就聽到老公在那兒喊：「這邊，這邊！」我老公Alex雖然是個技術工作者，但對於現在流行的玩意兒都很在行：前幾年是電腦遊戲，這幾年又迷戀上了桌面遊戲。老公常常說桌遊的好處就是可以把幾個人甚至十幾個人聚集在一起，面對面玩。

老公和他的死黨們有一個非常好的固定活動，就是每週日上午打籃球。每週五下午大略就會發出私訊——周日上午老地方打球。老地方就是我家旁邊的華光中學。天太熱的時候，也會從室內的球場轉到室外。有時人少，只有三個，但老公是堅持去的，風雨無阻。打完球的下午，他們會組隊玩桌遊的活動，所以基本上這樣桌遊的聚會，他們每週都會有，甚至發展到有人即使早上不去打球，下午也會趕來參加桌遊的聚會。雖然老公曾多次邀請我，但我卻從未參加。除了需要工作和照顧孩子，另一個原因是，他的那群死黨大多還是單身宅男。他們在一起的話題除了偶爾涉及某個正在交往的女生，大多時候是圍繞著動漫和遊戲的。這

神秘的宅男世界

每次問到老公為什麼又對某一個桌遊入迷的時候，老公就會說那句話：「宅男的世界你不懂。」我不由得對這群大齡宅男產生了研究的興趣。當代流行的宅男與婚姻有什麼關聯嗎？如果我真的可以幫到他們也未嘗不是件好事。而自從上次在家用房樹人的方法找到了我的問題的癥結之後，不僅讓我們的夫妻感情更進了一步，也讓老公這個心理學外行對房樹人方法非常迷戀。他總說這和他們玩的桌面遊戲其實是一回事，應該讓更多的人瞭解房樹人，最好能將其像桌面遊戲一樣不斷推廣。這樣不僅在平時聚會時可以一邊玩一邊更多地瞭解自己，而且和朋友溝通時也能多一個可以聊的話題。關鍵是房樹人通俗易懂，因為上次為我的自我分析出了力，Alex 竟然也覺得自己是半個專家了。

「這邊，這邊！」Alex 又開始大聲招呼，我不好意思地橫了他一眼。「大庭廣眾，你輕聲一點呀，注意影響！」走近才發現，老公邊上坐著我們結婚時的伴郎——大略。

樣一個純男人的聚會，我覺得我要是參加了，也難免感到孤獨和無趣。

今天又是一個桌遊聚會的日子，而我下午正好沒事，孩子們也都去了夏令營，我一個人閒著也是閒著，老公又再次邀請我參加他們的聚會，要我順便幫他的朋友們都分析分析：那些個宅男的條件還都不錯，為何至今還沒有「脫離單身」呢？

老公說今天還有幾個死黨也會來，只是現在還沒到。另外幾個死黨的名字我也很熟，雖然他們也是伴郎團的成員，卻因為好幾年都沒有接觸，不那麼熟絡了，只有大咯，因為住得近，再加上經常來我家吃飯，還比較熟悉。

宅男一號：「黃金單身漢」大咯

大咯現在在一家大型國企裡擔任重要職務，也算事業小成，早就過了而立之年，物質條件也都準備就緒，婚房早幾年就買好了，這幾年又買了車，目前卻還一直單身，連個固定的女朋友都不見他帶出來，可以說是真正的「黃金單身漢」。

Alex 看到我走過去，忙起身幫我拉開了沙發，做了一個請坐的手勢，笑嘻嘻地說道：「這不是一見到你就不由自主地高興，一高興就激動了呀！」

「拜託，都老夫老妻了，激動啥呢！」

大咯喝了口茶，笑著說：「感情真好啊。每次見到你們都覺得好溫馨。」

「怎麼啦，這麼扭捏？你小子羨慕嫉妒恨了啊。與其臨淵羨魚，不如退而結網啊，兄弟！」Alex 重重地拍了大咯一下，「你也老大不小了，不要再宅了，應該好好找一個了。」

大咯被拍了一下，不巧被茶水嗆到，一個勁地咳嗽。

「咳咳咳，你嗆到我了。」大咯有些靦腆地說道：「實際上我不是純粹的宅男，老張和大燕才是標準等緩過勁來，大咯有些靦腆

宅男。我也相了幾次親，不過都失敗了。」

「我這不是幫你想辦法了嗎？連老婆大人都出動了，讓她幫你分析分析深層次的原因，保證讓你更瞭解自己。今天順便把我們這個小團體的幾個老大都分析下。你來得最早就從你開始了。」老公和他那些死黨說話總是沒輕重，因為他在這群人中屬於比較早結婚的，也算是老大哥級別的，所以時不時擺出替人做決定、拿主意的姿態。

說到分析，大咯有些緊張地說道：「你是要給我催眠嗎？還是要做那些心理測試題？時間會不會太久？過會兒老張他們也會來的。」我對大咯微笑了一下，笑著搖了搖頭：「別聽Alex吹噓，我們只是做個遊戲罷了。」我從包裡拿出了筆和Ａ４紙，「不需要太多時間，你只要畫張畫，畫裡面包含三個要素：房子、樹和人就行了，別的元素你可以自由添加。但人不要畫成火柴人哦！」

「好的。」聽我講完，大咯就開始畫了起來，也就十多分鐘，他就畫好了。他先畫了房子，然後畫人，再畫了樹。他把畫遞給我，帶著急切又有點不敢相信的眼神看著我，「這個能分析出些什麼？」

我說道。

大咯最先畫的是房子，我注意到了這個細節。「其實，你是一個非常看重家庭的人。」

「你怎麼知道的？」大咯一臉震驚地問我。我告訴他，因為在房樹人測試中，先畫房子

的人通常是非常看重家庭的人，而且在他的畫中，房子的部分表現得非常豐富。

大略的畫確實非常有意思，一看就可以看出作畫者的心情很愉悅。這幅畫主要畫了一棟三層的私人別墅，周圍的環境非常優美，遠處的背景還有山。在庭院裡，還有可以運動的羽毛球場。

別墅是三層的，一層有關著的門，但是沒有門把手，二樓有許多窗。在房子的左邊有一棵大樹，樹上結滿了果實。房子前有一條流淌的小河，河裡還停著一艘遊艇，有兩個人在河邊釣魚，但人非常小，小到作畫者還是畫

成了火柴人。門前有一條路，但這條路並沒有通向很遠的地方，而是到了河邊就結束了，但

幸好大咯為自己準備了出行的工具，就是他的遊艇。

我把大咯的畫仔細看了一遍後，心裡基本有了答案。正在這時候，小T、大燕和老張也

都趕到了。他們爭相著問我們在做什麼。我就把房樹人的測試又說了一遍，然後小心地詢問

大咯，是否介意讓其他人瞭解這幅畫中的含義。保護當事人的隱私，也是非常重要的。

大咯笑著說他不介意，他也希望更多的人可以參與進來。其他人也都表

示宅男沒有秘密，非常想參加這個活動。於是我決定將這個活動以公開的形式來呈現，如果畫

中確實涉及個人隱私的部分，就私下再溝通，其他的就以交流為目標。大家都表示一致同意。

於是我在分析大咯的畫之前，連忙讓小T、大燕和老張也分別畫了房樹人。在大家都畫

完了以後，我們就圍成一個圈。還是從大咯的畫開始。而我作為這個活動的教練，負責解釋

和控制整個場面。這也讓我想到，其實房樹人的活動和其他所有的活動一樣，在其推廣時是

需要一個有經驗的諮詢師以教練的角色存在的。

畫風流暢，充滿信心之作

我問大咯：「畫中的生活，你覺得是你未來的生活嗎？」「是，我希望這是我未來的

生活！」「確實如此。」我開始解釋給大咯和其他人聽，「大咯畫的是他心目中的理想的家

園，而要達到這樣的條件是需要一定的經濟支撐的，這反映了大咯是一個有很強的事業心和遠大抱負的人。同樣，河上停放著的遊艇，也是一種物質和地位的象徵。

「大咯畫的整幅畫非常流暢，筆跡也非常堅定，說明大咯在畫這幅畫的時候是充滿了信心的。」大家都在聽我的分析，偶爾也會看一眼自己的畫。「樹上的果實，代表了大咯自身的能量非常強，對過去的成績也是非常認可的。」我看到大咯微笑地點頭，知道他對我的分析還是非常贊同的。

「而大房子，從一個方面也說明了我們大咯是一個非常看重家庭生活的人。」我剛說完，就有人打岔道：「可他到現在還在享受他的自由生活，不願意走進家庭生活呢！」我看了一下，插話的是小T，一個小老闆。「嗯，是的。」我半開玩笑道，「大咯，那你覺得呢？爲什麼你那麼看重家庭卻依舊保持單身到現在，終於把自己宅成了超級『黃金單身漢』呢？」

「總找不到合適的！哪像 Alex 能找到你那麼幸運啊！」大咯也打趣道。

「好，爲了尋找這個答案，我們來看看大咯掩藏起來的內心吧。」我也故意以半開玩笑的方式，把話說得充滿神秘感。

「大咯的畫上該有的都有了，但是物質條件都準備好了，兩個主人公卻畫得那麼小，這個比例至少說明一點，就是大咯對他未來的另一半沒有概念。」我說完這些，故意停頓了一

下，等著看大家的反應。

果然大家都很安靜地聽著。「這說明，大咯對於他的另一半完全沒有要求，沒有幻想。

是嗎，大咯？」我笑嘻嘻地看著大咯，他的臉唰的一下就紅了。「難怪給大咯介紹了那麼多女朋友，他都看不上呢，原來能讓他看上的女娃，還沒生出來呢！」一群人哄笑起來。大燕和大咯關係最好，忍不住爆料道：「那是你們不知道，我們大咯可多情呢，就是今天喜歡這個，明天又喜歡那個，老定不下來而已。」

大咯搔搔頭，靦腆地笑道：「哈哈，那我要回去好好想想，這房子的女主人到底是什麼樣子的。」

「哈哈，接下來讓我來，讓我來。」大咯的圖剛剛解釋完，小 T 就搶著說道。

宅男二號：「內斂又現實」的小 T

我仔細看了下小 T，他人不高，一七〇公分左右，略胖，皮膚較白，戴著黑色框架眼鏡，給人一種很斯文的感覺。配上他活躍的表現，可以看出他是一個很容易讓人親近的人。

於是我拿出了小 T 的圖：

小 T 的畫讓我有些吃驚，他是一個在朋友圈裡表現還蠻活躍的人，但從圖畫上看，他卻是個很內斂的人。這兩種感覺有巨大的不同，讓我有些迷惑。

我看了小T一眼，試探著說：「你是一個很內斂也非常現實的人吧？」「哦？那你說說看，我是怎麼個現實法呢？」小T笑眯眯地看著我，周圍的人也都看著我，好像我不說出個理由，他們就不會放過我一樣。「你看，我讓你畫房樹人吧，你果然就只畫了這三個要素，一個都不多。畫面簡單，沒有點綴，整體清晰簡潔，」我停了一下，「說明你是一個思路簡單、明確、直接的人。」

「這倒是真的，」小T想了想說，「我想要做的事情，一定會想盡辦法做到。但我依舊不覺得自己是一個現實的人。」

「你過去曾經遇到過一次重大創傷吧？」我在小T畫的樹幹上看到了一個非常大的結痂，但我也知道現在這樣的場合，其實並不適合討論過去創傷的部分。

小T想了想，說：「是的。」說完，他就沉默了。我見他沒有想說下去的意思，就接著

說道：「你現在自己做生意，但還處於剛剛開始的階段，對於你來說，你覺得現在是打拚的時候，還沒有到收穫的季節。」

「太神了，你怎麼知道？」小T這次驚呼出來了，「我今年初才結束了之前的生意，現在也算重新開始吧。」這回，我從小T的話中確實聽到了讚許。「因為你的畫都告訴我了啊！」我也有點自豪地說。用玩遊戲的心態一起玩房樹人，我說話也變得隨意起來，「你看，這整張畫乍看上去畫面淒涼，樹很凌亂，這表明你的內心很煩亂。你畫的樹雖然樹幹長滿疤痕，但是樹枝卻都在冒新芽，表示你正在以一種全新出發的姿態面對你的事業或者生活。所以我推測，你剛剛結束了一段糾結的經歷，目前處於事業的起步階段。

「而你的房子雖然窗戶緊閉，這代表了目前你的心理狀態相對來說比較成熟，不願意透露自己的內心，但是從你畫了兩扇窗這一點可以看到，你對外界依舊充滿了好奇心。」我由衷地誇獎他，但同時心裡也了然於胸，為什麼他給人的感覺和畫中的感覺會有如此巨大的差別。

心在創業，不在感情

「你說得不錯，那你能告訴我，為什麼這麼多年，沒有一個女孩子願意和我結婚嗎？我這麼帥，看來都沒有什麼用啊！」也有談了好幾年的女朋友，可最後她還是和別人跑了。

小T說著，他那玩世不恭的樣子又出現了。但我更看到了在他玩世不恭的外表下深深的落寞。老公Alex插嘴道：

「這裡都是一幫難兄難弟，兄弟，那件事你也別放在心上了。」說完，他重重地拍著小T的肩，希望能給小T一些有力的支持。

「嫂子，你繼續說。」從小T對我的稱謂的改變，讓我也有了一種想要把他當成兄弟的感覺，心底深處受到了很大的觸動。

「我們看完了房子再看看你這個要出門的人。小T，你覺得畫中的這個男人要去幹嘛呢？」我問道。

小T毫不猶豫地回答道：「他應該是要出去工作吧。」

「對哦，」我想了想，說道，「所以，小T，是不是對於你來說，在目前這個階段，只有你的事業是最重要的。你的目標非常明確，就是創業這件事情，你不願意把精力浪費在其他的事情上，對吧？」

小T想了想，說：「也許是吧。」所以，嫂子，你一開始才說我現實，是這個意思吧？」

「嗯，孺子可教啊！」Alex有點自豪地說道。

「小T，你能告訴我，你是怎麼看待大丈夫立業成家的嗎？」我想我找到了為什麼各方面條件都不錯的小T在感情上也會遇到問題的真正原因了。小T想了想，說道：「立業成

家，當然是先立業，再成家。沒有好的生活條件，我並不想耽誤別人。」沒想到平時嘻嘻哈哈、看著最不正經的小T，想問題竟然那麼深刻。他一直單身的原因其實在於他自己，他過不了自己的關，總是想等到事業有成了，再考慮愛情和婚姻。

「接下來是誰？」Alex又發揮出他組織者的能力，開始維持起秩序，「老張，就你吧。」

宅男三號：「鐵漢柔情」的老張

老張把畫拿出來的時候，大家都已經對這個房樹人方法有了初步認識，所以也開始七嘴八舌地討論起來。我們先看一下老張的畫：

「老張，看不出來，你鐵漢柔情啊！倒是很懂生活情趣的嘛！」大燕打趣道，大家一起哄笑，我也趁這機會好好打量了一下老張。

聽說老張在初中就被叫作老張，原因是初中時他就像現在這麼老成了。老張是一個典型理科男的樣子：平板頭，戴著一副金絲框眼鏡，人胖，比較結實，一看就是個老實人，不善言辭。但老張雙手抱胸的坐姿，讓我看出他一直處於比較防衛的狀態。雖然大家一直拿老張開玩笑，他也一副無所謂的表情，但我總有種感覺，老張並不是一個會隨意開玩笑、那麼好親近的人。因爲這種沒來由的直覺，讓我在看他的畫的時候又尤其專注了些。

看似開放，實則保守

從整幅畫的格局來看，我先關注了房子。老張畫的房子特別大，整體線條簡潔，窗戶也較多，但門卻是緊緊關閉著的，在整個房子之外還有一個獨立的空間，這說明他雖然對外界充滿了好奇，但是相對卻是比較封閉的狀況。「老張，這個房子你是怎麼想的呢？」

「我就是喜歡這樣的房子而已。」

老張解釋道，「我以前看過這樣的房子，覺得蠻喜歡的。」

「那就是說這就是老張的夢想家園嘍！」大咯插話道。

「那麼多窗，說明老張對外界充

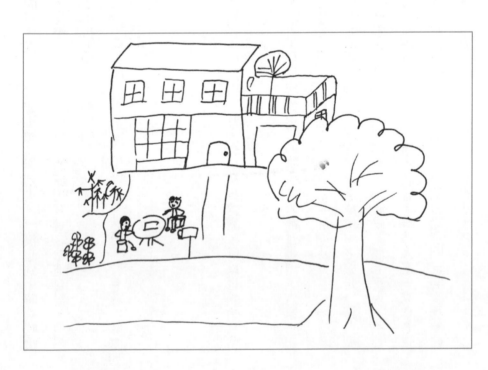

滿好奇心，是一個很開放的人嘛。」小T也挺有經驗地說道，說完還不忘問我，「對不對？

對不對？」

「嗯，是的，但是門關著，在一定程度上說明老張為人還是相對比較保守的，有自己的底線。」我說這話也是想提醒Alex，他平時開玩笑，不要開得太過了。

「房子的右邊有獨立的一部分，而且門開著，老張，你畫的是什麼？」我想聽聽老張自己的解釋。

「是車庫。」老張說，但是他想了想，又補充道，「但是我想或許可能還可以有其他的用途，只是我現在還沒有想到。」「嗯，確實，你非常需要有一些自己獨立的空間，在生活中也是這樣的感覺，是嗎？」我猜測道。「也有這樣的感覺。」老張也不否認。

「你現在的事業，是不是進入了瓶頸期？」我問老張，「我從圖上看到，你覺得你的事業影響了你的家庭，或者說你認為你現在的單身狀況和你的工作有很大的關係。」

「這你也能知道？太神奇了吧！」老張不得不服，「我確實是這樣想的，你看我吧，自身條件都不錯，但是我現在的工作環境，身邊根本沒幾個女同事，就算有，也是完全不能看的。」

「老張，那你去相親吧，上次那個誰不是還給你介紹了個女孩子嗎？你好好把握啊！」Alex語重心長地說道，他和這幫兄弟在一起總像個老大哥。

「那個不行，人家看不上我，你就別瞎摻和了。」老張看著我，「你還沒說，你是怎麼知道的呢？」

「因為你畫的大樹擋住了房子。樹代表自身發展，有時候我們也理解為事業，而房子就是你的家庭，而且在你的畫中，樹和房子間隔了一條大路，說明你認為事業阻礙了你的家庭，而且沒有辦法平衡好這兩者的關係。」我指了指圖，解釋道。

「嗯，確實。」老張想了想說道，「但是也沒辦法，我也不可能換工作。」

「不需要換工作啊，」我進一步解釋道，「事業阻礙了你的家庭，是你自己這麼以為的而已。」我的話像繞口令，不知道老張聽明白沒有。「什麼叫我以為的？」老張疑惑了，「難道事實不是這樣的嗎？」「老張，你畫的這兩個在下棋的人，你能說說他們是什麼關係嗎？」

我繼續引導他去認識問題的本質究竟是什麼。「我和我的另一半啊，沒事做的時候，喝杯茶，在花園裡下下棋。」老張解釋道，「這有關係嗎？大略不是也和他的另一半一起釣魚嗎！」

「你找不到女朋友的原因不是因為你的工作哦，」我停頓了一下，看大家都等著我，就繼續往下說，「是因為你對感覺的辨識能力有點弱，互相有沒有好感，你辨識不出來。」

「哈哈，難怪給你介紹女孩子，你總說對方沒意思。」小T有點幸災樂禍。

老張抓了抓頭，他也搞不清楚到底是不是這樣：「我這方面比較弱嗎？我也不清楚，沒有往這方面想過。」

「小T，這不好玩。」我想讓小T明白，即使平時隨意開玩笑，但在一些問題上我們卻不能隨意。

「你畫了兩個人在下棋，也就是說人的互動是一種互相博弈的狀態，說明在平時你是一個喜歡用邏輯思維來思考問題的人，這是你長久以來的思維習慣。所以你的行動也會根據邏輯判斷來進行。」我停頓了一下，以為老張還是不明白，就在想接下來應該怎麼說比較好。

心中始終有個放不下的人

「我有點明白了。我其實一直在找一種感覺。」

「我也一直都在找一種感覺啊！」一直沉默的大咯開口附和老張。「你們在找的感覺，其實不是一回事。」我解釋道，「大咯的那種感覺，是他自己都不知道的感覺。」我看了眼大咯，他認可地點點頭，「而老張的感覺，可能是他曾經體驗過的，類似於筆友這類的，或者是曾經長期有書信往來的朋友。我說得對嗎？」我問老張。

「確實」老張想了想，「讀初中的時候，有一個通了三年信的筆友，是個很可愛的女孩子。」

「那後來呢？」大燕問道。

「就沒有後來啊，後來讀了高中就沒有什麼聯繫了。」從老張的輕描淡寫中一般人或許聽不出什麼，但我從他的畫中瞭解到對於這份付出過的感情，老張大概一直都沒有放下過。

「所以你會在門前畫這個信箱，這是你當時和筆友留下的情感聯結。」我說，「在後來的感情經歷裡，你可能無意識地在找這種感覺。」

「嗯，也有這種可能。」老張想了想，認同道。我並沒有說出來，其實老張是一個內心比較清高的人，他畫的房子有兩層，而竹子寓意他希望自己更有韌勁，也隱含了清高和攻擊的因素。關於這一點，我認為或許不適合在群體活動的形式中討論。

最後還剩下大燕的畫沒有分析，可外面的天不知道什麼時候已經黑了。大家都太投入，沒有意識到，一下午的時間就這麼過去了。我覺得非常累，於是老公 Alex 建議，我們先「移駕」去吃晚飯，也可以讓我休息一下。大家都非常愉快地同意了。

3 失落海外歸人的性焦慮

我選了一家新開的韓國咖啡店。因爲新開張，還沒有什麼名氣，在下著雨的午後，更是沒什麼人。

之所以選在這裡，是因爲我要見一位多年的老友，Angel。她是我初中時代的好友，我們曾經非常親密地度過了一段青春歲月，直到她去新加坡讀大學，我們的聯繫才慢慢減少，直至中斷。我還記得她當時學的是表演專業。她回國以後，我們又通過網路再次聯繫上了，今天的見面，讓我充滿期待。

在新加坡留學期間，她曾回過國，當時的 Angel 剃了一個小光頭，時尚的大 T 恤鬆鬆垮垮地掛在肩上，穿著超短的西短褲和夾腳拖，襯著她的一雙美腿，讓人捨不得移開目光。

那一次我們在嵩山路的小咖啡館聊天，直到半夜店家要關門，再三催趕才離開。走在淩晨兩點半的街道上，我們好像有說不完的話、聊不完的心事。Angel 最自豪的是那次和一群人搶計程車，她用美腿成功攔到拒載的車。兩個不知天高地厚的傻妞，在車上笑得肆無忌

憚、花枝亂顫。就是那次見面之後，我們的聯繫漸漸變少，甚至中斷了，對此我一直耿耿於懷。但這次，站在我面前的 Angel 卻讓我很意外：她背著一個雙肩包，頭髮中規中矩地紮在腦後，戴上了黑框眼鏡，一件白襯衫合體又略顯呆板。十足的上班族打扮，和時尚相距甚遠。我很難把她和過去那個超愛演、性格張揚的女孩聯繫在一起。

她一邊入座，一邊說著抱歉，說雨天叫不到車，所以遲到了。小心有禮卻顯得疏遠而陌生。

當意氣風發不再

剛開始的話題總是圍繞著意氣風發的過去，坐在我對面的 Angel 顯得非常沉默。偶爾喝一口拿鐵，拿咖啡杯的手總會不自覺地輕輕撫摸杯柄。我和她聊我們初三那年一起準備化學競賽的情景，一起做化學實驗時的不小心，差點兒爆炸的驚險，而她卻只是淡漠地笑笑：「那些事情都已經過去了。」她的笑容還是溫柔而含蓄，只是有了黑框眼鏡的參與，顯得如此不和諧。她好像在盡力利用黑框眼鏡來隱藏自己，不想被人看透，哪怕一點點。

「我要成為新加坡最有名的女演員！」我的腦海裡還是她飛去新加坡前壯志凌雲的模樣，而現在，當她沉默地坐在我面前，時而皺著眉頭攪動咖啡，時而又略顯呆滯地望著我，或者越過我，望向遠方時，我的心裡充滿了疑問。

「其實，我也不稀罕留在國外！」當我問她怎麼會回國的時候，Angel 說話的聲音提高了八度，好像一個做錯事的小孩，正好被抓住，只能高聲抗議。她說：「國外沒什麼好的，我相信我回國以後發展得會更好！」她雖然很嘴硬，但語氣裡卻有著明顯的不甘心。我不想再聽 Angel 說此言不由衷的話，我知道這並不是她內心真正的聲音，我想幫幫我這位朋友，也想弄明白她到底怎麼了，為什麼會變成這樣。我希望她能敞開心扉，真實地與我對話，雖然這並不容易。

於是，我決定選擇直接發問。我說：「Angel，多年不見，你變了很多，是因為發生了什麼嗎？」她說是，但是她又不知怎樣說。她很矛盾，心裡有太多秘密，急著想要找一個出口，可想要傾訴的欲望裡又夾雜著莫名的恐懼。

我看出 Angel 的防備，於是對她說：「放輕鬆點，不如我們一起玩一個遊戲，讓我猜猜你的心事，看我猜得準不準？」Angel 充滿好奇地看著我。她很想知道，究竟是什麼遊戲能夠讓我猜到她的心事。而我雖然還不能確定，但我相信，房樹人會告訴我一些 Angel 自己都不知道的什麼。

我從包裡拿出了紙和筆遞給她，讓她在這張白紙上畫一幅畫，內容要包含房子、樹和人三個元素，時間儘量控制在五分鐘內。她問我可不可以添加其他的內容，我說當然可以。

房樹人遊戲其實屬於心理投射法的一種測驗，通過這個測驗，可以投射出被測者的心理

狀態，有系統地將潛意識釋放出來。而我們可以透過潛意識去組織和識別自己的動機、觀感、見解及過往經歷等，幫助自己探尋未知的內心世界。

Angel 用了二十分鐘才完成畫作。她很專心，一筆一筆地畫著，雖然嚴重超時，但我並未打斷她。她把畫遞給我，抱歉地說自己畫得不好。我說沒關係，這才是你真實的表達。我低下頭看她的畫作，卻立即愣住了。在她的畫中，我讀到了一些意外的東西，一些我不確定是否可以和她直接溝通的內容。

朋友之間同樣有著安全距離，如果我貿然跨出這一步，無疑會打破我們作為朋友的安全距離。我雖然對 Angel 心懷擔憂，但也怕這樣冒失的舉動會破壞我們多年的友誼。

在我內心激烈鬥爭、左右為難的時候，Angel 好像會讀心術一樣對我說：「我知道你現在是一名專業的心理諮詢師了，如果你覺得有什麼問題就直接告訴我吧，我信任你。」雖然她說這些話的時候，語氣裡也充滿了不確定，但是她的話給我減輕了不少顧慮。

「好的，那麼讓我們一起來看看這幅畫吧！」我把她的畫放在我們中間的桌子上，而她的目光也隨著畫露出了難得的專注。

從房樹人看出潛藏的秘密

她的畫是這樣的──

整幅畫中讓我第一眼就覺得很詫異的是 Angel 畫的冒著煙的煙囱。因為女孩子的畫中出現冒著煙的煙囱，大多說明作畫者有被壓抑的性焦慮。但這是非常敏感的話題，也常常讓女孩子很尷尬。我不希望我和 Angel 的溝通變得太艱難，所以我決定先從簡單的開始。

我問她：「畫裡的人，你覺得哪個是你自己呢？」她很意外地看了我一眼，說：「我不在畫裡。」「那你畫的是誰？」「不知道，只是隨意畫的。」

Angel 急著讓我解答，好像是在玩塔羅牌，可以從中讀出她

未知的命運。

「你畫了好幾片雲，說明你是充滿幻想的浪漫女孩。」我說。Angel 笑了，也許她喜歡聽到這樣的評價。

「但是太陽你只畫了四分之一，有什麼解釋嗎？」「沒有，只是想到這麼畫就畫了。」

「四分之一的太陽，你只畫了三根光線，說明你目前的狀態可能缺乏力量，你覺得呢？」

Angel 抬起頭，露出驚訝的眼神，我知道我說對了，但這只是個開始。

「其實，你最近的狀態不是太好，你常常感到力不從心，或者缺乏能量，我說得對嗎？」

Angel 不情願地點點頭，憂心忡忡地看著我，終於開口道：「有時候明明很有興趣的事情，也會提不起精神做，朋友約我吃飯聚會，我也總是找理由推掉，情願自己躲在家裡。與人相處只會讓我覺得累。我很困惑，沒有了從前的快樂和激情，我不知道自己怎麼了。」

這才是她來找我的真正原因，她想知道自己到底怎麼了。

過去曾經自豪的風光

我們一起繼續往下看。樹在畫中的含義，往往表示的是自己，所以除了冒著煙的煙囪

外，Angel 畫的樹也讓我非常詫異。因為她畫了兩棵樹，一棵在左邊，一棵在右邊，而這兩棵樹彼此間又是如此不同，在房樹人的構圖中，左邊常常代表著過去。

左邊的樹，根部非常大，這是她對現實世界支配能力的體現，表明 Angel 認為曾經她能掌控她自己的生活。同時，樹上結滿了果實，表達了一些與成就相關的體驗，說明她對過去的自己非常滿意。

她的過去充滿成就：讀書時成績優秀，在沒什麼人出國的大學時代就能去新加坡留學，可以選擇自己喜歡的藝術專業。這些又讓我想到了當年那個意氣風發的女孩。

「你對自己去新加坡讀書這件事還是很自豪的吧。」我笑著對 Angel 說，「左邊的大樹代表了收穫的季節，對生活也是一切盡在掌控。」

「是啊，那可能是我這輩子最有成就感的日子呢。」Angel 也沉浸在對過去的回憶中。

「你現在沒有成就感嗎？」我很想知道 Angel 是怎麼解讀她自己現在的生活的。

「沒有。」Angel 又認真地想了想，然後才解釋道，「其實剛回國的時候我有點不適應，那時候沒有找到工作，以前的朋友也都沒有什麼聯繫。不過現在好了，我已經開始上班了，一切都恢復了正常。」

我想到了諮詢師經常會用的關於「此時此地」的方法，雖然現在只是朋友間小聚，但同樣可以幫助我更快地知道坐在我對面的人的真實感受。

Angel 在說沒有的時候，是她最直接的反應，也是她的真心話。而後來她說的，其實只是彌補和解釋。我一直留心看她的神情，她的聲音越來越輕，語氣慵懶，神情落寞，根本無法讓我感受到新生活的喜悅與激情。

我想她的理由也不能說服她自己。我決定直截了當地問她：「你對現在的工作滿意嗎？或者我們可以聊聊。」

她嘴上雖說滿意，但看得出，她不願意再繼續討論這個話題。我知道，我對面的人，已經開始啓動她的心理防禦機制，抗拒我的問題，這可能是她自己都不知道的事，而我卻知道。我拿出殺手鐧，故作神秘道：「是這樣嗎？可是我在你的畫中讀到的卻不是這樣的呢。」

Angel 緊張地看著我，小心翼翼地問道：「那你讀到了什麼？」「很多。」我看著 Angel 說，「右邊的樹代表的是現在的你，你看，筆直又弱小的樹幹，顯示的是你對現在生活的不適應，而蘋果樹形狀的樹冠則說明了你非常想得到他人的關愛和肯定。」

Angel 沉默了，我知道她在思考什麼，我不會打斷她。我有足夠的耐心，直到 Angel 願意打破沉默，因為我相信，她會有一次頓悟的機會。Angel 開始訴說她的心裡話，「我現在做的是公司的行政，我總覺得這是誰都能做的工作，可這還是靠著我父母的

「其實我眞的不想回國發展，在國內我根本找不到什麼工作。」

關係才找到的。」

「如果你要說我對現在的工作不滿意，我也承認，但是我不做這個又能做什麼呢？」

Angel又一次以對自己強調理由的方式結束了這個話題。我漸漸發現了她和自己相處的模式：一遍遍給自己分析和暗示，她的理智被說服了，但內心卻沒有。

「在樹冠與樹幹間，你特意畫了樹杈，尖銳地指向上方，表現出了你的攻擊性，但是它又被很好地隱藏了起來。」我看著Angel繼續說道。

「也許是我自己都沒有意識到吧。我現在很少和別人溝通，怎麼還會有攻擊性呢？」

Angel不解地看著我，充滿疑惑。

對什麼都提不起勁來

這已經不再是一個簡單的遊戲了，我也試圖幫助Angel，於是我開始整理她之前說的話，或許在我的複述中，可以讓她想到些什麼。「你並不想回來，但是你回來了。你不喜歡現在的工作，但是沒辦法，你只能去做。是這樣嗎？」我問道。

「是的。」Angel想了一會兒問我，「我對什麼事情都提不起興趣，其實和我的工作有關係，是嗎？」我知道她正在思考，「因為我對現在的工作和狀態都不滿意，所以做什麼事情都好像缺乏動力一樣！」

在心理諮詢的領域裡，我們常常會說，瞭解就是治癒了一半，而且是一大半。

我等了Angel一會兒，她給我的回饋確實讓我很意外。她說：「我不喜歡這份工作，還有個很重要的原因是這份工作是我媽媽替我介紹的，我每次做事都覺得周圍好像有很多雙眼睛看著我。我實在不想再過我父母為我安排好的生活了，先是工作，然後是戀愛，結婚，我都不知道何時是個盡頭。」

「是的，我知道。」我說，「你父母好像給你畫了一個一立方公尺的框框，你做什麼都跳不出這個框框，是這樣的感覺嗎？」我給Angel看畫，在左邊那棵樹的再左邊，有一條規規整整的路，「這條路代表了你父母給你規劃好的生活嗎？」

「是的，你說得對，我父母確實給我畫了一個一立方公尺的框框，但是我為了不碰到這個框框，無奈只能給自己畫一個零點八立方公尺的框。」Angel的這個比喻非常具象。

「其實我對這樣的生活很不滿，只是我沒有表現出來。」Angel用拇指摩擦著杯柄說道。我告訴她我所知道的：她正在用消極生活來高聲宣佈她的不滿。

「那你考慮過換個工作嗎？」

「我不知道，這份工作是我父母好不容易才幫我介紹的，」她用手碰了碰她的黑框眼鏡，語氣中充滿了對自己的不信任，「我之前已經找過好幾個月了，都沒有成功。」

「我想，」我猜測著，「在目前這個階段，你想要依靠的是你的父母嗎？」

54

「但是我不喜歡他們給我安排的生活。」Angel 馬上表示抗議，她的右手不自覺地舉起來做著搖擺的動作，表示她對這個說法非常反感。

不想依靠父母卻又不得不這麼做

我只能再次安慰她：「Angel，你發現了嗎，你在想要獨立和依靠父母之間反覆，你想要過完全依靠自己的生活，內心卻又渴望父母給你的依靠，這是不是很矛盾？」

Angel 的眉頭皺了皺，她每次思考的時候就喜歡用手指摩擦杯柄，好像這個小動作可以緩解她內心的焦慮，「或許是像你說的這樣。」

「而你畫的向上的尖銳凸起，表明的也許就是這種被壓抑進入潛意識的矛盾。」我繼續說道，「這是需要偽裝的攻擊性，你能想到可能是針對誰的嗎？」

「攻擊性也許是針對我父母的。」Angel 想了想說。「為什麼這麼說呢？」我問道，「你是怎麼理解的呢？」

Angel 想了想，說道：「從小我父母就幫我安排了我的生活，他們總是為我做決定，考什麼大學，去不去留學，甚至回國……每件事都不是我自己的決定，父母總有他們的理由。我不喜歡這樣的生活，以前我只是覺得不喜歡，但是現在我發現，他們終於把我變成了他們希望的，沒有主見、離開他們就不行的樣子了。」她說這些話的時候，語氣從平和變得激

動，尤其是最後那句「離開他們就不行」，她是憤憤地說出的，語氣中掩飾不了對自己的失望以及對父母的責怪。

確實是這樣的。我在那棵代表了過去的樹邊看到了她畫的兩條很整齊的線，首先讓人聯想到的就是這是一條道路。我問她，是否可以解讀成她父母給她規劃好的道路，她說：「是的。」

「但是之前同樣也是你父母幫你規劃好的道路，你卻感到充滿了成就感，不是嗎？」我試圖幫助 Angel 弄清楚，這到底是怎麼了。

聽到我提出的這個問題，Angel 皺著眉頭，認真地思考著：「也許是因為之前的經歷都很成功的關係吧。」Angel 看著我的眼神好像在問我是不是這個原因，「而且我在新加坡讀書的時候，確實很自由，好像擺脫了他們的束縛，做什麼都是我自己決定。」

我喜歡被注目的感覺

「我記得小時候你舞蹈跳得非常好，總是代表學生上臺表演，穿著漂亮的公主裙。」我說。

「是的。」Angel 說道，「我非常喜歡在舞臺上被人注目的感覺，穿著漂亮的服飾，然後音樂響起來，大家都在看我跳舞。」她的話裡充滿了對過去的懷念，「也許這才是我真正喜

「或許你也可以從事一些和藝術相關的工作。」我這麼提議，但很快被 Angel 否決了。

她說她的父母是不會同意的，她又一次展示了她的矛盾性。她說已經知道了自己的問題，卻沒有辦法解決，但是她對於房子和人的解釋也非常有興趣，「那我畫的人，有什麼解釋嗎？」

「人在圖形中是最接近我們自身的，所以我們在畫人的時候，意識經常會自動啟動防禦機制，組織潛意識到意識的層面，正因為這樣，人的含義通常需要通過一些喬裝打扮的樣子來實現。」我解釋道，「之前我問你，畫中有沒有你，你說沒有，這其實也是一種防禦機制。而且你畫中的人，你看這些，畫的都是火柴人。」我進一步指出。

「這又說明什麼呢？」Angel 充滿好奇地問道。

「說明在你不知道的情況下，你在迴避些什麼。」我看了看她，「或者換一種說法，你對自我的認同度其實並不是太高。」

「再仔細看看畫，這個和小貓在一起玩的人，像你嗎？」我循循善誘，「你覺得這個小姑娘的情緒是怎麼樣的呢？」

「這個小姑娘應該很開心吧，她有那麼多好朋友陪著。我一直嚮往的童年就是這樣子的。」Angel 說。

「你現在是不是偶爾也有孤單的感覺？」我問。「嗯，是的。其實在新加坡讀書的時候就有，但是那時候我男朋友陪在我身邊，還好一點。我們留學生有時候也會有一些聚會和派對，聚在一起玩。」Angel主動提到了她的男朋友。

在寂寞的國外，只能依賴男朋友

我知道這是一個可以關注的話題，我也希望她能多說一些。

「那你男朋友現在怎麼樣呢？」我問道。

「我們分手了。」Angel說道。她說這句話的時候流露出一種偽裝過的情緒，我感覺到她並不願意多提，冷淡得讓我意外。

「是因為你回國的關係嗎？」我試圖瞭解得更多一些」。「也是，也不是。我們在新加坡的時候感情就一般，但在一起發生了很多事，所以也就一直在一起了。」Angel想了想說，「他在新加坡也不工作，用掉了我很多錢，還拿了我的電腦。」她說這句話的時候聲音不由自主地尖銳了起來，然後又急忙平復了一下情緒，「那次我和他一起回新加坡，他買了很多很多煙，然後放在我的行李裡面，過境的時候我嚇死了，如果被抓到是要坐牢的。」

「那你們為什麼要在一起呢？」作為多年的好朋友，我聽到Angel這樣說，覺得很不能理解，也很心疼她。

「他還做過更混帳的事情呢！他騙我的錢，有一次把我身上所有的錢都拿走了，連生活費都沒有留給我。他每次借錢總有各種理由，但從來沒有還過，說好我們一起平攤的房租，他也從來沒有交過。」

「那你為什麼沒有離開他？」Angel越說越激動，「他簡直就是個人渣！你知道嗎？」

「我也不知道，我也很想知道。」Angel提到他的時候，那種恨恨的樣子，根本不像戀人，反而更像仇人。

「我看到Angel畫中的另外兩個火柴人，在整個畫面之外，我讓Angel解釋他們是誰。Angel說可能是畫中女孩子的爸爸媽媽吧。「那麼你覺得他們在做什麼呢？這兩個人，他們離小女孩挺遠的。」

我又一次啓發她。「我想他們在看著小女孩自己玩吧。」Angel說道。「那你覺得他們為什麼沒有走到小女孩的身邊呢？」

「因為小女孩需要有自己的空間和朋友吧。」Angel想了想，很快就想明白了，「其實我和新加坡的男朋友在一起，也只是想不遵從父母的安排。他們總是說好好讀書，不要談戀愛，但他們其實根本不知道，國外到底是怎麼一回事。」

「國外是怎麼一回事呢？」我很好奇，想知道Angel是怎麼看待的。

「國外很寂寞，只有我一個人，雖然有一些一起出國的留學生朋友，但大家都各自管自己，新加坡生活費用非常高。」Angel的話語中流露出了很多無奈，我突然意識到，一個大

學時就出國的女孩，孤身一人在新加坡讀書，這該多麼辛苦啊！

在驕傲的背後，卻是又害怕又艱辛

「我父母只覺得有個在新加坡念書的女兒很驕傲，但他們不知道，每次我被房東趕出來又要重新搬家的時候，每次我半夜打工結束後，拖著疲勞回家累到不行的時候，每次我發燒連口水都喝不上的時候，有多麼害怕這種生活。」Angel 把手中的咖啡杯放下的時候，不小心弄出了很大的聲音，但是她已經顧不上了。她重重地把自己交給沙發，好像這樣就可以逃避什麼。Angel 說她已經把所有的事情都說出來了，這些年的苦她從來不曾說過。她的內心想要依靠，隨便什麼人都是她生命裡的救生圈。

我說：「確實是這樣啊，Angel。你畫的屋子的門是緊閉的，但是卻有很多扇窗戶。你希望與別人交流，但目前卻沒有什麼好方法，是嗎？」

「也可以這麼說，我確實很久都沒有朋友了，我也很懷念我們無話不說的那個時期，但是現在，我不知道怎麼表達，我好像又回到剛到新加坡，沒有一個朋友的時候。」

「我從房樹人中已經發現了好幾點，我們一起再來看看，希望這對你的生活能有所幫助，好嗎？」我說，「Angel，從小你父母就為你安排了生活，但直到你從新加坡留學回來前，體驗都是成功的，在新加坡的日子更讓你感受到了所謂充分的自由。但是回國以後，你母親幫

60

你安排的工作讓你有了巨大的心理落差，導致你現在對大多數的事情都失去了興趣。」

「你把現在適應不良的原因都歸結於你的父母幫你安排生活這一點上，所以你對他們充滿了攻擊性，雖然你的理智告訴你必須要把攻擊性隱藏起來，但你的內心不小心會洩密，所以你和你父母的關係很一般，甚至你希望他們在你的生活之外。」

「而另一方面，去新加坡以後你就面臨了適應不良的狀況，現在回國了，又遇到新的適應不良的狀況，在人際關係上缺乏支援，你很需要朋友陪伴你，所以現在的大樹顯示出的你缺乏依靠，不一定是父母，也可能是朋友的。」

Angel 認真地聽我說這些，突然她露出恍然大悟的樣子…「那麼，我和那個賤男一直無法分手的原因，其實就是我的內心需要依靠？」

「也不排除這種可能。」我看著漸漸活潑起來的 Angel 說道，「所以你下次再談戀愛可一定要分清楚，你是喜歡這個人，還是只是因為你內心的需要哦。」

「這有區別嗎？」「在你的畫中，我看到了房子有一些和別人不同的地方。除了之前我們說的房子的窗戶和門之外，我還看到了你房子上的煙囪。在佛洛依德的理論中，煙囪這類高聳的物體，出現在女士的夢裡或者畫裡，多數是與性有關的焦慮，而冒著由左向右的煙，則表示你非常保守。你願意和我談談你新加坡的男朋友其他的事情嗎？」

「我和他？」Angel 想了一下，她又一次用手指摩擦咖啡杯的杯柄，我漸漸注意到一個

細節，每當她猶豫不決的時候，她就會用大拇指摩擦咖啡杯的杯柄。

感到「羞愧」的秘密

她把杯子拿起來喝了口咖啡，好像做了決定一樣，把杯子放下，然後對我說道：「其實是在我和男朋友同居之前的事了。那天我打完工一個人回家，路過一個小巷子，有個人一直尾隨在我身後。我非常害怕，只能快步走回家，但是那人一直跟著我，後來在我開門的時候，那人撲了上來想要猥褻我。」

「那後來呢?」

「我大聲尖叫，可我同屋的室友一直沒有出來，後來那個小姑娘告訴我說她戴了耳機在看電影，什麼都沒聽到。我的隔壁住著一對新加坡小夫妻，他們家養了一隻拉布拉多，聽到我的尖叫，狗狗衝了出來救了我。」Angel 的眼睛濕潤了，這一段經歷對她來說太難太難了，但是她在努力壓抑著，「我雖然報了警，但並沒有什麼收穫，之後我就搬家了，再後來我就和我男朋友同居了。」Angel 一口氣把這些講完，我也相信，她或許從未對任何人提起過這件事。

「也許從這件事以後，對於你來說，男朋友就變得尤為重要，即使他騙了你的錢財，但在你的潛意識裡，男朋友依舊能夠保護你，是嗎?」

「我從來沒有對任何人說過這件事，我不知道該怎麼說。這不是我的錯，但是我卻感到羞愧。」我注意到 Angel 用了「羞愧」這兩個字，她想要與人交流又拒絕與人交流的矛盾心理，也許都源於這個秘密，我想。

和 Angel 喝完第三杯咖啡的時候，窗外的雨也已經停了，太陽也下山了，雨後的黃昏有著陣陣清涼。我很高興和 Angel 一起分享了她心底的秘密，她說：「我已經很多年沒有這麼放鬆過了。」但這只是一個開始。

「如果有需要，下次可以來我的諮詢室坐一坐，我們諮詢室也有其他諮詢師，我相信他們可以和你一起更進一步地探討這些事。」我對 Angel 說，「同時你還有一些情緒需要處理一下，我以前認識的那個熱情開朗的你並沒有走遠，她還在這裡哦！」我用手指了指 Angel 的心口。

4 我還能再犧牲些什麼

最近我們一直在忙著諮詢室的佈置，從選擇合適的地址開始。我們想在市中心選址，卻又擔心高昂的租金；選好地方之後就是複雜的裝修工作，既然在硬體上無法有太多改動，那麼只能在軟體上儘量佈置得溫馨感人，讓人一來到這樣的環境中就能放鬆下來。

這些事情我的導師並不在行，所以絕大部分工作都落在了我的肩上，好在我曾經裝修過兩次，有了一些經驗，但還是忙得焦頭爛額，分身乏術。

和小豬她們的約會是早就約定好的，可因為最近太忙碌了，我差點兒就忘記了。小豬、曼曼、糖心和我，我們四個是高中時期的好姐妹，雖然後來上了不一樣的大學，再後來各自工作，大家的聯繫越來越少，但是我們依舊保持著一年一次的聚會習慣。

四個媽咪的聚會

在這一天，我們可以暢所欲言，就好像又回到了讀書時代。這是我們難得的「歡樂時

光」。

小豬一五八公分的身高，長得非常甜美，也擁有一副好身材。她在社區的政府機關工作，今年剛剛生下寶寶，是個可愛的男孩子。她現在還在家裡照顧寶寶，所以時間比較自由，而她也是我們四人中最後一個生寶寶的，所以今年我們四人的聚會就變成了四個媽媽的聚會。

我很關心小豬，不知道她是否能適應這樣的角色轉變。記得當年我剛生完孩子的時候，雖然在理論上做足了準備，也學了很多兒童心理學的知識，但當一個小生命真的降臨的時候，還是不免手忙腳亂。

另外一個好姐妹糖心原本是一個空姐，懷孕以後就辭職在家了。糖心和我差不多同時生的孩子，現在她的孩子也已經三歲了，之前都是她一個人在照顧孩子，不知道現在是否可以騰出手了。看她精緻的妝容和這兩年努力減肥的成果，完全看不出她是那個生孩子時曾經胖到九十公斤的大胖妹。

曼曼生孩子之前是五星級飯店的客戶部經理。她的孩子出生得比小豬的兒子稍微早點，聽說她現在也一直在家照顧孩子，還沒有重返工作崗位。不過她老公是某個銀行的執行長，所以我們私下認爲她是不會再上班了。由於她這次生的是個女兒，而她和她老公都是一心想要兒子的，兩個人又都是獨生子女，所以估計第二個小孩也會在不久後到來吧。

基於幾個好朋友的時間都比較自由，我們就選在一個工作日的下午一起喝下午茶。這樣茶樓不會有太多人。可能這就是工作自由的好處。

我忙完裝修的事情趕過去的時候，她們三個都到了。我一看，她們三個主婦很明顯都經過了一番精心的打扮，畫著精緻的妝，只有我這個急著趕來的職業女性看上去邋裡邋遢的。

現在是三句不離「小孩」這本經

「你又最晚，罰你買單！」小豬最先開口，她有著好聽的類似於童聲的嗓音，這麼多年都沒有什麼變化。

「好的，好的！讓我看看你們都點了什麼好吃的。」我說著拿起了菜單，「我忙了一上午，連午飯都沒顧上吃，就為了趕過來哦！」和她們在一起，就是有一種很親切的感覺，雖然都是當媽的人了，偶爾也會撒撒嬌。「我發現一種新的飲料非常好喝，叫作芒果寶寶，特別向你推薦。」

小豬說著，熱情地找給我看。「好的，那就它了。」點心要了我一直都喜歡的提拉米蘇。四個媽媽在一起，話題總是會圍繞著孩子的。「你們算是熬出頭了，我覺得我的苦日子才剛剛開始。」小豬無比羨慕地看著我們三個，「你不知道我一個人在家帶孩子有多痛苦啊！」

「怎麼會呢，現在是寶寶最可愛的時候吧！」我們安慰道，「不過八個月到一歲半之間的寶寶確實是最難帶的。」

「你家人沒有能幫忙的嗎？」糖心關心地問道。「沒有，只有我公公會抽空來幫我做頓午飯！」小豬的語氣即使是抱怨聽上去都是軟綿綿的，「你們知道嗎，我今天能出來還多虧我媽媽請假過來幫忙的呢！」

「我那時候一個人帶孩子也很吃力，好在現在波仔長大了。」糖心說道，「你家寶寶現在正是一會兒都不能離開的時候呢！」

「是啊，現在會翻身會爬了，我天天跟在他後面都吃不消呢！」小豬一邊抱怨，卻也一邊露出幸福的微笑。

「你家波仔今年也要上幼稚園了吧？」我問糖心。「是啊，再過幾個月吧，到時候家裡突然少了個混世魔王，到時我還要不習慣呢！」糖心笑著說道。

「其實我有時候也會懷念以前工作的樣子，每天都穿漂亮的衣服，現在總是在家裡對著孩子，說句實話真的好悶啊！」曼曼和所有的普通女人一樣，喜歡漂亮的衣服，她最受不了的大概就是每天穿著睡衣睡褲面對孩子吧，「但是我也不知道我到底還能做什麼，我以前的公司是回不去了，都是要找那些年輕貌美的大學畢業生呢！想到要不要工作這個問題就會很受打擊，所以現在我就不想了，得過且過吧！」

「你還算好的。我跟你說，我的今天就是你的明天。現在你的孩子還小，我家波仔一上幼稚園我馬上就面臨這個問題，我到底要不要出去工作，出去又能做什麼。」糖心插話道，

「不過話說回來，你不是準備再生個兒子的嗎？」

「那你還準備上班嗎？」我好奇地問糖心，當孩子上幼稚園後，只需要上午下午接送就可以去上班了。

「我也想啊，」糖心看著我，「但是我已經有四年多沒工作了，你說我還能做什麼呢？我又不像你那麼有本事，現在和別人合夥辦工作室了吧，怎麼說也是老闆了。」

說起來當大家都放棄工作在家帶孩子的時候，只有我休息了半年就開始上班了。倒不是說這份工作有多了不起或者多離不開我，只是我有一對好公婆，願意在我上班的時候幫我照顧小朋友。而她們，要嘛是老人還在工作不願意停下來，要嘛是老人身體不好帶不了孩子，所以看著這三個爲了孩子而放棄了自己原本光鮮事業的女人，我心中不禁生出敬佩。

「但我覺得女人還是要有一份自己的工作。」小豬說，「等寶寶長到一歲我就可以回去上班了，想想就開心啊。」

「那到時候誰照顧你兒子啊？」糖心問道。「可能我公公吧，或者我媽媽。」小豬越說聲音越小，其實她自己也不太肯定，或者她心裡也知道，也許她去上班這件事只是她所希望的，如果寶寶一歲以後還是沒有人照顧，那麼她去上班的計畫也將無限期推遲。「這是因爲

68

你剛剛停下來，我也有過一段時間很想去上班，自己賺錢總方便很多。」曼曼想了想繼續說道，「但是我現在已經沒有這種想法了。該什麼樣就什麼樣吧。」

「就是對什麼都提不起興趣的感覺。」糖心補充道，「我做空姐的時候可喜歡買化妝品了，當季流行什麼都不會落下的，可現在連個面膜都懶得做，唉……」

「這是『在家待久了綜合症』嗎？」小豬好奇地問。我也對「在家待久了綜合症」有了興趣，雖然我生完孩子六個多月就開始工作了，之後就一直忙碌甚至沒時間好好休息一下，但是看到我這三個姐妹，好像我也很難有羨慕的感覺。「那『在家待久了綜合症』到底有些什麼表現呢？」我好奇地問道。

「在家待久了綜合症」大全

「哈哈，那你確實是不知道，我給你好好講講。」在家待得最久的糖心說道，「『在家待久了綜合症』第一條，每天圍繞孩子，完全沒有自己的時間。我早上聽著他的哭聲起床，不管有沒有睡醒，都要第一時間去照顧他，一直忙到他累趴下了，我才有一點點時間休息，但是還要洗衣服拖地煮飯。你說哪裡還有時間化什麼妝啊！連上網都是很奢侈的事情呢！」

「是啊，我雖然不用洗衣服拖地煮飯，但是也完全沒有自己的時間，要陪著寶寶去游泳去上課，而我自己的健身教練請了快一年了竟然連十二堂課都沒有上完。」曼曼也有感而

發，「Joe，說說你每天的生活啊，肯定和我們的生活完全不一樣吧。」

我想了想，說道：「我的生活其實也是不值一提的。我一般上午醒來會和孩子們一起玩

一會兒，之後爺爺奶奶就會接手帶他們出去逛一圈，我就有時間洗個澡化個妝，然後就去上

班了。晚上回家再和孩子們一起玩，然後哄他們睡，等到他們都睡了，也就差不多晚上八點

多，我就和老公出去過二人世界，或者做做自己的事情吧。」

我不知道自己平淡的生活是不是她們所期盼的，雖然聽上去也很悶，但我知道比起

二十四小時對著孩子，有一份自己的事業至少是我所需要的。「還是說說你們的『在家待久

了綜合症』吧！」我喝著小豬推薦的芒果寶寶提議道。

「好吧，我確實很羨慕你每天都有個理由可以穿那些漂亮衣服出去，我的那些高價衣服

卻只能躺在衣櫥裡，現在更是連買衣服的理由都沒有了，因為根本就沒機會穿！」曼曼的人

生中最看重的可能就是每天都穿著不同的高價衣服，她曾說過這對她的人生很重要。

「我也已經很久很久沒有逛街了，自從懷孕後就沒有去過，沒有逛街沒有買過新衣服，

連今年的結婚紀念日都沒有過。」小豬開始抱怨這樣的生活一團糟。

「所以，『在家待久了綜合症』第二條就是邋裡邋遢的主婦，沒有機會逛街買新衣服。」

糖心總結道，「什麼巴黎、日本最新流行，已經離我們很遠了，遠到我感覺自己換了一個

人。」

「那當然，你現在都不飛了，以前你經常飛巴黎、倫敦，那裡流行什麼當然逃不過你的法眼啦！」小豬說道，「還記得當時不管有什麼新鮮的東西，你都會替我們買回來呢！」

「我覺得，其實今天最邋遢的那個人好像是我吧！」看著她們一個個盛裝出席，我開玩笑說道。

「你這是正常打扮，我們是難得出一次門所以盛裝打扮。」曼曼說道，「你是不知道我在家裡有多邋遢哦！這些好衣服也都沒時間穿！」

「我在家就是天天穿睡衣！」糖心抱怨道，「而且睡衣就那麼幾套。」

「所以我們才是真正的睡衣族呢！」小豬笑著調侃道。「曼曼你是沒機會穿，我是沒衣服穿！有一次我老公說讓我和他朋友一起吃飯，然後你們知道怎樣嗎？」糖心停下來很認真地看了看大家，「我找遍了衣櫥，竟然沒有一件能穿的衣服！」

「怎麼會呢？你看上去比生孩子前還要瘦呢！」我真心感歎，糖心的身材真好。

「一些衣服是太寬了，不合身了；一些是舊了，款式過時了，其中有兩件是我以前很喜歡的，只是現在怎麼都穿不出那個味道了。」糖心感慨道，「也許是我老了吧。」

「才不是呢，別亂說。」我們中最晚生孩子的小豬說道，其實她的年齡是最大的，但是平時她說話的語氣和穿著打扮都讓大家誤以為她是最小的。

在姐妹們都對被丟棄的衣服紛紛表達不捨之情的同時，我也解決了我的提拉米蘇，雖然

我人胖，一直嚷嚷著要減肥，但是甜品當前減肥也是要讓步。其實這四年從懷孕到生孩子，四個人中身材變化最大的就是我。但是好在我一早就出來工作了，拿著自己的收入也經常換衣服，四年裡衣服也隨著身材的變化換了好幾個遍。

在家待久了連句正常話也不會說了

「所以，在家待久了，讓你們最最最受不了的是不能買新衣服哦！」沒有自己的新衣服對女人來說就好像是沒有自我一般，尤其是愛美的女人，這點我也很理解。

「不止這樣哦，在家待久了我連話都不會說了。」曼曼的孩子現在正在咿呀學語，所以對這一點印象深刻，「每天都跟著孩子一起咿呀呀，說著自己都不懂的『鳥語』，即使不說『鳥語』，也都是孩子的語言，媽媽抱抱啊，喝水水啊。」

「對，我覺得我不都會跟人正常交流了。」這個話題很快引起了糖心的共鳴，「每天都是寶寶啊、乖乖啊，要麼就是吃飯飯，要麼就是拉便便，我都不知道我還能不能說一句完整的正常的句子！」

我總結道：「所以，『在家待久了綜合症』第三條就是說話完全孩童化！」

「不只是說話孩童化，大腦不用也就變慢了，人也變傻了！」糖心補充道，「上次有個快遞員來我家送錯了包裹我都不知道，後來他又回來問我，結果在門口搞了半天才知道究竟

是怎麼一回事，我的腦子就是轉不過來，理解不了發生了什麼，其實就是那麼簡單的一件事。我懷疑我是不是提前得了老年癡呆症。」

聽糖心這麼說，大家一陣哄笑，小豬也感歎道：「原來全職媽媽的生活這麼恐怖啊！那我更加不要做全職媽媽了。」

「這不是你要不要的問題，我們當年誰又真的願意全職在家啊！」曼曼感慨道。

「確實，當年如果我一生完孩子就出來工作，現在肯定已經是座艙長了呢！當時飛國際航班，機會多好啊，又可以到處玩！如果不是我公公婆婆身體不好，我父母又都已經不在了，沒人照顧小朋友，你以為我願意待在家裡照顧小孩啊！」說到這個問題，糖心也有無盡的委屈。

「所以，『在家待久了綜合症』第三條是變笨的大腦和孩童化的語言，這樣就完整了！」曼曼總結道。

小豬聽到這裡，又開始憂傷起來，她說：「我現在有時候有點什麼事情就會很憂傷，有時候莫名其妙地就會情緒低落，我都懷疑我是不是得了產後憂鬱症。」

「你那不是產後憂鬱症，你那是在家待久了，在家『待久了綜合症』第四條，總是無緣由地憂傷。」糖心說道，「不止你會這樣，我們偶爾也會！」

「我看啊，小豬，你那憂傷是閒出來的。」曼曼取笑道。

「那你不會嗎？糖心說她有時候也會的。」

「有時候也會的，比如我想和我老公說些什麼，但是他一轉身就在我身邊睡著了。」糖心若有所思地說道。

「對，對，經常這樣，有時候我忙好了孩子，想和老公稍微『二人世界』一下，他卻忙著他的工作，話都說不上一句。」小豬抱怨道，「和他說話他總說他上班已經很累很累了，需要休息，不想再講話了。」

「Joe，你可是大名鼎鼎的心理諮詢師，快給我們姐妹們分析一下，我們這算不算是有病啊！」曼曼對我笑笑，一副「我倒是想聽聽看」的樣子。

「我也想知道，你快給我們分析一下吧！」小豬也在旁邊附和道。我想了想，從包裡拿出了三張紙和筆，遞給她們，說道：「如果你們想聽我分析，那就要聽我的哦！我們現在開始玩一個遊戲。遊戲非常簡單，就是在紙上畫一幅畫，但是你們要認認真真地畫哦！」我一邊說一邊把紙和筆分給大家，「現在你們在這張紙上畫下房子、樹、人這三樣，想怎麼畫都可以，但是一定要認真。」

那就一起來畫房樹人

大概過了十五分鐘，姐妹們都陸陸續續畫好了。小豬是第一個畫好的，她把她的畫拿給

我看，有點懷疑地說道：「從這個畫裡能看出什麼嗎？」我等她們三個都畫好了，就開始一張張地分析。

小豬的畫有明顯的卡通色彩，這和她本人的外表及穿衣打扮的風格很統一，就是幼稚。

她確實是一個想事情都非常簡單和直接的人。

「那麼久了，你還會畫這種笑臉的太陽啊！」我說道。

「是啊，是啊，我一直覺得太陽就是這麼畫的呢，這說明什麼呢？」小豬問道。

「說明……」我故意停頓了一下說道，「幼稚！」「哈哈哈！」大家都笑了起來。「我很認真地和你說，你竟然笑我啊！」小豬佯裝生氣地說道。「我沒有笑你哦。」我認真地看著小豬，「這種擬人的畫法，常常說明作畫者還停留在幼稚園水準哦！」

「其實我們覺得，根本不用看畫，就能知道你幼稚啊！」曼曼接著道，「看你穿的衣服就能知道你幼稚啊！」「那其他呢，快幫我看看，我有沒有產後抑鬱啊！」小豬不想多糾纏在她是否幼稚的問題上，所以趕緊問我。「那你畫的這兩個人，是誰呢？」我心裡雖然認為那是她和她老公，但還是需要向她證實一下。「是我和我老公啊。」小豬連想都沒有想就告訴了我。「那你的寶寶呢？」我問道。在房樹人方法中會對缺少的東西比較關注。「呀，寶寶！我忘記畫了。」小豬恍然大悟。

我知道小豬已經理解了一些，我沒有說出來的話，於是繼續分析道：「小豬的畫乍一看，整體上給人的感覺非常溫暖。」我們看房樹人，最主的還是要看畫的整體和筆觸，然後才是一些小的細節或者缺失的部分，「從兩個人都是笑著的表情來看，你認為和你老公在一起的日子非常幸福。房子在房樹人畫中表示的是家庭和安全感相關的部分。你畫了兩間房子，而且緊靠在紙的一邊，你對這有什麼解釋嗎？」我先從房子的部分開始提問。

「也許我想有這樣的一座大房子，那我爸爸媽媽和公公婆婆

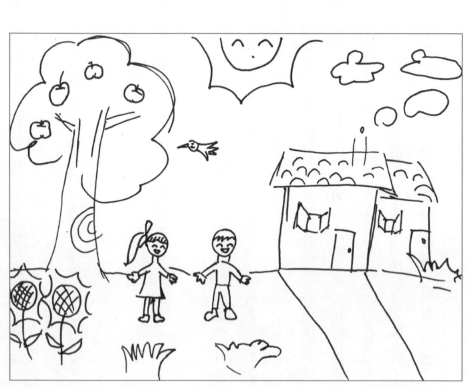

都可以住在一起了。」小豬想了想說道。

「所以，你對你現在一個人照顧孩子這件事還是很沒有安全感嗎？」我大膽地假設道。

「總是不習慣，說不上來的感覺，可能就是我說的那種憂傷吧，多愁善感。」小豬對沒有安全感這樣的說法不置可否。

「我在你的房子中，看到了幾種讓我很感興趣的元素。」我進一步解釋道，「緊閉的門、打開的窗和像魚鱗一樣的瓦片，還有冒著圓圈狀煙的煙囪。」

「這都說明什麼呢？」小豬急切地想知道答案，她的態度也告訴我，我剛才說的已經得到了她的認同。

真的在家悶壞了！

「緊閉的門和打開的窗，說明你很希望和外界溝通，門口那條筆直的路，更加說明了你嚮往外界，而且反映出你直來直去的性格。」我看了一眼小豬，「其實你很希望與別人交流，在家對著寶寶的日子看來真的悶壞你了啊！」

「是啊，我每天都只能自說自話，很難受的！」小豬也非常認同，「那魚鱗一樣的瓦片又說明了什麼呢？」

「畫瓦片呢，一般表示缺乏安全感，有著某種擔心，而瓦片畫得越細緻，越具有裝飾

性，則說明作畫者是一個追求完美的人，畫魚鱗一樣的瓦片也說明作畫者考慮問題非常仔細，性格非常敏感，懂得保護自己，有時候甚至會防禦過度。」

「對，我確實是一個非常敏感的人。」小豬說道，「所以才會因為小事而憂傷，有時候我老公甚至一點都沒察覺到，但是我已經很難過了。我也怕一個人帶孩子，我怕我做不好，給不了孩子最好的。」

「嗯，這種為了孩子犧牲一切的想法，我們都能體會，只是你才剛剛做了媽媽，還有很多事你不適應而已，壓力不要太大。」我們安慰小豬道。

「那冒著圓圈狀煙的煙囪又說明什麼呢？」小豬問道。

「煙囪在心理學裡有很多很多解釋，我只能一一解釋給你聽，但是主要還是看你是怎麼理解的，這個畫只起一個提示作用。」我事先告訴她們，在對房樹人畫進行分析時，切記不能隨意下定義，一定要聽作畫者自己的解釋。

「好，你說吧。」小豬說道，「讓我們大家也學習一下，看你神秘兮兮的，好像都知道的樣子呢！」

一個人照顧小孩很有壓力

「畫煙囪首先跟一個人的文化背景有關，有些建築物有煙囪，有些建築物沒有煙囪，所

78

以不能一概而論。但是據我們的分析，畫煙囱除了跟文化背景有關之外，還有這幾個方面的原因。一方面可能是指性方面的適應問題，這也是大家都比較熟悉的說法。更深層次的暗示可能是指過分關心家裡給予的心理上的溫馨需求，或者過分關心某種權力，如果延伸開的話，也包括追求人際關係或者家庭成員關係的溫暖性而產生的內心壓力。」看著小豬陷入沉思的樣子，我繼續說道，「而你把煙囱畫在了房子的右邊，暗含的意思是出氣筒，有矛盾。保守的人，畫的煙是圈型的，則說明……」我在這裡故意做了一個停頓，小豬正聽得津津有味，急忙問我：「說明什麼？」

女孩子畫右邊的煙囱也有一些男性的性格傾向。煙的方向從左到右，說明小豬你是一個比較

「作畫者如果是成人的話，就說明幼稚！」我又一次從她的畫中看到了幼稚的成分。誰也沒有說幼稚不好，一個人的性格中有一些幼稚的成分，或者會活得更開心，「而且你在畫中強調了地平線這一點，從另一個方面也說明了你缺乏安全感。」我解釋道。

「所以我是一個幼稚的人，而且缺乏安全感，希望得到家人的幫助和溫暖。」小豬總結道，「好像還真的蠻準的！」她又開始興奮了，「我覺得一個人照顧小孩子讓我壓力很大，其實在我內心裡很希望有家人可以幫我分擔一點的，而且我到現在都覺得沒有小孩子，就我和我老公兩個人的時候是最開心的。」

「還有嗎？你只分析了房子，那人和樹又說明什麼呢？」曼曼和糖心也好奇地問道。

「從人的角度分析，小豬畫的兩個人有手有腳，都很完整又是正面的，說明她對畫人這件事沒有太大的抗性。她剛才也給出了解釋，她覺得和老公兩人的自由時光是最開心的。」

我想了想又補充道，「你現在畢竟剛做媽媽，會有一些不適應也是很正常的，做媽媽犧牲很大，大到別人都無法想像，所以你不要給自己太大的壓力了。」

「嗯，你快幫我看看，還有別的嗎？」小豬問道。

「從樹的角度看，你畫的這棵樹是蘋果樹。蘋果樹提示的是依賴感的需求，依賴他人的關愛和肯定。樹枝被大樹冠包圍著則提示作畫者自我保護意識很強，柔和，具有平衡性。而這棵樹上有四顆果實，不多也不少，則反映了作畫者的內心體驗是感覺有所成就還是別的什麼：可能代表作畫者的需求，也可能代表作畫者的目標、成就感。而你的樹幹上有類似波形的紋路，則說明過去你在心理上有一些傷並沒有處理好，類似於發育階段的障礙這類的，我不是很清楚。」

「哇，你真的好神啊！」小豬歡服地道，「我小時候的日子是你絕對想像不到的，我爸爸動不動就會動手打我，有時候說話不合他的心意，他就一個耳光打上來，你們是絕對無法想像這樣的生活的。」小豬好像在說別人的事情一樣。

「嗯，這就可以解釋為什麼你整張畫都在講一個主題，就是缺少安全感。我也明白了為什麼你會那麼缺乏安全感了。」小豬是一個從外表上看不出任何傷痕的人，連我都被她甜美

的外表迷惑了。

「所以你在畫上也畫了那麼多與家庭無關的花和草，這些也都是和你的不安感有關係。」我解釋道，最後，我想了想還是沒有對小豬說，也許她希望的就是像她畫裡的那隻鳥一樣，可以自由自在地飛翔！

籬笆外的世界

接下來我們分析的是糖心的畫。從整體上看這張畫和小豬的畫好像是一個風格的，筆法都顯得很幼稚，不知道這和她們一直在家裡帶孩子有沒有關係。我曾經對糖心很瞭解，她是一個非常果斷並且精

明的女人，難道這四年對她的影響有這麼大？我帶著這個疑問繼續看她的畫。

「你畫的房子屬於童話型的房子，童話型的房子提示我們，作畫者可能是一個幻想型的人，有一定幼稚化的表現。」我解釋道，「在房子上你強調了屋頂的部分，一般來說屋頂顯示了一種幻想空間與現實之間的距離。你為什麼畫籬笆呢？」我想聽聽糖心自己對籬笆的解釋。

「我覺得畫了籬笆很安全，我也不知道我為什麼要畫，就是強烈地想要畫籬笆」，感覺這樣孩子在籬笆裡玩，我就可以很放心。」糖心解釋道。

「所以這個人是你的孩子嗎，那孩子在院子裡玩，你在做什麼呢？」我接著問道。

「對，這個小孩是我的孩子，我在做我自己的事情吧。」糖心想了想回答。

「自己的事情指什麼呢？」我進一步引導她。

「我也不知道，或者我在畫畫兒吧，孩子在院子裡很安全地玩，我自己在畫畫兒。」糖心想了想，回答道。

「那麼孩子的爸爸在做什麼呢？」我追問道。

「我沒想過孩子的爸爸。」糖心不好意思地回答。

「確實，畫面上出現籬笆就表達了作畫者內心缺乏安全感，而你畫的門是在側牆的，這點提示我們說作畫者可能有逃避心理，想找個辦法溜走。」我解釋道，「這可能和你照顧了

82

那麼多年孩子有關係。孩子是你的責任，所以你無法名正言順地離開，而你畫中的側門出賣了你，你是不是有時候也想找個辦法溜走呢？」

「嗯，確實是這樣的。」糖心想了想，說道，「我沒有辦法說出我不要照顧我的孩子這樣的話，但其實我覺得我也是需要有個地方躲避一下的，那種被壓抑得喘不過氣來的感受，有時候真的讓我想溜走。」

「所以你畫了籬笆，你希望籬笆可以替代某個人幫你照顧你的孩子，而你可以溜走去做一些你認為是你自己的事情。」這樣就能解釋為什麼她用籬笆把房子、樹和人都圍了起來。

「她的圖上也畫了煙囪！」小豬指了指煙囪說道。

「是的，但是她的煙囪是畫在房子左邊的，這和你的煙囪又有所不同。」我對大家說道，「畫在左邊的煙囪表明的是支配性強、身體好、性功能強。」

「哦？」曼曼對此表現了強烈的興趣，而糖心只是輕輕地「哦」了一聲，表情一瞬間有點不自然。

為了孩子而與老公分房睡

「糖心畫的是一棵心臟樹，像一顆小小的心臟，說明她關注自己的內心多於關注周圍的事物。而她畫的樹枝是尖銳的，說明她的內心潛藏著攻擊性，不是指暴力性的攻擊，而是這

種攻擊性可能是言語的，也可能是情感方面的。」

「所以你認為我的問題來自我對自己內心的過多關注？」糖心疑惑地看著我。

「應該說，你的內心希望得到你的關注，而這段時間忽略了，所以你才會痛苦，這和你想要逃離你的孩子，沒有人幫你分擔的痛苦其實是一樣的。」我解釋道，「而且在你的生活中，沒有發現缺少了一個很重要的人嗎？你的老公，你一直在忽略他，我不知道是為什麼。」

糖心突然沉默了，我想我點到了一個關鍵的問題，但這並不是在諮詢室裡，我面對的也不是我的來訪者，我在心裡暗暗地提醒自己。

「其實這也沒什麼不好說的，自從有了孩子以後，我和我丈夫一直都過著分居生活。」糖心想了想說道，「一開始怕寶寶晚上鬧把他吵醒，影響他第二天上班，所以現在都是我陪著寶寶睡，他單獨睡一個房間。」

「我們家現在也是這樣哎！」小豬回過神來驚呼道。「我們的犧牲到底有多大啊！難道孩子只是我們一個人的事嗎？」曼曼也在一旁感歎道。「最後我要說一個也許不合適在這裡討論、但是糖心你可以回去想一想的問題。」我說完看了看糖心，我在等她的反應。「好，你說吧。」她倒是滿不在乎的。

「我記得你生的是兒子，但是你畫的明明是個女孩子，你回去再想想，她真的是你的孩

84

子嗎？如果不是，那又是誰呢？她又為什麼一個人在呢？」我看了看大家，說，「這個答案你不用告訴我們，你自己回去想一想，這是房樹人給你的提示呢！」

想要有個兒子的願望

最後一張是曼曼的畫。她的畫相對比較簡單，我提醒她：「你還是要多和外界溝通啊，緊閉的門和沒有窗戶，都代表了一定的自我封閉，但幸好其他都還不錯。」我問她，「畫中的人是誰？」

「我兒子啊！」曼曼倒是很

肯定地回答我。

「那你怎麼知道你下一個肯定是兒子呢？」大家調侃她。

「我不知道啊，但是我畫的就是我兒子啊，哈哈。」曼曼也很坦白自己想要個兒子的渴望。「那你和你老公還有現在的女兒呢？」我追問。「我在家裡做飯啊，我老公在看足球賽。」她很快回答我。「女兒呢？」我繼續追問。

「女兒，可能在彈鋼琴或者做功課吧！」曼曼想了想回答。「哦，你好偏心哦！」大家都異口同聲地說道。

我看時間也不早了，就總結性地對大家說道：「房樹人只是一個遊戲，之前我們分析的也只是給大家一個提示，千萬不要太認真！比如小豬，怎麼去適應做媽媽的角色轉變，你的缺乏安全感在做媽媽的時候就會突然冒出來，那麼你知道這一點對你也是有所幫助的。而糖心，你可千萬不要再忽略自己和老公了哦，孩子雖然很重要，但偶爾放一放也沒有關係的。至於曼曼，你還是要多和人溝通，一定要找時間穿著你的漂亮衣服出門哦！」糖心由衷地誇讚道。

「謝謝你，Joe，果然是心理諮詢師啊，說的話就是不一樣！」糖心由衷地誇讚道。

小豬則提議，我們可以把一年一次的聚會改為半年一次或者三個月一次，提議得到了大家的熱烈擁護。

86

5 只有三天的婚姻

李先生來到諮詢室的時候只有我一個人在，他穿了件咖啡色的外套，顯得老氣而沉悶，留著小平頭，戴了一副黑框、圓形鏡片的眼鏡。

「請問你是心理諮詢師嗎？」李先生有些怯怯地問我。

「是的。你好，請坐。」我突然對眼前這個並不年輕的男人有點好奇，「不知道我有什麼可以幫你的呢？」我把李先生帶到我們的會客室，給他倒了一杯水。

「我想找個心理諮詢師幫我看看，我可能有病。」李先生問，「你們這裡怎麼收費呢？」

「我們這裡有兩個級別的諮詢師，如果是教授級別的諮詢師就要五千元一次，每次一個小時，十次作為一個療程；如果是一般級別的諮詢師就是兩千五百元一次，每次一個小時，同樣也是十次作為一個療程。」我必須承認，我們工作室的收費在行業內並不算低，因此很多客人都是朋友介紹來的，對於這位貿然自己來的李先生是否能接受，我不太肯定。

「那如果我就找你呢，是不是就是兩萬五千塊十次？你能保證治好我的病嗎？」李先生有些急切地問道。

「這個我不能保證。因為我還不知道你來諮詢的目的，我們可以通過心理諮詢緩解一些情緒，我也會盡我最大的努力幫助你。」我很坦誠地對他說道，「或者你也可以把你想要諮詢的目標告訴我，我幫你評估一下，大概需要幾次治療，什麼療程更適合你。」

「那好吧。」李先生想了想，他拿起桌上的茶杯，想喝卻又沒喝，只是拿在手上，欲言又止，「我離婚了！」憋了半天，他只說了這一句，之後又是長時間的沉默。

「因為婚姻而來諮詢的來訪者並不在少數，而離婚以後才來的也有一些。」我想了想說道，「李先生，你介意說得更詳細一些嗎？」

「我和她結婚後三天就離婚了。」李先生遲疑了很久，說道。「嗯。」我微笑以示白，鼓勵他繼續說下去。不表示吃驚和詫異，這是一個心理諮詢師的職業操守。

「你不問我為什麼嗎？」李先生好奇地看著我，他在別的地方可能已經看到太多的詫異和吃驚，甚至是鄙視和批評，大家都以為有權利對別人的生活評頭論足。

「如果你願意告訴我，我想你會說的。」尊重來訪者的意願，才可以讓他們做到真正地表達。某種程度上來說，這也是一種釋放壓力的方法。

「我也不知道怎麼了，我們認識的時間雖然不長，但這個故事卻很長。」李先生想了

想，「我不知道該怎麼說，或者該從哪裡開始說。」

「你想到什麼就說什麼，沒有關係的。」很多來訪者都是這樣，並沒有明確的思路，可能是想到什麼就說什麼。但是說得多了，慢慢地也就理清了自己的思路。諮詢師有時候只是一個整理的工具，通過談話幫助來訪者，把來訪者混亂的想法和情緒一一歸位。

「我還是說不出口，我覺得我們之間並沒有什麼本質的問題，但還是離婚了。我們是為要不要買車發生了爭執，沒想到我們竟然真的離婚了。」李先生想了想說道，讓他對著一個陌生人吐露這些確實太難了。

房樹人解答這個困境

「那我們來做一個測試，你看可以嗎？」我想了想，決定試試房樹人測試，不知道是否能夠幫助李先生。

「好的，要怎麼做呢？」李先生明顯又有點緊張。「很簡單，你在這張紙上畫下房子、樹木和人，就可以了。」我從抽屜裡拿出一張紙和一支筆遞給李先生。「那我就隨便畫一下啦。」李先生不是很肯定地說道。

李先生先畫的是一棵枯樹，這讓我暗暗吃驚。之後畫了房子，但他把房子畫成了教堂的樣子，房子的門和窗戶都是緊緊關閉著的，說明他封閉在自我的世界裡；而畫的人也非常有

意思，是一個戴著面具的人，而他的手裡還有一個人頭、一把刀。

在房樹人的測試中，枯樹的含義是自卑、自貶、抑鬱、罪惡感、內向、神經質、思覺失調症等等。而房子畫得很怪異，則常常表達了本我的概念。但是不論標準答案給我們的提示是什麼，我們一定要傾聽作畫者自己的理由和解釋。

「醫生，你幫我看看。這幅畫說明什麼呢？」李先生急切地問我，這和他剛才說的隨便畫一下不同。他的急切中隱含了某種重視，就好像他獨自找到了我們的工作室一樣，希望得到幫助。

「你覺得這棵樹，怎麼了？」

90

我試探著問道。「死了吧，或者快死了。」李先生想了一下回答我。「那上面垂掛的是什麼?」我問道。

「是垃圾吧，或者一些布條，看上去很殘破!」好像這幅畫不是李先生畫的一樣，他也很意外地評價道。

「所以離婚這件事，讓你覺得生活好像要完蛋了嗎?」樹冠常常代表了作畫者現在的狀態，所以我這麼問他。有時候，「生活好像就要完蛋了」這樣的想法也是需要得到別人認可的。當我們以爲這是不能說出口的話而不斷壓抑著，那麼那些不能被順利表達的東西就會積壓成一種力量，藏匿在我們的心底，時不時地又會冒出來攪亂我們的生活。

從輸在起跑線上說起

「是的，我的生活完蛋了!徹底完蛋了，我沒有家，沒有工作，什麼都沒有!」我一直都無法想像，當一個大男人在我眼前突然哭得很傷心的時候，我會怎麼處理。我沒有遇到過這樣的事情，但是當它確實發生在我面前的時候，我也只是不斷地替他準備紙巾而已。「我爲她付出了一切，最後卻什麼都得不到，什麼都沒有了。」李先生一邊控訴，一邊毫不控制地大哭。或者這個時候我選擇什麼都不說，讓他發洩一下這麼久以來積累的負能量，也是一個很好的方法。

時間很快就過了一個小時，我們並沒有來得及就這張畫了二十五分鐘的畫聊太多。於是只能約定三天後的同一時間，讓李先生再來。

李先生出生於一九八〇年，今年已經三十四歲了，是個七年級生，他常感歎如果自己早生幾年，擠進了五年級生尾或六年級生，那麼生活就會完全不同了。他的父母是文化大革命時代，在他們人生最好的那幾年忙著上山下鄉，沒有讀什麼書，而在他們人到中年的時候，又遇到了失業。在這個什麼都要靠爸的年代，他說他輸在了起跑線上。

我拿著這張畫和我的導師討論的時候，我們都一致感受到了一種深深的愧疚：那個流著淚的面具人，是不是代表了李先生無法面對的真實自我呢？緊緊關閉的教堂，是有什麼需要懺悔呢？在房樹人的畫中，樹一般都代表了個體，自己幾乎無意識感到的自我形象、姿態，表示了作畫者內心的平衡狀態。我很好奇究竟是什麼事，讓李先生的生命之樹如此枯萎。

起因是一場交通事故

三天之後，同樣在諮詢室裡，李先生提前半小時到了，他說他不想遲到。「這幾天過得如何？」我試圖以比較輕鬆的方式開場。「不是很好，」李先生想了一下，「我覺得我的生活完蛋了，但是我卻一點辦法都沒有，我不知道怎麼挽救，就好像⋯⋯」他突然停頓了，好像他意識到了什麼，所以戛然而止，不再說話。

「就好像什麼呢？」我試圖讓他將他意識到的事情說出來。

「就好像我無法挽救我的婚姻。」他歎了口氣說道，「一切都太快了，快得我都不知道到底發生了什麼。」

「嗯。」我對他說的話表示贊同，「所以離婚這件事情，給你的感覺是太快了，沒有辦法面對，是嗎？」

「是的，我不知道怎麼會搞得一團糟。」李先生想了想說道，「我和她是在朋友的聚會上認識的，她今年已經三十五歲了，比我大，壓力很大，一直都想結婚生孩子。」

「嗯，然後呢？」我很高興和李先生今天願意和我分享這些。「她在一家日企工作，原本今年該和她簽終身合約了，但是企業找了些理由又不願意和她簽約。她因為這件事很傷心。這也可能和今年初的那件事有關。」

「今年初？」

「嗯，今年初，我們有了一個孩子，她一直想要孩子。因為這個孩子，我也答應了和她結婚，畢竟我們都不年輕了。」李先生在說到這個孩子的時候，語氣和目光明顯都柔和了，他不看我，而是越過我看向更遠的地方，好像他的那個孩子就在那裡。

之後又是長久的沉默，我沒有打斷他，我想也許這是李先生需要鼓起勇氣才能說出口的話吧。

「有一次我們出去參加朋友的飯局，回來的路上我開著車，她坐在副駕駛的位置上。」李先生好像陷入了當時的場景中，「然後，我也不知道怎麼了，前面的車突然就停了下來，我的車就和前面的車追尾了。」

「我以為這只是一起普通的交通事故，」李先生看著我，他好像在努力平復他的情緒，「但是，這個事故的後果對於我和她卻是致命的，因為我和她的孩子，沒有了。」

「是這次事故造成的嗎？」我問道。

「理智上我認為不是的，但我也說不清，因為當時都好好的，回到家也都正常，我們都在忙著籌備婚禮的事情，所以晚上早早就睡了。」李先生又陷入他的回憶中，「可到了半夜，她突然大出血，只能連忙送去醫院急診。」

「那一夜，你一定很慌亂。」我大概能夠體會那種從初為人父的喜悅到失去孩子的失望。

「不只是慌亂，我沒有經歷過這些，什麼都不懂。到醫院檢查的時候，醫生說孩子已經保不住了，要馬上做手術。就這樣，我們的孩子沒了。」說完這些，好像已經用完了李先生所有的力氣。他不再說話，只是雙目呆滯地望著前方。

孩子沒了，婚禮照常舉行

我想起曾經看過一本書，裡面有一個沒有出生的孩子叫「余樂」，我不知道為什麼會想到這個，或者是因為同樣是關於失去的痛的故事吧！

「所以，從那個時候開始，你就覺得你的生命之樹開始枯萎了，就像你畫的這棵樹一樣？」我試探地問道。

「是的，只是我當時並不知道。」李先生想了想說道，「醫生說她子宮受傷，可能以後不能生孩子了。」

「所以？」「我告訴她，其實有沒有孩子並不重要，我們會如期結婚。」李先生說道。

「你這樣的決定是因為你愛她還是因為你想彌補她呢？」我問道。「也許是因為我想贖罪吧。」李先生了想說道，「那天，我看到我畫的教堂，突然意識到，我做了那麼多，是不是只是因為我想贖罪。也許這就是一個錯誤的開始。」

「如果你覺得，這是結束一個錯誤的開始，這樣想會讓你好過一點，也可以。」我鼓勵他。

他漸漸意識到，到底發生了什麼，這讓我感到欣慰，這代表了他已經開始漸漸正視這些了。

「那你和你太太，後來怎麼會離婚呢？」我問道。

「那時候公司很忙，經常要加班，有時候半夜十二點公司也會突然來電話讓我去加班，後來我就辭職了。」

李先生想了下說道，「很不合理對吧？為了照顧她，也是為了籌備婚禮，後來我就辭職了。」

「嗯，聽上去雖然有些壓力，但一切都還是在往好的方面發展啊！」我鼓勵他繼續往下說。

「我原本也是這樣以為的。」李先生喝了口茶，歎了口氣說道，「接下來就是照顧她，是因為這個孩子沒了，她的工作也不會出現危機。」

「所以她怪罪你，認為是你的原因，她的孩子才會沒了的？」我假設性地問。

「一開始沒有，但是吵得多了，確實是的。她覺得如果那天我們沒有一起去出席朋友的飯局，或者如果沒有撞車，就不會失去孩子。」看得出，李先生對於撞車這一點，有著深深的內疚。

但是因為這次事件，她的公司拒絕和她簽終身合約。從此，她就變得很暴躁。她覺得如果不是因為這孩子沒了，她的工作也不會出現危機。

「結婚前因為裝修房子花了很多錢，但是又達不到她的要求而吵過好幾次。」對於結婚前的那段日子，李先生表示無法理解，「她就好像變了一個人，和我媽媽也會為了發幾份喜糖這樣的小事而不開心。」

「但我們最後還是結了婚。只是沒想到，只有三天，短短的三天。」說完，李先生又看著自己畫的那張房樹人的圖畫。

整件事情的過錯在我

「你畫的房子，我覺得像是教堂之類的，你怎麼看呢？」我雖然已經瞭解了李先生所面臨的種種壓力、自卑，但是我還是需要聽聽他自己的解釋。

「也許是因為我想贖罪吧。」李先生想了想，說道。

「房子在心理學上代表了你和家庭的關係，某種程度上，你和你太太會走到分手的地步，和你對家庭的定義也有關係，你把家定義為一個贖罪的地方。」我想我有些明白了，為什麼李先生和他太太最後會變成這樣的一種關係，原諒者和贖罪者的關係，從最開始就已經存在某種不平等。

「或者不只是你太太覺得孩子的事過錯在你，你自己也覺得這件事是你的錯吧。」我想起最開始李先生說到這件事的時候，說的是理智上他理解這件事情，而在感情上，他依舊覺得是他的錯也有可能。

「我也覺得，孩子的事情我是要負責任的。」李先生喃喃地說道，「我一直不敢承認，即使吵架的時候，我也一遍遍告訴我太太，孩子發育不好，連醫生都不敢肯定和車禍有沒有

關係，她是在無理取鬧。但是，其實我也覺得是我的錯，我也想如果那天我們沒有一起出去參加朋友的飯局，或者那天我開車更穩一點，沒有撞車，那一切都會不一樣了吧。」

「所以你畫的人，手中拿著一個人頭，你覺得是你殺了這個人嗎？」我又問道。

「這個人其實是《神隱少女》裡的一個人物，你看過這部動畫電影嗎？」李先生問我。

「沒有，你可以給我介紹一下嗎？」我很想聽聽他畫這個人物的原因。

「嗯，大家都以為他是一個壞人，但其實他是一個好人，是保護千尋的。」李先生想了想說道，「也許我畫這個人代表我自己，就是希望做那個保護千尋的好人吧。」

「而你拿著刀和人頭，是想要說你殺了人嗎？」我說道，「雖然你理智上很清楚，孩子的事情與你並沒有太大的關係，但是在你的潛意識裡，你認同的是，因為你而害死了這個孩子吧。」

「是的，我覺得說出來，輕鬆很多，我確實一直都認為是我殺死了這個孩子，我是罪魁禍首。」李先生情緒有些激動。「今天的時間差不多了，或者你可以回去想一下，真的是你殺死了這個孩子嗎？」我看了下時間，說道，「三天後的這個時間，我們再見面，可以嗎？」

「好的，謝謝醫生！」李先生離開以後，我和我的導師一起探討這個案例。

「我是一個兇手」的背後意義

「剛才我和李先生一起探討了他和他太太的關係，因為他們曾經失去了一個胎兒，李先生覺得都是他的錯，因此他在畫中表現出了強烈的需要贖罪的信號。」我把這個個案有關的資料都整理起來，向我的導師彙報。「我現在還不清楚他們究竟是因為什麼分手的，李先生也在和我一起尋找這個答案，我想也許有了解答後，會更容易幫助他面對他目前的處境。」

「做得非常好，」我的導師看著我，他會對我的個案處理方法提出指正，確保我的判斷不會出現錯誤，還會給我指出我所沒有看到的地方，就好像現在，「但是你有沒有想過，為什麼李先生會覺得他才是傷害了那個胎兒的兇手呢？」

「因為他對自己的自我認定過低？」我原本為自己的觀點而有些沾沾自喜，但是導師很快就把我帶進了一個新的層次，確實，李先生三天的婚姻和他潛意識中認定的他是一個兇手有關係，而為什麼造成這樣的認定，或者我們可以走得更遠一點、去看更多一些。

「我不知道，但是你注意到他的這棵樹了嗎？」導師指了指這棵樹問道，「這棵樹的樹根是暴露在外面的，我們都知道樹根是深埋在土裡的部分，又是吸收養料的重要部分。它象徵著過去的成長、最初的成長。如今樹根暴露在外，象徵著作畫者對過去的不停挖掘和回憶，也許作畫者正在努力想理清自己的過去，以解決目前的問題。而這種五爪形的樹根，則

提示了作畫者可能有一個複雜的大家庭或者他想掌握一些東西。這棵樹幹上的疤痕，感覺很像是在成長過程中所遭遇過的傷害。我不知道這和他今天的自我評價過低有沒有關係，但是Joe，我覺得你可以重點關注一下。」

冷卻一周後，其實只是一個意外罷了

離李先生第一天來，已經隔了一周的時間。這是我們的第三次碰面。今天他穿了一件襯衫加圓領的墨綠色的毛衣，整個人看上去比上次精神好很多，也輕鬆了不少。

「這兩天怎麼樣？我感覺你好像輕鬆了一些。」我給李先生倒了一杯水，坐在了他的左手邊。「我那天回去以後，在家大哭了一場。」李先生說道，「我罵我自己是混蛋，如果不是因為我，那個孩子肯定不會就這麼沒了，我害了那個孩子，也害了我前妻。」

「哦，」我注意到李先生這次稱呼他太太用了「前妻」兩個字，這表示他已經接受了離婚的事實，「然後呢，這樣會讓你好受些嗎？」

「是的，我說出來以後，非常難過。」李先生停頓了一下說道，「但是後來我發現，其實這並不是我的錯，我如果有錯，那我前妻更加有錯了，有了這個發現，自己反而輕鬆了。」

「其實這或許只是一個意外。」我看到李先生認識到這一點，非常高興。

「也許我早點承認是我害死了那個孩子，我就不會那麼內疚了。」李先生說，「我和我前妻的關係，自從那個孩子過世就已經發生了變化，我一味內疚想贖罪，也讓她覺得確實是我的錯，她之後也越來越得寸進尺，就好像是我欠了她的一樣。」「所以你之前雖然在理智上不承認那個孩子的離開是和你有關係的，但是你在行動上卻一直在做補償，或者你自己都沒有意識到，你的行為正在不斷地做出補償。」我解釋道。

「是的，我越是不承認，越是難受，就越是遷就我前妻。」李先生繼續說道，「現在我大方地承認，確實在這件事上我是有錯的，反而好受多了。」

「真好，我也很高興看到你輕鬆一點的樣子。」我為來訪者的每一次進步而驕傲，雖然有時候只是一小步。

「你有沒有想過，為什麼你的潛意識會認為那個孩子的離開都是你的錯呢？」我覺得，也許可以和李先生討論得更深入一些。我很真誠地望著李先生，「你看，這是你畫的大樹，我可以看到在你的成長過程中，也許有一些傷痛存在，而你似乎並沒有處理好。」

「我們在大樹的樹幹上看到類似於疤痕的痕跡，有時候則會提示我們是不是作畫者在幼年時期受過創傷，而你畫的樹根暴露在外面，感覺上像是想從過去的經驗或者經歷中找尋一些什麼來明確未來的一個方向。

「我想不到什麼原因或者傷痛的事情。」李先生表示出迷茫，「我也很想知道為什麼之前我會有那麼荒謬的認定。」

我想，也許房樹人有時候也是會出錯的，這一次我就太冒昧了，於是我說道：「那我們今天就先到這裡吧，隔一個星期以後的這個時間再見面，你覺得合適嗎？」

「好的，謝謝！」李先生走出諮詢室的時候，我以為這個個案可能可以結束了。

隨後在和導師的探討中，我堅持了自己的觀點，李先生正在向好的方向發展，在之後的一個階段鼓勵他如何恢復社會勞動力會是一個主要方向，而只要放下內心裡對那個孩子和他前妻的內疚，他會更輕鬆地生活。但是我的導師又一次提醒我，「Joe，如果只從一個旁觀者的角度來看，一個男人把在妻子肚子裡的孩子的離開完全歸結於自己的過錯，你會不會覺得有些奇怪呢？」

我不知道這是不是有些奇怪，或者李先生還有別的故事，因為他接下來的一個星期並沒有來。他告訴我的秘書說他忘記了，所以只能再約時間，而我並不清楚，今天他是否會出現。

如果我妹妹還在的話

我們心理學上會有一個規律，當來訪者第四次到來的時候，才會比較真實地吐露自己的心聲，而今天，是李先生和我的第四次碰面。

「對不起，上周我忘記了。」李先生一來就向我道歉。「沒有關係，可以告訴我，有什麼特殊的理由嗎？」如果是因為諮詢出現阻抗的話，我就應該更加關注他此時此刻的感受。

「其實也沒有什麼特殊的原因，我去看望我的父母了，然後告訴了他們我離婚的事情。」李先生說道。「你的父母在情感上一定很難接受吧？」「是的，他們對我失望透了。他們一再說，養我這個兒子都沒有辦法養老，如果妹妹還在的話，就不用再為我擔心這擔心那了。」說到父母，李先生流露出了憂傷的表情，情緒甚至有些激動，「我覺得很難過，如果當年不是因為我……。」

「你父母經常會這麼說嗎？」我雖然不知道到底發生了什麼，但是我有種預感，我好像找到了我的導師說的那個讓李先生自我評價過低的原因。

「有時候吧，凡是遇到他們不順心的事，他們就會說如果妹妹在就不會這樣了。」李先生無奈地說道。

「你願意和我說說關於你妹妹的事情嗎？」我想了想問道，以李先生的年齡，我們國家

已經開始實行計劃生育了，他的同齡人大多是獨生子女，因此聽到李先生提到妹妹，我也有些驚訝。

「當時我才四歲，有一天爸爸媽媽說，我將會有一個妹妹，但是讓我千萬不要告訴別人。」李先生陷入某種回憶中，「後來媽媽就一個人回老家去了，而我繼續留在這裡上學。

「我只是把這個秘密告訴了我當時最好的朋友。我覺得很開心，馬上就能有一個妹妹了。」李先生停頓了一下，「其實這件事我已經記不太清楚了，我只是聽我父母說，說是因為我走漏了風聲，有人追到媽媽的老家，我那個妹妹被打掉的時候已經七個多月了，是個很漂亮的女娃。」說完，李先生沉默了。

「就是這個原因，父母經常會怪我，說當時他們是無論如何都想把這個妹妹生下來的。」

「對於這件事，李先生表示無奈，他不願承認這件事情對他其實是有影響的。

「我能體會到，那個四歲的小男孩，對當時所遭遇的這些事情是感到多麼無助。」我似乎可以看到那個手足無措的男孩子，連自己錯在哪裡都不知道，卻被自己的父母指責為殺人兇手。

「但是，確實是因為我，妹妹才沒有機會來到這個世界的，是嗎？」李先生看著我，希望我可以給他一個答覆。

「你也是這麼認為的，是嗎？」我現在才知道，在他並不經意的外表下面，一直都背負

著這樣一個包袱，那段只有三天的婚姻，也許只是他為自己找的一個救贖。

那天以後，李先生又來諮詢室裡做了一個療程，每週一次，看到他放下包袱以後活得越來越自信，我很為他高興。

6 在你拒絕之前先說「不」

有一種很奇怪的現象，在我和導師討論的時候提到，有一些人，總是自己給自己設定了一個標準，我能做到，或者我不能做到。

有些人總是在同一個地方犯錯，而且一錯再錯，可自己都不明白為什麼會一次又一次地做同一個錯誤的決定，甚至有時候明知道這個決定是錯的，可是在下決定的那一刻總是能找到各種各樣的理由來支持自己。這些理由來源於哪裡？究竟是不是性格決定命運？不是的話決定命運的又是什麼？最近我在反覆思考，上次李先生的自我價值認定過低，受到之前他妹妹事件的影響，他在潛意識裡認定的事情，不斷影響他的行為，最後做出讓自己都無法理解的事情。

那麼在我們漫長的成長過程中，是不是也會跟他一樣，在某一個時刻，遇到某一件事情，於是在潛意識裡給自己下了一個指令，這個指令或者是「我以後再也不怎麼樣了」，或者是「我以後一定要怎麼樣」。這個指令並非語言所能表達的，也並非理智所能瞭解的。當

我們在潛意識裡下了這個指令以後，我們的行為就會照著這個模式做下去。有些人把這稱為魔咒。

老是熱絡不起來的小朱

當小朱坐在我們面前的時候，他滔滔不絕地和我們說著他的感情經歷。他的三個女朋友都是因為有外遇被他發現，而提出分手的。他說自己運氣不好，遇到的都是這樣的女生。其他人明顯已經對這個故事厭倦了，各自都做著別的事情。

小朱是我丈夫 Alex 的朋友，在某一次的同學聚會時聯絡上了，後來就熱絡起來。他常常參加他們的常規活動，打羽毛球或者桌面遊戲之類的。但我和他卻總是熱絡不起來。雖然作為心理諮詢師的我很尊重每一位來訪者，並且可以做到以同理心來對待他們，但是從朋友的角度來說，我希望 Alex 的朋友是那種為人正直又努力向上的人，而小朱，有一種讓我不舒服的直覺，所以即使他常常參加活動，我和他的接觸也並不多。

有一次他在朋友那裡聽說了我曾給大家做過的房樹人的測試，就央求 Alex 讓我幫他也測一下。在他強烈的要求下，Alex 就找了個大家都比較清閒的下午，約了一起來我家聚會。

因為上次聚會的時候大家都已經玩過了房樹人的遊戲，所以這次就比較駕輕就熟，眾人

都圍在了我們的周圍。我告訴小朱，讓他在紙上畫上房子、樹、人三個元素，其他的都可以自由發揮，但是人不能畫卡通人和火柴人。他畫得很快，只用了三四分鐘就畫好了。

我看了看他的畫，瞭解了他急切的心情，突然有了一種強烈的感覺，覺得他就是那種做什麼事情都很隨意、好像很不在乎的人。

「你快幫我看看吧，這個圖能說明些什麼？」小朱很焦急地問我，語氣中透露出某種不信任。

「那你想問什麼問題呢？」我想了想問道。這幅畫提供的資訊太少了，所以我更想聽聽小朱自己的解釋，他畫這幅畫想知道什麼。

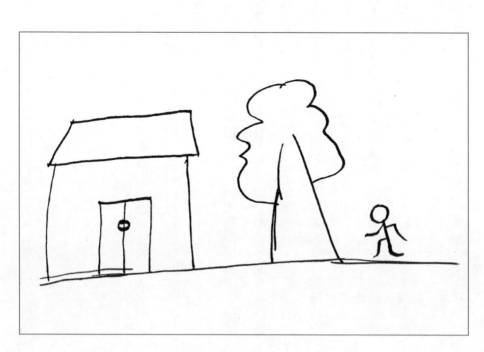

每當獨自一人面對自己的沉重感

「我想知道我是一個什麼樣的人。」小朱想都沒有想就回答我。「你為什麼會這麼問呢？」我好奇地問道。「我就是不知道啊，我覺得我是一個很失敗的人。」小朱說道，「別人談戀愛我也談戀愛，但是我遇到的三個女孩子都騙我，腳踏兩條船。你們現在都成家立業了，我仍舊孤身一人。從這幅畫裡能看出我什麼時候有桃花運嗎？」可能之前的氣氛有點緊張，小朱又突然開起了玩笑，把大家都逗笑了。

「這倒不能。」我說道。

「那能看到什麼呢？」

「從房子來看，你放在畫面的左邊，更多的代表與過去的某種關係，房是你和原生家庭的某些聯繫。你把這些聯繫放在了過去，說明你現在一個人在家以外的地方吧？」我說道。

小朱不說話了，他開始沉默，沒有說對或者不對。我看到他看著我的樣子，好像有什麼話想說又不敢說。我看了看老公和他那幫兄弟，想了想問他：「你要不要和我去書房聊一聊呢？」

「好的。」小朱愉快地說道。在書房裡，小朱收起了他的油腔滑調，讓我一時間有點不適應。

「我一直覺得你的笑容很特別，好像和別人不一樣。」我想了想，說道。

「是的，我特地練習過的，職業的笑。」小朱倒是也不避諱，直接說道，「我很小的時候，母親就過世了，後來我父親又娶了一個女人。大概在我小學的時候吧，他們就搬出去住了，只剩我一個人。」

「嗯，那麼我想我有點明白這幅畫了。」我說道，「所以你畫的房子，門是緊閉的，窗戶也沒有，這說明你並不像你外表所表現出來的那麼開朗，對嗎？在你的外在之下有一些非常自閉的東西，是你獨自面對自己的時候才會真實呈現的吧。」

「或許是吧。」

我提到這一點，想聽聽他的解釋。「我不會畫人。」他有點害羞地說道。

這個時候的小朱，給我的感覺和之前大不一樣，透露出我一直以為缺少的那股真誠。我開始相信他是真的有需要，而不是逗我玩。「我告訴過你畫人的時候不要畫火柴人，但是你還是畫了火柴人。」

防禦心重的人到底隱藏了什麼呢？

「或者從另一個方面看，這也正說明了你是一個防禦心很重的人。」我看著他的眼睛，想知道是不是這樣。

「也許吧，我有時候覺得我把自己藏得太深了，深到我自己都不知道我究竟是什麼樣子的。」小朱看上去有些傷感。

「因為人是最接近我們自身的形象，在畫人的時候也會有更多的防禦性，所以你把人畫成火柴人，也可以認為是你的意識層面對這件事的防禦。這是很自然的，所以你也不用太在意，只是瞭解到就好了。」我解釋給他聽，希望他能放下負擔。

「畫裡還有其他的資訊嗎？」小朱問道。

「你的畫比較簡單，我們看看能不能從樹的部分得到什麼提示吧。」我和他一起看樹的部分，並解釋給他聽，「你畫的樹冠是杉樹型的，這樣的樹冠特點是棱角分明，說明你的性格有分裂的傾向，表面上或許情緒安定，但遇到事情就容易走極端；而你畫的樹幹，是非常尖銳地朝著上方，這就說明你有很強烈的攻擊性。另外，你的整幅畫都非常簡單，只強調了地平線。強調地平線一般暗示了強烈的不安感和強烈的依賴欲。」我想了想，還是把我對這幅畫的整體感覺直接告訴了小朱。

「其實，我今天來就是想問問你，我是不是眞的有問題。」小朱小心翼翼地問道。我已經很習慣來訪者使用這樣的語言了，當大家不知道在自己的身上到底發生了什麼事的時候，常常都會用「我有問題了」來總結。

「是什麼事情讓你這樣想的呢？」我問道。「我覺得自己很失敗，工作上也沒有什麼成

績，雖然每次我都想做得更好，可又總覺得我好像什麼也做不了。」他想了想，盡量用我能理解的話說道。

「想做得更好，又覺得自己做不了？」我問道，「你是指自己有很大的壓力嗎？」

「也不是壓力，我也不知道該怎麼形容。」小朱想了想，「有時候就是覺得這件事我即使努力了也會失敗的，那就不值得這麼瞎努力了。你明白嗎？」

「嗯，我明白，」我想了想說道，「明知山有虎偏向虎山行的人畢竟是少數，對吧？」

「幾乎每件事我都有這種感覺，」小朱不好意思地說道，「我自己也覺得我有問題，怎麼可能沒有一件值得好好去做的事呢！但是我又很怕我付出了努力卻什麼都得不到。」

「你的意思是，你因為害怕失敗，所以不敢努力？」我問道。「是的，可以這麼說吧。」

小朱想了下。

「這是一個很新的思路。」我想了想說，「那麼失敗對你意味著什麼呢？」

「意味著我是一個失敗者。」「失敗者的身份，是你無法接受的？」我接著問。

「是的。」小朱看著我說道，「我無法接受自己是一個失敗者，但是我覺得我現在還是一個失敗者，我不知道哪裡出了錯。我已經厭倦了每次都這樣，因為害怕面對將可能出現的情況，我很容易就輕易地放棄了，但有時候又會覺得，也許我努力一下是可以做到的。」小朱很艱難地表達著他所意識到的問題。

112

因為害怕而主動放棄

「是的，剛才從你的畫裡我們已經看到了，你是一個非常自閉的人，有很強的自我保護意識。」我想了想，解釋道，「所以可能你在感覺到快要失敗的時候，就會先做出反應，是你自動放棄的，而並不是你做不好。」

「對的，就是這種感覺。」小朱表示贊同。

「那麼我們假設一下，如果真的失敗，對你又意味著什麼呢？」我想進一步引導小朱，看看他究竟在害怕什麼。

「意味著我是一個失敗者。」他想了想說。「一個失敗者對你又意味著什麼呢？」我繼續追問。

「意味著我之前的努力又白費了，我會對自己很失望，我不想要這種失望。」我能感受到小朱的情緒變得激動起來了。

「那你更在意的是失敗，還是你付出的努力白費了這件事呢？」我試圖幫小朱理清楚他究竟在害怕什麼。

「這兩者有分別嗎？」他表示疑問。

「有的哦，你一直都在強調，說你付出的努力白費了。」我提醒他。

「是的，」小朱想了想說道，「或許我更在意的是我付出的努力白費了，所以才會在每次快成功的時候，卻選擇了放棄。」

「是因為？」我一步步引導小朱繼續挖掘。「是因為我害怕我付出了努力然後失敗，所以我情願自己選擇主動放棄。」小朱想了想說道，「其實我那幾個女朋友，也都是我主動放棄她們的，因為我怕聽到她們說分手。」

「那先說做事情，你放棄的這些事情，一定會失敗嗎？」我提醒他。「其實也不是，只是當時感覺要失敗了、要被拒絕了。」小朱想了想，「其實有好幾件事現在看，還是很好的，如果加把勁會有很好的收益。」「那說說你女朋友的事情吧？」我心裡有點瞭解了，這是一種過度的防禦，因為你會拒絕我，所以我一定要比你更快地拒絕你，這樣可以不用付出又可以保住顏面。

「第一個女朋友是我在大學時開始談的，畢業後我也去見過她父母，但是他們好像很看不起我，屬於勢利眼那種。後來有一次我去她家樓下等她，想給她一個驚喜，卻看到她和另一個男人走在一起，應該是剛約會完那個男人送她回家。」小朱面無表情地說完了關於第一個女朋友的事。

「不是說初戀的感覺是最難忘的嗎？」我感覺不到小朱在說他女朋友時的情緒變化，他就像在說別人的故事一樣。「我覺得還好吧。當時是她追我的，大學裡我們還挺談得來，

但她父母不喜歡我，所以我也覺得我們沒什麼可能在一起，只是沒想到她會去找另一個男的。」小朱想了想，理智地說道。

先發制人

「在你覺得她父母不喜歡你的時候，你就在心裡做了一個決定，你不會和她在一起，是嗎？」我已經瞭解到了小朱的魔咒，他有很強的防禦心理，即便事情還沒有發生，只要他感覺到危險，他就會先發制人，在別人拒絕他之前先拒絕別人。

「你怎麼知道？」小朱想了想說，「也不能說在心裡做了決定，只是當時很清楚地感覺到，我們是不可能在一起的。」

「那你第二個女朋友呢？」我想小朱已經明白了他和第一個女朋友分手的真正原因。

「我偶爾會參加那種陌生人聚會，就是那種大家誰都不認識，但在一起玩玩遊戲、吃吃飯、唱唱歌的聚會。我們就是在那種聚會上認識的。」小朱解釋道，「那天玩到凌晨四點多的時候，我實在是累了，就瞇了一小會兒，醒過來的時候看到她一直在看我，後來回家開車的時候又發現我們正好順路。我們就這樣在一起了。後來其實我們相處得也很好，有很長一段時間，我真的以為我們會結婚。」

「看得出來，這段感情對你傷害很大。」我想了想，說道，「後來你們是怎麼分手的

呢，她怎麼會有了第三者？」

「其實我不確定她是不是有第三者。那天是情人節，她跟我說她在兼職的一個公司裡加班，我想給她一個驚喜，就去接她下班。誰知道我一直打她電話，她都沒有接。」小朱說著，眼眶有點紅了，我能感覺得到他對這段過去依舊很在意。

「我想我永遠都忘不了那個情人節。」他停頓了一下，像是想把什麼情緒給憋回去的感覺，然後深吸了一口氣，「我到了她加班的地方，那裡的保安說早就沒有人了。這時她才接我的電話，說她剛走，在路上沒有聽到手機響，馬上回來找我。」

「然後呢？」我問道。「然後我就一直等她回來，那時大概已經是晚上十點了吧。」好像這件事就發生在昨天一樣，「我們大吵了一架，然後就分手了。」「是因為一場誤會？」我想起小朱之前一直在說，他認為三個女朋友都是有了第三者才分手的。「我也忘了是從什麼時候開始覺得她有了第三者的，而情人節那天我覺得她就是和那個人在一起。」小朱說。

「事實呢？」我問道。

「事實我也不知道，過去了這麼多年，現在我自己也搞不清楚到底是因為誤會還是因為她真的有第三者，所以才會匆匆忙忙趕過來跟我解釋。但是我更願意相信她真的有第三者，要不然她沒有道理加完班不告訴我的，如果她那麼早就收工了，我們完全有時間可以一起慶祝。我告訴過她我一直在等她的消息，她為什麼不接電話呢？」小朱不願意再多談第二個女

朋友的事情。

「跟第三個女朋友交往的時候，我剛分手沒多久，那時候還無法忘記前任，」小朱情緒緩和了一些後繼續說道，「但和第三個女朋友交往，我也是很認真的，是抱著結婚的目的交往的。」

「那怎麼又會出現第三者呢？」我問道。「其實之前一切都是好好的，但是有一天，我不記得是為了什麼吵起來了，她對我說了一句我一輩子都不會忘記的話。」小朱說道，「她說，她從來沒有想過和我結婚的事。」「所以從那以後，你們的感情就出現了問題是嗎？」我問道。「確實，從那以後，她經常和朋友一起活動，有一次我們三周都沒有聯繫，我再打給她的時候，她說她已經有了喜歡的人，叫我不要再找她了。我們就這麼分手了。」

「我也說不好，但是我有一種感覺，在她說她沒有考慮過嫁給你的時候，你們的關係其實已經結束了。」我猜測道。

「也許是的，我很怕從她的嘴裡說出『分手』這兩個字。」小朱想了想，「我覺得我已經接受不了這樣的打擊了。」

「所以從那次以後你就開始疏遠她是嗎？」我已經越來越明確究竟發生了什麼事

「也許是的。」小朱承認確實是他主動開始疏遠女朋友的。

自從做了一個「絕不等人」的決定之後

我看小朱已經開始有些明白了，就總結道：「其實這三段感情，表面看好像都是因為對方有了第三者才分手的，但其實主動權都在你的手上。或者換句話說，當你感覺對方有可能會和你分手的時候，你就已經提出了，只是你的提出並不是通過語言，而是用行動。」我提醒他。

「好像是這樣的。」小朱想了想，好像明白了過來。「其實這和你工作中遇到的問題是一樣的，你發現了嗎？你在生活裡一直開啟這樣的模式：你害怕付出的努力白費，所以在對方拒絕你之前，你總是自己先做了決定。」我解釋道。

「我害怕付出。」小朱領悟道，「比起失敗，我更害怕的是我付出了努力依舊失敗，這會表明我是一個很無能的人，這會讓我的努力全部都白費了。但是我怎麼會變成這樣一個人呢？」小朱想知道這一點。

「在你成長的過程中，可能遇到過什麼事，在那件事之後，你的潛意識就給你下了決定。」我提示道，「你想想看，小時候，有沒有什麼很失望的事情，讓你一直記著。」

「我小時候很早就一個人生活，我父親和繼母以及他們的孩子生活在另一個地方，我的感受很不好，我們也很少來往。我記得有一次，他們說會來陪我一起吃晚飯。我當時非常高

118

興，就一直餓著肚子等著他們。」

「後來呢？」我問道，「他們沒有來嗎？」

「我等了他們整整一個晚上，他們來了，但是他們已經先吃過了晚飯，根本忘記了我的存在，還說我怎麼那麼蠢，那麼晚了都不知道自己吃飯。」小朱說到這的時候，滿臉的委屈，眼淚都要流出來了。

「我能體會得到當時的那個小男孩會有多麼傷心，」我說道，「他那麼努力地挨著餓，只是為了和他爸爸吃一頓晚飯，但是他爸爸卻忘記了，他一定覺得很委屈吧。」

「是的，我永遠都忘不了，我覺得自己蠢死了。所以我很討厭等人，從那以後有什麼約會我一般都會選擇遲到，因為我不喜歡等人，我很怕等了半天，那個人最後卻沒有來。」

「或者你當時下的決定不只是這個。」我真誠地說道，「你有沒有想過，也許你當時還做了一個決定叫作『我再也不要付出，在我不確定能得到的時候，我已經沒有能力付出了』。」

「是的，」小朱終於明白過來，「我在小時候做了一個決定就是我不要再等人了，所以我現在的生活裡總是遲到。」

「當時那個小小的你不能承受等人的那種痛苦，現在的你能承受了嗎？」我開始引導他。

「我想可以的。」他想了下，「我不會再遲到了，因為我也可以等別人。」

「是，非常好！」我很高興他能那麼快就振作起來。「我在小時候因為付出而沒有得到回報，所以做了決定在不確定的事情前再也不付出了，但是現在我已經能夠承受這些不確定了。」小朱想了想，又說道，「所以以後不論結果如何，我都要努力爭取，因為我已經有能力承受失敗了，即使付出全力還是失敗了很糗，但是我也不害怕了。」

「是的，這沒什麼可怕的。」我微笑著說，「恭喜你！」

7 距離決定了是仇人？

婆媳問題是中國幾千年來都沒有解決的問題。俗話說「多年的媳婦熬成婆」，現在大家在談戀愛的時候，流行問一個問題：「如果我和你媽同時掉水裡，你先救誰？」我和我老公Alex 有時候也會討論這個問題，我記得結婚前他的答案是「我不會帶你們一起去水邊的」。結婚後他的答案變成了：「你還是快去學游泳吧。」但不論怎麼說，他在婆媳問題中堪稱專家。而對這個問題我也有一些自己的觀點，我一直覺得牙齒和舌頭都會傷到彼此，解決婆媳問題最好的方法莫過於雙方保持一定的安全距離。

安全距離是美國一個心理學家研究出來的，講的是人和人之間必須保持一定的距離，一旦逾越了這個距離，就會讓人產生不安全的感覺。這樣的安全距離又會根據人的熟悉程度分為親密接觸、私人距離、禮貌距離和一般距離等。不過我講的婆媳之間的安全距離，指的並不是這個，而是說兩個女人從陌生到熟悉的過程中，怎麼樣的一個距離可以讓彼此既顯得親密又能留有自我空間。這是一個沒有明確數字的距離，只能在生活中慢慢磨合。

但是我的好朋友小文卻不這麼認為。她經常向我炫耀她婆婆對她非常好，好到做牛做馬都可以，幫她洗衣做飯，連水果都會削好皮切好提醒她吃。

聚會時我們聽她這麼說，也常常會提醒她，兩個原本毫不相干的人相處，必然有一個人在忍耐，小心她婆婆壓抑得太久，最後來個大爆發。她卻不以為然。她的理念是，婆婆和老公一樣都是需要調教的，而她一直覺得在這方面自己很成功。她也常常給一些新婚的姐妹傳授她的經驗。

關於婆媳問題觀點不同的爭論，我們延續了很長一段時間，最後終止在一通她半夜打來的電話上。

終於，婆婆爆發了！

那天晚上十點多，小文打電話約我出去，說她和她老公一家吵得不可開交。她一個人跑了出來，這確實讓我擔心。小文的性格我還是有點瞭解的，雖然有時候大咧咧的、比較自我，但心地很不錯，也時常會買禮物敬公婆。究竟是因為什麼吵起來，而弄得天下大亂，使得小文要離家出走？對此我也很好奇，而且小文是一個極度要面子的人，如果不是確實沒有辦法了，她也不會選擇向我訴苦。

匆匆忙忙趕到和小文約定的地點的時候，她早就已經到了，看到她面前只剩下半包的紙

巾，以及餐廳裡服務生指指點點的樣子，我猜到了這位大小姐肯定是毫不顧及面子地大哭了一場。

「你怎麼才來，我都難過死了。」小文沒說兩句，又開始哭起來，淚水就好像是沒有裝開門的自來水一樣，我也只能不斷地給她遞紙巾。

「好了好了，你先別哭，到底發生了什麼事呢？」我道，「你電話裡說得不清不楚的，怎麼了呢？怎麼會吵架呢？」

「我和我婆婆吵架了！」小文大哭，「她竟然說我什麼事情都不做，她一直都看不慣我，還說我不會生孩子，說養隻雞都會下蛋！」

「這樣說確實太過分了！」我安慰小文道。

「是啊，她怎麼可以這麼說我，生孩子的事情又不是我可以決定的。」小文很委屈地說道，「爲了這件事，我已經壓力很大了，每天都要吃調理身體的中藥，我覺得好辛苦啊！說到生孩子的事，小文又覺得滿肚子的委屈，「你說我要個孩子怎麼那麼難呢？」

「那你老公呢？你們吵架的時候，他不在嗎？」我問道。「他在，他在又有什麼用呢!?就只會說不要吵了，不要吵了。」小文說到她老公，又要哭了。「小文的老公我也認識，是一個個性格溫和的男人，而小文的性格有些暴躁，兩個人平時相處倒也還算融洽，就和她老公的慢性性情有一定的關係。

兩代人，不一樣觀念的摩擦

「他聽到他媽媽說生孩子的事情，也沒有說話嗎？」我問道，我總覺得不論真相到底是怎麼樣的，在遇到這些壓力的時候，男人是要用肩膀扛起來的。

「他好像也和他媽媽吵了，我其實也不清楚，我婆婆這麼說的時候，我就摔門出來了。」

小文想了想說道。

「之前你不是一直都說你婆婆對你很好嗎？你們在一起住了一年多也一直都沒有矛盾啊，今天怎麼突然會吵得這麼厲害，只是因為孩子的問題？」我關心道。

「其實也不是，是因為她說我洗完澡沒有把自己的內衣洗了。她說我連內衣都要我老公洗，她實在是看不下去了。」小文也不避諱，直接這麼說道，「但這是我和我老公的事情，又關她什麼事情呢？你說是吧？我幫我老公洗的時候，她又沒看到。」

「你們是兩代人，觀念不一樣，住在一起難免有摩擦，那你就這樣出來了，你老公知道你在哪嗎？他會不會擔心呢？」我問道。

「不知道，我不想接他電話。」聽到小文這樣說，我趕緊給她老公打了個電話，告訴他，小文現在正和我在一起，讓他不用擔心。我感覺她老公為了找她都快急瘋了，預估家裡也是一片大亂呢！

「我覺得我婆婆腦子不正常，有時候很好，有時候就故意找我碴兒！」小文開始訴苦，「這種日子我覺得沒法過下去了。我連一點點私人空間都沒有！」

看著好朋友因為婆媳問題而在這裡痛哭傷心，我卻有種想笑的衝動。並不是我對這個好朋友不夠熟，而是我太瞭解她了，又固執又任性，今天她對我說的話，正是我對她說過很多次的。

「你告訴我，我怎麼會有這麼一個婆婆啊！很多事都是這樣的，我叫她不要做，她又不肯，做了以後又要來我面前說，最後還要說我懶。我怎麼會有這樣一個婆婆啊！」小文憤憤地說道。

「那如果我告訴你，你婆婆就是這樣一個人，你會不會好受一些？」我問道，「你就接受你婆婆就是這樣一個人吧。她已經這樣活了一輩子了，你覺得你有什麼魅力讓她改變呢？或者你有什麼權利讓她改變呢？」

「接受我婆婆就是這樣一個人？」小文重複道。

「是的，既然她一輩子都是這樣生活的，你只能接受，如果你試圖改變她，不是給自己一個無法完成的任務嗎？」我笑著解釋道，「那不是你自己給自己找不快樂啊！不過要真正接受一個人，可不那麼容易哦，」我繼續說道，「在你接受你婆婆之前，你能不能接受自己是一個什麼樣的人呢？」從旁觀者的角度來看，我很明白一件事情一旦雙方起了爭執，肯定

不會只是一方的錯。但如何讓我的好朋友發現並接受自身的問題，卻並不那麼簡單。於是，我開始轉移話題，「既然我們那麼久沒見了，就聊點別的事情吧，事情也已經發生了，你一直指責你婆婆也沒有辦法改變，對吧？」

「那聊什麼？」小文看著我，好像也不好意思繼續說她婆婆的不是了。「我最近在做一個研究，是關於房樹人的測試，你有沒有興趣啊？」我向小文介紹房樹人測試方法。她果然非常有興趣，她說她也想看看這個測試準不準。我拿出了隨身帶著的紙和筆。因為要做這個測試，我總是隨身帶著 A4 紙和幾支水彩筆。大概過了半個小時，小文一直在畫，畫得非常認真。在畫畫兒的過程中，她也漸漸平靜了下來。

細膩的房樹人繪畫風格

這就是小文的畫——

小文的畫從整體上來看，最大的特點莫過於她對畫面描繪得非常詳細，這說明她對日常生活有著實際的、具體的意識，同時也非常關心自我的處理能力。

小文看著她畫的畫，非常好奇地問我：「說說，你快說說，這究竟能看出點什麼？」

「你畫的房子是一個非常傳統的房子，說明你是一個十分自我的人。」我指著房子說道，「而你畫的牆非常堅固，這是銅牆鐵壁的意思，說明你有著強健的自我意識，具有抵抗

126

和防禦外界攻擊的能力，說明你有

著很強的自我保護能力。而牆壁輪

廓非常清晰，說明你有很清晰的家

庭觀念。」我解釋道，「至於你牆

角的那些花花草草，則暗示著某些

人。」

「果然挺準的啊！」小文想了

想，說道，「我確實有很強的防禦

力，誰都別想傷害我！」

「再看樹，你畫的樹非常大，

樹原本就表示了自我，你畫的樹

非常大，說明你把自我看得最重

要。」小文一直都是一個非常自我

的人，很難感受到別人的感受，不

知道她自己能不能意識到這一點。

「還有呢？」小文覺得很準

確，所以催促我解釋給她聽。「你的樹上，用水彩筆點綴的是花嗎？」我問小文。

「不是的，是新芽，我找不到翠綠的筆就用這個顏色代表一下了。」小文說道。

我笑了笑，說道：「如果樹上長滿了新芽的話，就說明你是一個即使受到外傷，在無意識中依舊會決心再次努力、奮鬥，從而得到恢復的人。」我誇讚小文，「這樣的性格非常棒，說明你不僅勇敢而且堅韌哦！」

「確實是這樣的，」小文說，「我也覺得我是一個恢復能力很強的人呢！」

「從你畫中強調樹幹這一點，可以看到你的情緒沒有成熟，」我指著樹幹對小文說，「說明你在情緒控制方面還有待加強和提高，目前依舊是不成熟派。」

「好吧，我承認我今天確實有些衝動了，如果認真回想一下我婆婆平常的好，她說兩句不理她，這事也就算了。」平靜下來的小文說道。

非常強烈的自我保護意識

「你會和你婆婆吵架，其實是有原因的，畫裡也告訴我們這個原因了。我們接著往下看吧。」我提醒小文，「你的樹有著粗壯的樹幹，這說明你是一個積極活潑的人，但是又具有攻擊傾向。」我指出樹幹部分的提示，「而你把樹幹以從左向右的次序塗黑，同樣說明你的自我保護意識非常強烈。」

「所以當我感覺到有人在攻擊我的時候，我一定會採取防禦甚至反擊的。」小文理解地說道。

「不一定是別人攻擊你哦，你自己也有強烈的攻擊性。只是這樣的攻擊性可能平時被壓抑了，但是一旦遇到一些外在刺激，可能就會暴露出來。」我提醒道。

「你的意思是我會攻擊別人？我才沒有呢！」小文抗議道。「你看你畫的樹，雖然有很多嫩葉掩飾，但依舊是一棵具有攻擊性的樹，樹枝都非常尖銳地向外生長，攻擊性潛藏在你的內心，這種攻擊性的表現不一定是直接暴力性的，也有可能是語言性的，或者情感方面的。」我看著小文，「你最近是不是壓力很大啊？」

「我和我老公準備要孩子。」一直準備頂客（DINK）到底的小文說出這樣的話，讓我非常吃驚。她繼續說道，「我婆婆天天催我們生孩子，我們認為以後肯定扛不住壓力還是會生的，那還不如早點生算了，對我自己的身體也好，對孩子也好。」

「這倒是，每個階段做好每個階段的事情，就是一種簡單的幸福了。」

「我也不知道，我們備孕也已經大半年了，但不知道為什麼就是沒有孩子！所以現在搞得自己壓力也越來越大。我們也去醫院檢查過，醫生說我們雙方都沒有問題，只是不知道為什麼一直都沒有孩子。」小文說，「我婆婆還每週帶我去醫院吃所謂的補身體的中藥，超級

「你看你畫的樹根，像鷹爪一樣暴露在外面，這說明你有想要掌控人或事物的欲望。而樹根原本是應該深埋在土裡的，也是吸收養料的重要部分，象徵著過去的成長，也可能是最初的成長。現在你的畫中的樹根暴露在外面，則象徵著你對過去的不停挖掘和回憶，代表了你努力想理清自己的過去，以解決目前的問題。」我接著解釋，「我觀察了一下，你是先畫完樹之後再畫地平線的，這說明你在行動的時候，剛開始會顯得穩重，之後則會突然出現焦慮不安，希望尋求某種保證。」

「這也太準了吧！」小文讚歎道，「生孩子這事真的是在我的掌控之外的，自從我進入真正的備孕階段，就完全進入了一個不受控制的狀況中，這確實給我帶來很大的壓力，我也很希望有誰能向我保證，最好今年或者明年我就可以懷孕。」

「不僅如此，我還知道你有時候不能客觀地把握事物。」我指了指她畫的根線與地平線相連接的部位，「而每一片葉子你幾乎都畫出來了，說明你對這幅畫的細節之處特別注意，可能會有追求完美的傾向。」

「好吧，我承認有時候我確實要求高那麼一丁點囉。」小文好像想通了，試探著問我，

「所以說，其實這次吵架並不是誰的錯？」

130

各自有空間或許更好

「對啊，你也知道自己是一個非常自我的人，對不對？」我指了指畫，「而且最近又很焦慮，難免會把你潛藏的攻擊性暴露出來，所以婆媳之間的問題也就浮出了水面。這就是我一直強調的距離問題。如果你們之間有各自的空間，那至少你的焦慮情緒不會影響別人，就不會有吵架這件事了。」

小文只能無奈地承認：「好吧，確實是這樣的！」

既然小文已經想明白了這件事，我就在徵求了她的同意後給她老公打了電話，通知他把他老婆領回家。「對了，你還沒有分析完吧？」小文看了看畫，整個畫中，這個人顯得很突兀，因為只有這個人畫得簡單。「人是最接近我們自我的形象，所以你在畫人的時候選擇了儘量簡單的方式，一筆帶過也是可以理解的。」我解釋道，「但在這個人中我們還是可以看到一些提示，你要聽嗎？」

「當然。」小文說道，「還說明了些什麼呢？」

「從你畫的人來看，最大的特徵是四肢都是非常簡單的一根線，在房樹人測試中，人的上肢代表了個體自我與環境、事物的關係，而人的下肢則代表了人格的安定性以及對性的態度等方面。」我指了指畫中人的四肢說道，「這說明你處理自己和周邊環境關係的能力並不

是很強，太複雜的人際關係可能並不適合你哦！」

「你的意思是，我不適合和我婆婆一起住？」小文想了想問道。「那我就不知道了，」

在這個問題上我沒有辦法給她任何建議，雖然我記得小文家是有條件和婆婆分開住的，但這個問題需要他們開家庭會議商議才能決定。

「不過其實我婆婆也和我說過，希望我們住回自己家去。」小文說道，「她好像也說過照顧我們太累、做的飯我們又不喜歡吃之類的話。」

「你看你的畫，你畫的人是沒有脖子的，這也是一個很大的特點。因爲脖子是連接身體與頭部的，所以我們一般認爲是聯結智力與情緒的紐帶，如果其他部位都畫了，而唯獨沒有畫脖子，表明畫中人在智力與情緒方面脫節，有時這種情況表示畫中人靈活性不夠，適應能力較差。」我解釋給小文聽。

小文想了想說：「好吧，也許我真的不太顧忌別人的感受。」

人與人相處需要安全距離

「是說與你的高智商相比，你的情緒控制能力稍微有那麼一點點弱。」我趕緊安慰小文道，「你看你畫的女孩子，那麼簡單還畫了漂亮的頭飾，說明你是一個骨子裡就很自戀的人呢。」

「對哦，呵呵。」小文看著自己畫的女孩子也笑了，她第一次認真地思考我和她說的關於距離的問題，「其實我是一個很自我的人，我沒有辦法讓所有的人都喜歡我，那我能做的只是和別人保持距離，對不對？」

「是每個人都需要有自己的安全距離。」我說道，「並不是誰輸或者誰贏，我以前問我老公如果我和我婆婆都掉到水裡，他先救誰的問題，你猜他是怎麼回答的？」

「他是怎麼回答的？」小文好奇地問道。「他說：『我根本就不會讓你和我媽媽一起去游泳池或者海邊。你們只需要每週固定時間，在家的飯桌上一起吃一頓飯就可以了。』」後來我把這個故事也告訴了小文的老公，他也表示非常贊同這種做法。

三周以後，我收到了小文喬遷新居的邀請，她說：「我婆婆一聽我們要搬回家住，好像也鬆了一口氣，我準備請個阿姨幫我們打掃，那樣我也不會麻煩婆婆做這些事情了，而且阿姨打掃的時候，即使我躺在床上睡覺都可以心安理得了。」

確實，婆媳問題並不是完全不能解決的，只是讓兩個原本陌生的人生活在一起，並且放棄自我的安全距離，這樣肯定會讓人產生巨大的心理壓力。究竟是朋友、親人還是仇人，其實只在於她們之間的距離是多少！

8 發脾氣也不是我的錯

張先生在一家美商公司做高級經理人，他第一次來我們諮詢室的時候就問我，覺得他是一個什麼樣的人。我說如果只是憑感覺的話，會覺得他是一個很溫和的人。張先生笑了，他說：「很多人都以為我很溫和，至少在沒有遇到事情的時候是這樣，但是只要有什麼情況發生，我立刻會變成一個連我自己都不認識的人。」

當時我們工作室為這家公司舉辦了團體活動，通過團體活動可以看到每一名員工在工作時的表現。我記得很清楚，當時分組的時候，誰都不願意和這位張先生一組。我和他溝通了幾次，也感覺他說話總是帶著刺，不知不覺間就會有一些讓別人不舒服的話流出，所以雖然他職位不低，但是在這家他已經服務了近十年的公司裡，人緣卻並不好。

「我的壞脾氣已經影響到我的晉升了。」張先生很苦惱，「你真的要幫幫我，我不知道怎麼控制我心裡的那股無名火。」在第三次諮詢的時候，張先生依舊這樣和我說。我當時覺得這個個案好像走到了窮途末路，我也很清楚，這是我的來訪者給我帶來的影響。張先生總

是在事情上和表面繞圈子，只要稍微進
入他的情緒世界，就會四處碰壁。

柳暗花明又一村

做諮詢和做其他的事情有一個共同
點，那就是如果主動權不掌握在諮詢師
的手裡，那麼這就註定不會是一場成功
的諮詢。

於是在第四次諮詢一開始，我就建
議張先生畫一張房樹人的畫，然後我們
一起來討論。

這就是他畫的畫——

「張先生，你介意我們一起來討論
一下這幅畫嗎？」我禮貌地問道。「當
然不。」他並不排斥。「我發現在這幅
畫中有一些有意思的地方，比如這個

房子沒有門，只有一個小口，看上去像窗，」我指了指沒有門的地方，問道，「你怎麼看呢？」

「我忘記畫門了。」張先生一副恍然大悟的樣子。

我微笑著解釋道：「在心理學中，房樹人的畫中，房子沒有畫門的，說明作畫者是一個非常喜歡封閉自己的人。」我想了想，把我前三次給張先生做諮詢的話和你的內在感受完全是沒有關係的。每當我們談到一些內在的情緒或者你的感受的時候，你都會逃避。」

「我只是不習慣談論這些。」張先生說道。「我只是把對應的解釋告訴你，之後我們再一起探討這些解釋是否合適。」我解釋道，「其實沒有門除了表示封閉之外呢，還有諸如家庭成員間缺乏精神交流或者情感淡漠的可能，或者有作畫者自身冷淡、退縮和被隔離感的暗示，也有可能是作畫者的家庭內部有重大隱私，這些都有可能讓作畫者在畫房子的時候不畫門。」

「而在這張畫中，房子屋頂的左側有一個煙囪，並冒著煙，這表示作畫者動力強、支配性強、身體好、性需求旺盛。」我發現張先生的神色有些變化，我想可能是這方面的問題，但是如何來開口詢問，讓我有些煩惱，「你畫的煙是單一的一根線，這暗示了作畫者可能缺乏家庭溫馨的關懷。」

我繼續解釋道：「在整幅畫中，你都在強調地平線，這一點表示出你缺乏安全感的特徵。你畫的這棵樹也非常有意思。請問，樹冠外的這一些像刺一樣紮在外面的是什麼呢？」「是樹枝。」張先生說道，「樹枝沒有辦法完全被樹冠包住，所以還是長到了樹冠的外面。」

「我猜測這是一棵具有攻擊性的樹，因為樹枝都非常尖銳地長到了樹冠的外面，攻擊性潛藏在作畫者的內心，不一定直接表現出暴力性，也有可能是語言或情感方面的。原因可能是作畫者無法認清自己的能力與目標之間的差距。」

我想了想，問道，「張先生，其實你對你目前的工作並不滿意是嗎？你希望得到更高的職位，卻在短時間內沒有成績，所以你為此非常焦慮。」

壞脾氣影響了晉升卻無計可施

「確實是這樣的，」張先生好像放下了防備，「我一直覺得是我的壞脾氣影響了我的晉升。我以前一直覺得我是做技術的人，只要我有能力在哪裡都是吃得開的，不需要求人拍馬屁，但是現在我發現我好像錯了。和我一起進公司的幾個人，只有我還在做技術層面的事情，他們都已經進入管理層了。但是我控制不住自己的脾氣，事情稍不順利，我就感到有一股無名火就上來了。」

張先生歎了口氣，「這裡有一點說對了，但也不對，我以前確實是一

個性欲比較旺盛的人，但是五年前我被查出腎不好，之後就一直過著清心寡欲的生活。」

張先生鬆了一口氣，把那麼隱私的秘密說出來，好像也不是那麼難以讓人接受。

「那就可以解釋為什麼你的畫中充滿了攻擊性了。」我解釋道，「被壓抑的欲望並不會消失，而是成為一種能量在你的身體中周旋，等待一個爆發口。」

「也許確實是這樣的。」

「畫中的這個女孩子是誰呢？」我問道。

「是我女兒。」

「現在多大了呢？」

「現在十三歲了。」張先生想了下，補充道，「我畫的是她六七歲時候的樣子。」

「這個小女孩有眼睛卻沒有畫眼珠，這說明了畫者內向，關注自我，對環境和外在事物不屑一顧；而沒有手和腳則說明作畫者沒有行動力。可能有一些問題你也明白或者意識到了，例如你的壞脾氣影響了你的職業前景，你非常想改，但是卻沒有行動力。」

「確實是這樣的，」張先生想了想，總結道，「今天的這個測試發現了目前我最大的兩個問題：一是相對封閉的個性，還有你說的我的攻擊性如何化解。我覺得，只有化解了我的攻擊性，我才有可能控制我的脾氣，是吧？而第二個問題就是怎麼控制我的情緒了，對嗎？」

138

「是的，這也是我們之後諮詢需要努力的方向。」我贊同道。

9 這不是我要的幸福

May 是我的好朋友，她現在自己在做婚紗的生意，她常常說，她喜歡這份工作是因為可以看到一對又一對幸福的新人。所有的新娘在挑選婚紗的時候，都是最幸福的。這是她堅定的信念，也因為這份信念的支持，她堅持打理這家小小的婚紗店，這已經是第七個年頭了。但是最近，她來我的工作室找我，這讓我有些意外。

「所以你來找我的目的是希望我去幫那些來你小店裡的新娘治一治她們的婚前恐懼症？」我有點意外地說道。這個好朋友平時很少開口找我幫忙，沒想到一開口竟是為了別人的事情。

「是的。我的一個顧客下個月就要結婚了，但是這幾天她的情緒很差，總是擔心這個婚結不了。」May 也很無奈，她說安慰的話她都已經說過了，現在只能求助於我。「那個新娘叫 Jessie，二十八歲，是一家房地產公司的策劃人員。」May 介紹道，「她壓力比較大，平時也經常自己策劃活動，可對自己的婚禮卻好像總是無法投入。」

因為時間有限，我拜託 May 下次和 Jessie 見面時先讓她自己畫好房樹人的畫，等我們見面的時候再帶來。

我和 Jessie 約在 May 的小店裡見面，那天正好沒有其他新人來試婚紗。

從「把我當成朋友」開始聊起

第一次見面，Jessie 表現出了明顯的防備：「聽 May 說你是一名心理醫生？」

「也不算醫生，醫生一般指在醫院中工作的，我們叫心理諮詢師，學校或者社會背景更濃厚一些，但一樣是心理工作的從事者。」我解釋道。

「聽說你們的收費非常高，但是我不認為真的可以幫助別人。」Jessie 的觀念也代表了社會上一些人對心理諮詢師的認識。

「我們的收費確實不低，但你放心，這一次我不收費，因為 May 是我十多年的好朋友，我答應了她的請求來和你聊聊。你也可以不把我當成心理諮詢師，而把我當成是一個朋友。」我向她表示友好。

「雖然我不認為我需要和心理諮詢師聊什麼，」她停頓了一下，「但是既然你也是 May 的好朋友，那我們聊聊吧。」

Jessie 拿出了之前在家畫的房樹人的畫給我，「May 說，讓我畫一下這個畫。我想是你

要我畫的吧。這是一種心理測試方式吧，我在網路上也了解了一下。」

「哦？你願意說說你在網路上瞭解了些什麼嗎？」我問道。

「房樹人是透過畫畫來瞭解作畫者的心理。」Jessie 表現得很無所謂的樣子，「好像相對應的樹和房子都有自己的含義，對嗎？」「你對這個房樹人的測試有興趣嗎？」我對 Jessie 的態度感到好奇，她似乎總是想要表現一種很不在乎的樣子，我不知道她是真的沒有興趣還是只是一種掩飾。

「還可以吧，你今天會幫我

解釋這個房樹人的畫吧？」Jessie 問道。「會的，那我們可以開始了嗎？」我突然發現了一個和 Jessie 交流的小秘訣，就是她是一個需要把話語權掌握在自己手裡的人，這或許和她工作中一直都比較強勢有關係，所以在和她溝通和交流的過程中，如果能讓她有一種是她說了算的感覺，就會順利很多。

「好吧。」Jessie 看著畫說道。

我看了看她的畫，覺得她其實是一個可愛的女孩子，只是她的外表和工作卻帶給人她很強勢的印象，這也是我在她身上察覺到的那種予盾的感覺的原因吧。

害怕別人發現自己天真又幼稚！

「我們先看你畫的樹吧。這是一棵蘋果樹嗎？」我問道。

「是的，長滿了蘋果的蘋果樹。」Jessie 笑了下，說道。

「蘋果樹一般代表畫者是一個有強烈的依賴感的人，從某種程度上說，很依賴他人的關愛和肯定。」我故意做了一個停頓，等待 Jessie 的反應，我以為她會提出一些反對的意見，但是她卻沒有，所以我繼續說道，「而你的蘋果樹上，蘋果不多不少是四顆，一般我們會認為果實是你的目標，也可能是你對自己過往成績的一種肯定。」Jessie 很認真地聽我的解釋，我看她沒有想要打斷我的意思，所以就繼續說道，「你的樹枝是指向天空的尖角，有

的時候這代表了你的內心衝突，表示你有一些攻擊性的部分。樹在房樹人的畫中，主要表現的是個體自己幾乎無意識的狀態下，感到的自我形象、姿態，表示了作畫者內心的平衡狀態。當然樹還具有的直接含義是個體與環境的關係，具有生命意義的象徵，所以我們也將其稱爲生命樹。樹主要表現個體生命成長的歷程，過去個體所受的創傷或十分難過的事都會顯現在樹幹上。」我解釋道。

「你的意思是說，我其實是一個內心很需要依賴的人，並不如我外在那麼堅強？」Jessie問我，「我過去確實取得了一些成績，對工作我感到很驕傲，但是我也有很多其他想做的事情，不知道是不是你說的目標過多。」Jessie看著我，說道，「但是你說對了，我最近確實壓力很大，有時候甚至會失眠。我都不知道我爲什麼會有那麼大的壓力。」

「結婚本來就是一件壓力很大的事情啊！」我笑著告訴她。很多人都以爲升職、結婚、生孩子是很開心的事情，這會有什麼壓力呢？大家都以爲只有不順利的時候才會產生壓力，但其實，所有的變化都會給人帶來壓力。當我們有機會面對新環境的時候，我們就會產生壓力，這是人對未知狀況的一種本能的反應。

「對的，我眞的覺得結婚這件事，壓力很大。」Jessie想了想，說道，「之前我也和May說過，我不知道這次結婚是對還是錯，我覺得大家結婚都是高高興興的，只有我好像煩心的事情特別多。」

「我可以向你保證，每個人結婚的時候，都是有很大的壓力的，只是有的人抗壓能力強一些，有的人弱一些，大家總是會用自己的方式宣洩這部分壓力。」我解釋道，「有的人選擇溝通，有的人選擇吵架。」

「當然是正常的。」我提議 Jessie 把這些壓力都說出來，而且需要找個好機會和她的另一半溝通，因為這是他們將要共同面對的新生活。

「你的意思是說，我即使感到有很大壓力也是很正常的？」Jessie 問道。

「好吧。」Jessie 聽我說完，明顯鬆了口氣。可不知道為什麼，我有一種感覺，好像 Jessie 在隱瞞些什麼。

「我看到你畫的房子，屬於童話型的房子，代表了你是一個幻想型的人，在你的性格中有一部分童真和幼稚的部分，可能這是你不希望別人發現的。」我看著 Jessie，越發覺得這個坐在我對面的女孩子有意思，「你畫的房子，雖然有門和窗戶，但是都關著，說明你並不是一個完全開放的人，有一部分非常封閉。而你的屋頂上畫了瓦片，表示你缺乏安全感，對某些事情有著擔心。你的屋頂上畫了一個煙囪，說明你的內心有一些緊張和壓力，這種壓力可能來源於你過分追求人際關係、家庭成員關係的溫暖性。你畫的煙是圓圈型的，這表示你有一定的幼稚性。」

我停了下來，想聽聽 Jessie 的看法，但是她也保持沉默。這一次，我想等一等。

果然，不到三分鐘，Jessie 開口了，「其實這個房樹人確實挺準的，很少有人會說我是一個幼稚的人。」Jessie 好像揭下了面具一樣，「其實我真的是一個很天真很幼稚的人，我也很怕被別人發現這一點。」

「家對於你來說，是什麼感覺呢？」我引導 Jessie 想像一下未來的生活，沒有想到她回答說：「我也不知道。」

越來越恐懼結婚以後的生活

「結婚的日子越臨近，腦子裡有一個聲音就越強烈，它對我說：『這不是我要的生活。』」Jessie 沮喪地說道，「我想到以後的油鹽醬醋，就覺得無法接受。我不知道我怎麼了。」

「你畫了一條彎曲的路，但是這條路開在門的後面，你有什麼想要描述的嗎？」我問道。

「我不知道，也許是想逃避吧，從這條路到遠一些的地方去。」Jessie 想了想，說道。

「你畫了兩個很簡單的人，她們是誰呢？」我問道。「是我和我的好朋友。」Jessie 說道。「你的好朋友也是女孩子吧？」我疑惑道。「是的，」Jessie 想了想，說道，「她是我工作中的好朋友，我們從第一家公司就在一起工作，一直到現在，不過最近她在結婚前夕跟男

146

朋友分手了。」

「怎麼會想到畫她呢?」對於畫面中特殊的元素,我會提出疑問。「她來找我一起去逛街吧,我們很開心。」Jessie 想了想說道。

「你是不是覺得,和好朋友在一起比較輕鬆,也沒有什麼壓力?」我問道。

「嗯,可以這麼說。」Jessie 調侃道,「我其實挺喜歡現在的生活的,我不想有什麼改變。人們都說結婚了,女人就是一腳踏進了墳墓;生了孩子,女人就是兩隻腳都踏進了墳墓。」

「你對婚後生活的感覺是什麼?」我想了想,對 Jessie 說道。

「現在我可以想做指甲就約好朋友一起去做指甲,想要做美容就可以約美容師,想出去旅遊請了假就可以出去旅遊,無拘無束的,但是結婚以後就不行了。」Jessie 說到婚後生活就流露出很沮喪的表情。

現在坐在我面前的已經不是之前那個女強人 Jessie 了,隨著聊天的深入,她性格中幼稚又可愛的一面也漸漸流露,我也開始明白為什麼 May 那麼願意幫她。

在不對的時間裡曾遇見對的人

「其實,我已經悔過兩次婚了。」Jessie 突然說道,「我覺得,也許我不正常吧。」

我很意外，原本我以為 Jessie 只是因為結婚而感到壓力，沒有想到她之前有這樣不愉快的經歷。

「你介意談談你說的之前那兩次悔婚嗎？」我問道。「第一次是我大學剛畢業時，家裡人都希望我可以早點結婚，所以就幫我介紹了一個男孩子。他在大型國有企業裡面工作，工作還算穩定，家裡條件也非常好，因為拆遷分到了好幾套房子。我父母都很欣賞他，他對我也非常好。」Jessie 陷入了她過去的回憶中，「我們交往了一年多，就進入了談婚論嫁的流程，訂好了酒店，也找好了婚慶公司。」

「後來呢？」我覺得有些意外，聽上去這是門當戶對的一對小青年。「當時我一直為穿什麼婚紗而煩惱。如果那時候我認識 May 可能就不會結不成婚了，說不定孩子現在也很大了。」Jessie 自嘲道。

「為穿什麼婚紗而最終沒結成婚？」我重複道。

「嗯，一次我又要去店裡試婚紗，我想和未婚夫一起去，但是他已經厭倦了陪我到處找漂亮的婚紗，於是我們就大吵了一架。後來我一個去試婚紗。在婚紗店裡，我穿著漂亮的婚紗，突然有一種很想哭的衝動。」Jessie 說道，「當時有一種控制不住的感覺，就是我竟然要嫁給這樣一個人。」

「現在想到這件事，你是怎麼看的呢？」我想知道 Jessie 對這件事的看法，是否對她現

148

在有影響。

「他其實是一個可以嫁的好男人，不過我在不合適的時間遇見他，所以錯過了。」Jessie 想了想，說道。

「第二次悔婚發生在結婚前夕。那天我們和司儀朋友約好，一起討論婚禮當天的細節，」Jessie 主動開口，「但是誰也沒有想到，就在那天，我們吵了個天翻地覆，當著所有朋友的面，我們分了手。」

「也是為了小事？」我疑惑道。「是的，你想都想不到的小事，」Jessie 自己也無法理解，「我想當時的我大概是著了魔。只是因為他遲到了一會兒，我就當著眾人的面責備他，結果他也要面子，這樣就吵了起來。」

「就因為他遲到？」我問道。Jessie 說：「是的，你也理解不了吧。」

「如果我說我能理解呢？」我笑著看著 Jessie，看到她露出驚訝的神情。

「第一次，你因為男朋友沒有陪你試婚紗而和他分手，第二次你因為男朋友遲到而和他分手，其實這兩件都是小事，但是你卻不能接受，是因為……」我特意停頓了一下，看到 Jessie 看著我，她在等一個答案，「是因為你覺得，我都要嫁給你了，你竟然不重視我。」

「對，是有這樣的感覺，不在於事情的本身，是因為我覺得自己沒有被重視。」Jessie 承認道。

「但其實，你覺得自己沒有被重視的是因為你覺得自己下嫁了有點不甘心，是嗎？」我想讓 Jessie 明白，她到底是怎麼想的。我也終於能理解了，為什麼 Jessie 對她這次是否能結婚那麼擔心。

「對，就是一種不甘心，我覺得我為這個男人放棄了別的選擇，而他竟然還不珍惜我！」Jessie 說道。

「怎樣才是珍惜呢？言聽計從嗎？」我問道。

「那也不是。」Jessie 想了想，「可能是我自己太緊張了，才會把小事情放大。」

「不是這樣的。」我笑著解釋，「我們回到之前的問題，你想過婚後的生活是什麼樣子的嗎？」

「油鹽醬醋、做家事什麼的吧。」Jessie 說道，「我其實不是很清楚。」

我笑道：「這樣一種婚後生活的概念是你父母給你的嗎？」

Jessie 笑了笑，說道：「是哦，我都沒有發現，我理解的婚後生活並不是我的，而是我父母的，難怪那麼難以接受。」

「是啊，因為你覺得婚後的生活是你不能接受的，所以你會覺得自己是下嫁。」我解釋道，「因為你自己的這種不甘心，讓你和你未來的丈夫在位置上出現了某種不平等，你好像高高在上一樣。」

150

莫忘初衷

Jessie 陷入了沉思，她在思考我說的話。「如果，我還是覺得結婚是我在做犧牲的話，那麼我還是會因為這樣或者那樣的小事而和我未婚夫爭吵，對不對？」Jessie 問我。

「你覺得呢？」我無法回答 Jessie 關於未來的問題。「我不知道，那我該怎麼做呢？」Jessie 問我。

「你可以試試，和你的未婚夫一起討論你們未來的生活是什麼樣子的。」我建議道，「當你們對未來的生活印象越來越清晰的時候，你也會對未來的生活越來越有信心。至於你擔心的那些油鹽醬醋的問題，我相信你們一定會用自己的智慧解決的。」我給 Jessie 鼓勵，「在猶豫不決，或者感覺自己不甘心的時候，你也可以想想當時是因為什麼而選擇了你現在的未婚夫，你們之間共同的愛好是什麼，這也可能是你們的家庭之源。」

「家庭之源？」Jessie 好奇地問道。

「嗯，當你在家庭中，不知道想要的究竟是什麼的時候，你感到迷茫的時候，可以和你的未婚夫重溫當時是什麼而認識、是因為什麼而在一起的，這也會是以後你們家庭的一個支撐點。」我這樣解釋道，「可能未來的幾十年中，你和你的家庭遇到困難的時候，都會需要這個家庭之源的支持。」

「那你是怎麼理解婚姻這件事情的呢？」Jessie 問道。

婚姻的美好來自調整與修補關係

「我個人理解的婚姻，並不浪漫，是一種責任，也是一種負擔。如果說婚姻是兩個人一起搭夥過日子的話，那是不能斤斤計較的。」我想我和 Alex 的生活或許可以給 Jessie 一些正能量，「其實你以為你結婚後做不了的事情，一樣可以做，只要你和你的丈夫溝通好。未來的路是兩個人一起走的，兩個人有商有量，不會那麼寂寞。」

「我結婚的時候，我的外婆對我和我先生說過這樣一段話，她說現在的人總是結婚離婚，因為他們以為婚姻是可以更換的，但是在他們老一輩人的觀念裡，婚姻是一件縫縫補補的事情，所以那麼長的一生中，外婆說他們那輩人從來沒有想過離婚，而是學著如何調整和修補。」這段話我一直記得，今天很高興可以和一個有需要的人分享。

「謝謝你，我沒有想到，原來心理諮詢師真的可以幫助我。」Jessie 真心對我表示感謝。

我很高興得到 Jessie 的認同，我提醒她：「你可以在你的家庭中，放下所有的面具和包袱，你未來的丈夫也一定可以包容你孩子氣的那一面。」和 Jessie 談完後不久，May 告訴我 Jessie 的婚禮很成功，她是 May 見過最美的新娘之一。

152

婚姻並不是一場交易，但在我們的內心，婚前恐懼的外衣下包含了太多的元素，究竟是因為婚姻帶來的巨大的壓力，還是對未來生活的迷茫？如果對結婚事項不滿，或者對自我認識有偏差，在結婚之前，我們都要慎重對待。

10 危險！誘惑？責任

那天 Alex 給我帶回了一張畫，說無論如何請我幫忙看一下。雖然我對此表示疑惑，但還是答應了他。「Alex，你明白的，只看畫上的內容，我是沒有辦法做判斷的，更重要的是要聽作畫者自己的解釋。」

「我明白，Joe，但這是老王的事情，我總不能不幫忙吧。」Alex 也表現出很為難的樣子。老王是我們夫妻共同認識的朋友，是一家大型國有企業的管理成員，很早就聽說他混得不錯，風生水起。但對於這次他會讓 Alex 拿這張畫來讓我分析這件事，我有點摸不著頭緒。

「你對作畫者瞭解嗎？」我問 Alex。他雙手一攤，表示什麼都不知道，「老王就給了這張畫。」「那怎麼辦？」我問 Alex。

「先看看吧，實在不行，有什麼疑惑你再直接打電話問老王吧。」Alex 想了想，也確實沒有比這更好的辦法了。我仔細看了一下畫，確實有一些不同一般的地方。

Alex 給我倒了一杯果汁，坐在我對面，我們開始一起分析起來，想看看這幅畫是否會給我們一些有用的資訊。

首先是房子畫得非常卡通，而房子原本的含義中就包括了作畫者成長的場所，代表家庭、家族、私人領域，也會喻指安全感。而童話型的房子，從一定程度上則表示了作畫者童真或者幼稚的部分。

門是房屋的出入口，它的大小、形狀象徵著個體對外界的開放度，而圖上畫的是雙扇門，則表明作畫者想要成雙成對、擁有伴侶的需求。再仔細一看，這兩

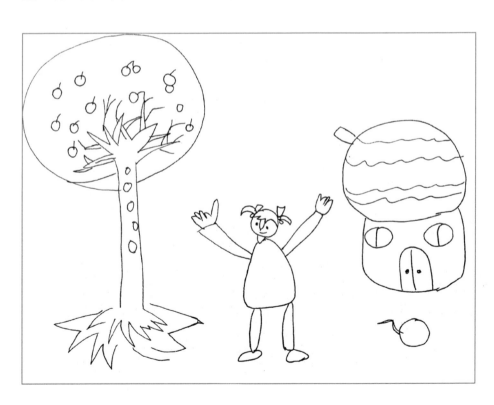

扇門被畫成了陰戶狀，則說明了作畫者對性別的認同和對性的嚮往。

我指著這張畫說道：「作畫者應該是個女性吧？」我看著 Alex，他也回答不出來。他想了想，就給老王打了個電話。二十分鐘以後，老王坐在了我們的面前。「嘿嘿，我這不是不好意思見你們，才讓 Alex 幫我這個忙的嘛！」「到底怎麼回事，你就講講清楚吧！」Alex 也對老王的遮遮掩掩表示不理解。

清官難斷家務事

「這個女士叫小佳，三十一歲，原本是我的一個下屬。前段時間我們交往了一段時間，最近分手了，我幫她介紹了一個新工作……」老王還沒說完，就被 Alex 扔過去的枕頭給砸了，「你怎麼在外面瞎搞啊？還好意思說，讓大嫂知道了還不和你鬧翻天啊！」

老王看著我，可憐兮兮地說道：「都是已經結束的事情了，你不會告訴你嫂子吧？」

我從來不是一個多事的人，更何況清官都難斷家務事，「我不會說的，這到底是怎麼回事，你好好說說吧。」

「我和小佳本來也沒什麼，後來我們經常一起出差就熟悉了起來。她確實是個有魅力的女性。」老王說，「你也知道我就喜歡嘴上佔便宜，說多了，就真成了這麼個事情。現在我也想和她斷。」

156

「那你拿這張畫來找我幹嘛呢？」我也想讓老王受點教訓，就嘲笑他道，「不會是現在被纏上了，斷不了了吧！」

「也不是，斷也斷了。」老王想了想說道，「我只是不明白，這樣迷迷糊糊一場，她到底圖什麼？」

「我還當什麼大事呢，」我嘲笑老王道，「你還真夠無聊的，我可不想和你一起瘋。」說完，我就準備去洗澡，然後回房睡覺。

「Joe，你就當幫幫小佳，幫她看看吧。」老王懇求道，「也許她就有你說的那種心理疾病什麼的，不然我想她也不會丟下家裡的女兒不管不顧啊。」老王一個人在那兒喃喃自語，「和我在一起又不圖我什麼。」

「Joe，老王的意思是，即使他們已經分手了，他也不希望這個女子繼續錯下去。」Alex也開口勸道，「老王來都來了，你就看看也不費什麼力。」我聽到老王說這女子已經有一個三歲的女兒了倒是大吃一驚，也對這件事有了些興趣，順著他們的話，我就又坐回了原來的位置。

「那我們繼續來說這張畫吧。」我說道，「她除了畫了陰戶狀的門之外，還畫了兩扇窗，也都是陰戶狀的，這說明她對自己女性的身份非常認同，是一個溫和的人。而她畫了一個大大的圓屋頂，」我指出，「屋頂在房樹人中本來就代表了一種幻想空間，表示了幻想

與現實之間的距離。畫大屋頂的人就是愛幻想，想像力豐富，表現為好空想，逃避現實生活及人際關係。而畫瓦片的房子，一般表示缺乏安全感，具有某種擔心。這幅畫，瓦片畫得具有一定裝飾性，說明作畫者可能是追求完美的類型。」

我分析道，「煙囪代表了性的適應問題，同一性問題。如果畫中出現煙囪，可能暗示了作畫者過分需要家庭給予心理上溫暖的支持，或者關心某種權力。但有時候煙囪也會反映作畫者內心的壓力，追求人際關係的溫暖或者追求家庭成員關係的溫暖，小佳把煙囪畫在房子的左邊，表示她身體好，性能力強，說明她也是一個精力充沛的人。

「關於房子，基本上就這些了。」我喝了一口果汁說道，「我沒有見過這個女孩子，但是從畫的提示來看，她好像是一個非常注重家庭溫暖的人，但精力又非常旺盛，對性的需求也是比較強烈的。」

無法知道自己真正想要的是什麼而苦惱

「嗯，再看看別的吧。」Alex 說道。「再看樹的部分吧。」樹是生命的象徵也是成長的化身，房樹人中的樹往往表現的是個體自己幾乎無意識的狀態下感到的自我形象和姿態，表示了作畫者內心的平衡狀態，由此可顯示出其精神及性的成熟性。當然樹還能夠表示個體與環境的關係，表現出個體生命成長的歷程。」我說，「首先，我們來看樹的類型，因為樹的類

158

型象徵了作畫者的生活態度和人格傾向。這棵樹是一棵蘋果樹，這就說明了作畫者有很強的依賴感的需求，依賴他人的關愛和肯定。然後我們可以看到，這棵樹上畫滿了果實，一般如何看這種果實特別多的情況，我們就需要和作畫者當面溝通了，這麼多的果實代表了什麼？是渴望得到的東西特別多，還是什麼情況？」

「那以你的經驗判斷呢？」老王問道。

「如果是以我的經驗來判斷，我覺得可能是作畫者希望得到的東西特別多，有較多的欲望和目標，無法確定什麼是自己真正的、最重要的需求，沒有足夠的信心或者能力、精力、時間來實現自己的目標。這個狀況一直持續下去會造成挫敗感，自我評估過低，自信心不足。」我指了指畫，說道，「這主要是從她的筆觸，還有樹的大小和果實的大小來判斷的。

如果可以聽聽作畫者自己的解釋就會更準確一些。」

「這個樹的樹幹，佈滿了疤痕嗎？」Alex 指著樹幹問我。「看上去好像是，但是也要問下作畫者。」我看了一眼老王，表示責備，然後說道，「如果是疤痕的話，每一個疤痕則都代表了作畫者在成長中的創傷，說明這些創傷是她沒有處理好的，那麼她的能量就會在這些創傷的地方迴旋，要花很多的力氣去解決問題。」

「然後看看樹枝。她的樹枝畫得非常仔細，樹枝在一棵樹中的含義是，作畫者透過追求環境的滿足，或者透過與他人交際的手段，來獲得實現其目標的力量、能力、可能性與適應

性等。另一方面，她畫的樹枝都是非常尖銳地向外生長的，這是一棵具有攻擊性的樹。攻擊性潛藏在作畫者的內心，不一定直接表現出暴力性來，有可能是語言性的或情感方面的攻擊性。這樣的攻擊性產生的主要原因則可能是無法認清自己的能力與目標之間的差距。」我解釋道。

「最後看一棵樹就要看樹根部分了。她畫的樹根是暴露在外的，說明她心態不成熟，也沒有足夠的自信，內心有很多的糾葛需要整理清楚，習慣於從過去的經驗中找方法來解決現在的問題。」我想了想，繼續說道，「從鷹爪形的樹根來看，她也有自己想掌握的人或事，而她在樹根的部分又多畫了一層類似於陰影的東西，則說明她對外界環境接觸是非常慎重的。」

「這麼說，她會做這樣的事情，確實有一些心理層面的原因。」老王說，「我很擔心她去新的環境又會和別的男人有這樣的關係，我感覺她好像認為這是一個在工作中可以快速獲得認同的方法。」

「我不知道。」我想了想，說，「我沒有辦法提出什麼建設性的意見。因為我沒有和她當面聊過。」

我把最後關於人的部分的解釋告訴老王。畫中的人物強調了鼻子，而漏畫了耳朵。強調鼻子的畫可能代表作畫者非常有主見，也可能表示作畫者有很強的攻擊性；而沒有耳朵則說

明作畫者很少願意傾聽別人的意見；而在畫手的時候把手指每一根都畫出來則說明她是一個非常細緻的人。

我向老王表達了希望見一次這個女孩子的意願，她所面臨的問題就可以幫助她的。聽說她有一個三歲的女兒，可我在畫中並沒有看到她作為一個母親的責任和擔當。我不知道小佳在成長過程中究竟經歷了什麼，讓她畫下了滿是疤痕的樹幹，而我也很想知道，對於女兒，她是因為無法面對而逃避還是有什麼別的原因。有時候子女就好像是我們的一面鏡子。我們越是關注他們，看到的就越是真實的自我。當我們無法調整自我的時候，有些人會選擇逃避，也有些人會選擇成長。

因為潛在問題導致夜夜失眠

後來老王安排小佳和我見了一面。當我見到小佳的時候感到有些意外，她看上去很年輕，完全不像三十多歲的人，眼神有點迷離，甚至有些單純。老王把她送到了我的諮詢室就匆匆走了，甚至沒有交代小佳是否知道她自己此行的目的。

「聽說你是一個心理諮詢師，」小佳先開口打破了沉默，「這是你的工作室吧？感覺很棒，很溫馨。」

「謝謝！」我給小佳倒了杯水，又拿了一盒新的紙巾放在桌子上，然後在她左手邊的沙

發上坐了下來。「老王是怎麼跟你說的呢?」我好奇地問道。

「他也沒說什麼,只是說他有一個做心理諮詢師的朋友,讓我見見。」小佳說到這兒,有些臉紅,我想她在擔心我是否知道她和老王的關係。

「見我的目的是什麼?」我疑惑地看著小佳,我確實感覺到她來找我是有一些需求的。

「我最近總是失眠,也去醫院開了一些安眠藥,但老王讓我別總吃,他說你能幫我。」

「從什麼時候開始失眠的呢?」我像給其他人做第一次諮詢的時候一樣,開始瞭解小佳的背景資料。

「懷孕的時候就總是半夜睡不著,那時候人特別難受。後來生了孩子晚上又要照顧她,是想睡也沒得睡,」小佳很認真地開始回憶,「我也不知道是從什麼時候開始的,反正現在是想睡卻睡不著。」

「睡不著的時候,你都會做什麼呢?」

「睡不著的時候,就感覺時間過得非常慢,越是想睡就越是睡不著,」小佳停頓了一下,「所以有時候也會和朋友出去喝酒應酬一下。」

「其實睡眠的問題,是和很多問題相關的。」我向小佳解釋道,「雖然表面問題是你現在有了失眠的問題,但我們可能要在解決這個問題之前先挖掘一下引起這個問題的真正原因。只有把本質的原因找到了,這個表象的問題才能得到解決。」

162

「嗯，我明白了。」小佳像是想到了什麼，問道，「上次老王讓我畫了一張房子、樹和人的畫，我今天也帶來了。」說著，她就把畫拿了出來。如果我知道老王什麼都沒有跟她解釋的話，上次我就不用說那麼多了，但現在我只能耐心地跟小佳解釋這幅畫，只是迴避了一些我沒法在第一次諮詢時就和小佳溝通的內容。

我們約定一個星期以後再碰一次面，這一次小佳是一個人過來的。

對「家庭的溫暖」要求很高

「我回去想了很多，關於上次我們聊到的，」小佳急切地說道，「你上次說我是一個對家庭溫暖要求很高的人。」

「是的，關於這一點，你有什麼想要補充的嗎？」我很高興我們的溝通越來越順利，小佳將自己的想法和我分享。

「我一直在想，是不是所有結了婚的人都會像我這樣，我時常後悔自己嫁了這樣一個人，」小佳說，「有很多次我都想和我老公離婚，但是有時候又覺得他是一個還不錯的人，真的很矛盾。」

「嗯。」我點頭表示我在聽小佳的講述，鼓勵她繼續說下去。

「你上次說我是一個對家庭溫暖要求非常高的人，我覺得說得太對了。我沒有辦法忍受

一點點的瑕疵。」小佳停了停，好像在思考怎麼表達，「怎麼說呢，就是也許有些事情在你看來就不是個什麼事，但是在我這裡，就會變成繞不過去的關卡。」小佳停頓下來，看著我，似乎在問我，你明不明白。

「我猜你的意思是，因為你自身對家庭溫暖的感覺要求很高，所以常常會為了一些細節的事情和你老公產生爭執，對嗎？」我試圖表達小佳沒有完全表達的東西。

「是的，我們經常為了小事爭執。嚴重的時候我甚至會想，我究竟為什麼和這樣一個男人結婚。」小佳垂頭喪氣地說道。

「最近有爭吵過嗎？你也可以舉個以前發生爭吵的例子。」

「就昨天晚上，我們為了誰開門的事情大吵了一架，真是讓我很心寒。」小佳說道。

「為了誰開門的事情？」我疑惑道。

「就是一起回家時他讓我開門，但是我不願意，而結果還是我開的門，但是他覺得我在發脾氣，就說我沒有把家當作家，說我就把自己當一個旅客。」說到這兒，小佳流露出了很傷心的神情。

「為什麼你不願意開門呢？」我問道，「讓你開門的時候，你是什麼感受呢？」

「我也不知道，就是不願意開門，平時我回家的時候一般都是按門鈴，我老公會來開門，所以我也經常不帶鑰匙出門。」小佳說完，看了看我，又說道，「我有時也覺得，我老

164

公其實說得可能沒有錯，也許我真的沒有把那兒當作家吧。

「家對於你來說是什麼感覺呢？」我問道。「我不知道。」

是，我說道：「對於我來說，家是一個可以完全放鬆，做回自己的地方，也是我的堅強的後盾，可以和我的丈夫無話不談的地方。」

「我沒有這樣的感受。」小佳想了想，補充道，「或者，很久之前，我就已經不覺得這是我的家了。」「你說的很久之前，是從什麼時候開始呢？」「大概懷孕的時候吧，」小佳說道，「那時候我很難受，哪裡也去不了，非常希望我老公能夠多照顧我。但是他總是說他很忙，要麼就喝得很醉再回來，要麼一回來倒頭就睡。」

「你知道他為什麼會這樣嗎？」我問道。

「他是做業務的，很辛苦，那段時間他們公司業績也不好，他整天就跟著老闆到處應酬拉生意。」小佳說道。

「你相信他這種說法嗎？」我問道。「這個我相信。」小佳想了想，說道，「我還是很信任我老公的，但是我就是接受不了他這樣漠視我。我覺得從那一刻開始，我就有了想和他離婚的念頭。」

「你之前說，他有時候對你也很好。」我看小佳越來越激動的情緒，提醒她。

「嗯，這就是我一直沒有離婚的原因。」小佳看著我，「其實我也很痛苦，我覺得他是

沒有錯的，我也沒有，雖然最艱難的時期已經過去了，但是我卻好像總也過不去。其實之前，我和我老公的感情很好，我也時刻都能感受到他是很愛我的。但是現在無論平時他做得有多好，一旦吵架，我就會想起就是這個男人，口口聲聲說著愛我，卻在我最需要他的時候棄我於不顧。」

「那段時間，你老公沒有辦法照顧你，你是怎麼度過的呢？」我問道。

「他安排了他媽媽，也就是我婆婆來照顧我，但是我婆婆哪有什麼心思照顧我啊，她自己本身就是一個不會過日子的人，中午連午飯都不願意做，她自己也不吃。我那時候總是吐，她就更有理由什麼都不做給我吃。」小佳想到這段日子，眼眶都紅了。

「那你的父母呢？」我問道，「他們沒有來照顧你嗎？」「我很小的時候，父母就過世了。」小佳說道。「所以有時候，我也很難過，我覺得我連一個可以責怪的人都沒有，別人都有父母照顧，但是我卻沒有，這又能怪誰呢？感覺只能怪我自己，你說呢？」小佳看著我。

「我覺得你好像認為自己現在生活得很辛苦，」我說道，「你好像不太能接受現在的生活。」

「接受現在的生活？」小佳不解地看著我。

「你說老公在你懷孕的時候沒有很好地照顧你，但是那時候他的事業出現了危機，所以

你能體諒老公，對嗎？」我重複之前小佳說的話。

「是的。」小佳說道。「所以這個問題，你老公並沒有錯，是嗎？」

「其實在照顧我的事情上，那時候我老公也沒有別的更好的選擇了，他確實也已經盡力了，」小佳想了想，說道，「他並沒有錯。」

面對現實，反能停止抱怨

「在你最需要人照顧的時候他沒有好好照顧你，可這並不是他的錯，」我重複了一遍這句話，「所以你要面對的事就是，即使你很需要你老公的照顧，但是他為了工作可能達不到你的要求，這就是現實。」我又補充道，「我們總是去想一些負面的暗示，這只會讓我們越來越不愉快，可如果從正面的角度去想，既然我遇到了這些事，那我就只能去面對它、解決它，這樣就會讓自己充滿力量。」

「所以你的意思是，即使我當時很需要人照顧，但是我面對的現實就是我老公沒有時間照顧我，如果我很好地面對了這個事實，就不會在整個孕期唉聲歎氣，就可能會自己找樂子過得很好？」

「也不排除這種可能性。」我想了想，繼續說道，「而你婆婆來照顧你，沒有達到你的要求，你覺得她是故意的嗎？」

「我想不是吧，她就是這樣一個人。」

「對啊，既然你接受了她就是這樣一個人的事實，那麼你又有什麼過不去的呢？既然她就是這樣一個人，那麼你改變不了她，只能改變一下你的要求，或者想其他變通的方法。」

我提醒小佳，「你懷孕的時候發生過什麼特別的事情嗎？比如誰和你比較過什麼，這一類的。」

「對哦，我是和我好朋友一起懷孕的，她那段時間總是在微博上發她老公陪著她到處去玩的照片，還有她每頓飯都有很多菜，這讓我覺得自己很可憐。」小佳停頓了一下說，「其實之前，我也已經接受了，並不覺得自己父母過世有那麼不幸。」

之後小佳好像突然想明白了一樣。她說想要做一些改變，但是她不知道怎麼辦，於是我們約定了每週見一次面，每次一個小時左右。

我和小佳第三次見面時，她一來就告訴我她和她老公的關係現在緩和了很多，她心裡不再責怪她老公了，所以即使偶爾爭吵幾句，她也會及時停止或者讓步，不會再像以前那麼歇斯底里了。

這條捷徑不是你真正想要的幸福

「我看到你的樹上畫了很多的果實。」我們這次探討的話題是關於她畫的那棵生命之樹

168

的，我很想聽聽她的解釋。

「我只是覺得樹很空，就想把它填滿。」小佳看著畫說道。

「太多的果實，有時候代表了你有太多的欲望和目標，反而就不知道什麼是生活的主要目標了。」我解釋道，「你怎麼看這種解釋呢？」

「或許是吧，我也覺得自己什麼都想要，但是好像又沒有能力做到。」

「所以你畫的樹枝都是尖銳的部分向外生長，這也說明你在你的目標和你自己的能力之間感到很大的壓力。」我指出。

「但是我真的覺得我什麼都想要。」小佳說道，「有時候我也覺得我這樣不好，就好像戀愛的感覺，我有時候覺得我真的可以同時愛很多人。」小佳看著我的反應，而我只是微笑，鼓勵她繼續說下去。

「你有過這樣的感覺嗎？」小佳問我。

「我沒有。」我選擇誠實地和小佳分享我的經歷，我舉了一個例子，「對於人，我沒有。但是買衣服的時候，我一開始也會覺得這個我也想要、那個我也想要。但是後來，慢慢地我發現有一些衣服並不適合我，而另一些衣服的價格則太貴了，是我負擔不起的。再後來我就越來越清楚，到底什麼是我想要的了。」

諮詢師工作守則中很重要的一點就是保持中立，我們不是道德的批判者。

「我懂你的意思，但是我沒有辦法拒絕中年男子對我的關愛。」小佳說，「有時候我甚至覺得自己很賤，為什麼要和他們在一起呢？」

「會不會是因為你想得到的東西太多，而依靠你自己的能力又太難得到了，所以你覺得這是一條捷徑？」我分析道。

「一開始確實是這麼想的，」小佳並不否認，「但是我也沒有更好的辦法，對嗎？」

「那就要看，你想要的那些是不是你真的想要的了，如果你慢慢學會弄清什麼才是你最重要的目標，或許你的壓力便不會那麼大。如果覺得你確實想要一樣東西，或者確實想要去做一件事，那麼你就會盡最大的努力去做，不論失敗幾次，這樣成功的機會也會增加，慢慢就會形成良性循環。」我解釋給小佳聽。

「好吧，那我試試看，」小佳想了想，又說道，「我剛換了新的公司，我想一切都會重新開始。」

第四次和小佳見面，之間隔了兩個星期，因為我去其他城市參加了一個學術交流，趕不回來。

第四次見面的時候，小佳告訴我她的失眠好多了。「我的心裡好像一下子輕鬆了很多，我突然發現，沒有那些，我也可以生活得很好。」

我很高興小佳有這樣的轉變，但是她說她遇到了新的問題。她說：「我太久沒有帶我女

170

兒了，我現在會覺得很內疚，看到她我就覺得自己是個壞媽媽。」

「你老公怎麼看的呢？」我問道。「他不知道我在外面做的那些事，他一直以為我工作很忙，他還經常說我是個好媽媽。」

「那就從現在開始做個好媽媽。」我鼓勵她。

「我現在發現，我是有責任的，我現在已經不是一個人了，我有個女兒，我要養大她，教好她。我現在就想多花時間陪伴她長大，已經不像之前那麼逃避，不想看到她了。」小佳說到女兒的時候，露出了做母親的那種特有幸福的微笑。

我們之後又聊了一些工作上的事情，我很高興看到她開始靠自己，一步一步越走越穩健了。之後小佳在我這兒又做了大約十次心理諮詢，我主要幫助她重建自信和處理成長過程中留下的創傷。

11 我們選了一樣的路

導師和我最近研究的課題跟家族悲劇性的遺傳有關。這個命題看起來有些荒誕，卻被越來越多的事例所證實。比如有一句話，如果你想知道你老婆未來的樣子，那麼就去看看你的丈母娘吧。因爲在成長的過程中，我們總是有可能會選擇兩個發展方向：一個是像我們的父輩，或者另一個發展方向，成爲與我們的父輩完全不同的人。而我在導師的案例資料夾中，看到了一個讓我久久難以忘記的個案，雖然如今已經與這個個案的來訪者失去了聯繫。

所有的故事都要從這張畫開始。

這幅畫中的房子畫得非常大，樹也特別，而房子和樹的距離非常近，畫中人沒有手也沒有腳等等，這些都讓我很在意。

「這個來訪者是好幾年前的嗎？」我好奇地問我的導師。確實有兩三年了，當時我還在大學裡任教呢。」導師好像想起什麼似的，說道，「我們不是在討論關於命運遺傳的故事嗎？這個來訪者就跟這個有關。」

「是嗎？那我倒很想聽聽這個個案的詳情。」我對此非常有興趣，於是趕緊去給導師泡了一壺上好的普洱，我有預感這個個案會講很久。

「我第一次接觸這個來訪者的時候就感到她和一般人不一樣，感覺她是一個經歷過很多的人。」導師陷入回憶中，「這張畫就是她在找我諮詢的過程中畫的，當時我還不知道她的經歷。說實話，從某一方面來說，我非常佩服她。」「說到這張畫，畫裡的資訊透露出她對自己的家庭應該是非常依賴的吧。」我看著畫大膽地分析道，「很少有人會

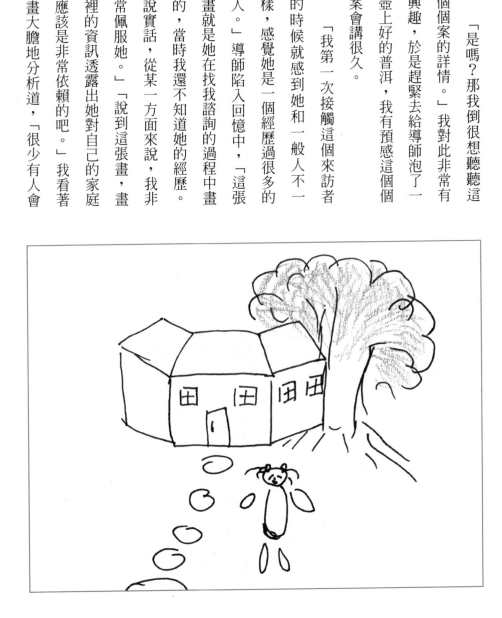

把樹和房子畫得那麼近。」

「你瞭解了這個個案，就會知道她為什麼會這麼畫了。以後的房樹人測試也一樣，你要知道最主要的是，一定要看作畫者自己是如何解讀的。同樣是缺乏安全感，但是產生的原因不一樣，造成的影響也是不一樣的。」導師說。

「確實是這樣的，在使用了房樹人之後會發現，它是一種很好的提示方法，告訴我們可以向哪個方向挖掘和關注，但更多的還是要傾聽我們的來訪者自己的解釋。」我想到了我身邊那些各式各樣的人，無論是朋友還是那些來訪者。

「就是這樣。」導師露出了讚許的微笑，他交給我一本案例記錄，「這一本案例記錄就記錄了你感興趣的這個個案，你自己看吧，順便幫我把這份記錄整理成電子文檔吧。」

「好的。」我非常樂意接受在工作之外幫導師整理文檔的工作，因為從中可以看到導師做個案的經驗和智慧，這也是我們師徒之間很獨特的一種交流方式。

我在一個不太忙的下午，打開了這份諮詢記錄。

二○一○年七月四日　星期日　下午三點到四點　第一次諮詢記錄

小A，今天約定見面的來訪者，女，三十八歲，目前依舊單身。是由我的一個學生推薦的，諮詢的可能是情感方面的問題。

174

電話溝通以後，她急切地約定了在今天碰面，因為事出突然，我只能借用了一個學生的諮詢室。我特意提前到諮詢室，事先熟悉一下環境。

小A遲到了大概五分鐘，她說這裡比較難找。確實是這樣。她打扮得非常時髦，化著適宜的淡妝，穿著也很得體，看起來專業性很強，但當她向我微笑的時候，我感到她整個人非常緊張。

我給她倒了一杯水，她平復了一下情緒，才開口：「李老師，你一定要幫幫我。」

「好的。你這次來，主要是想諮詢哪方面的問題呢？」我照慣例詢問她。「我覺得命運對我特別不公平。」小A說，「我家裡條件很好，我也很努力，但是我的經歷很坎坷，有時候我真的不明白，為什麼是我！」小A的情緒很激動。「我從小家裡條件就很好，在國外念的大學，在讀書的時候，我有一個關係很好的男朋友，他比我大很多，也很照顧我。當時我以為我畢業以後，我們會結婚。但是後來我得了膀胱癌，醫院剛診斷沒多久，他就離開我了。」小A說這些的時候，情緒很平靜，仿佛她已經說了無數遍，但是我聽了卻非常震撼。

那麼年輕的一個女孩，現在看起來也很不錯，沒想到卻得過那麼嚴重的病。

「當時我真的是不能接受他離開的。」小A繼續說道，「哭啊鬧啊，要死要活，現在想起來，那時候的樣子我自己都討厭，更別說他了。」

「都說『久病床前無孝子』，更何況我們只是男女朋友，而我當時又得了這樣的病，他

175

會離開我也是很正常的，對嗎？」小A看著我，等待我的認同。我沒有接她的話，無論我說是或者否，都會把我的觀點強加給她，從而影響她。所以我問道：「那麼這件事，對你現在影響大嗎？」

「沒什麼影響，畢竟已經是過去的事情了。」小A表面上很瀟灑地說道，「媽媽爲了給我治病花了不少錢，但是謝天謝地，我的病總算是治好了。」「恭喜你！」我有理由相信，在我面前的是一個堅強的生命，要活下去而且要活得更好。「謝謝！」小A笑了笑。

「我回國以後也認識了幾個男朋友，但是我發現，我現在沒有辦法和男生相處，我好像不會談戀愛了。」小A說出了她來諮詢的目的，確實眼前的她已經不年輕了。

「你覺得你和你的男朋友們的問題出在哪兒呢？」我問道。「我也不知道，但是我知道有問題。」小A想了想說道，「認識B君的時候，我剛回國，他是我一個朋友在MBA總裁班認識的同學，自己在溫州有一家工廠。」小A好像不知道該如何說下去，停了下來。

「他是溫州人？」我問道。「是的，我也是溫州人，所以我們一見面就有很多共同語言，而且我媽媽也是開工廠的。我也是和他交往後才知道，我媽媽一個溫州女人開工廠是多麼地不容易。」

「聽上去還不錯。你們在一起多久呢？」「五年吧！」

「那你們最後分開的原因是什麼？」五年並不是一段很短的時間，很多人在五年中可能

早已結婚生子了。

「他一直都沒有和他老婆離婚。」小A說道，「我剛和他認識的時候，他就說他和他老婆感情不好，準備離婚。只是沒想到，離婚一拖再拖，最後他還是選擇了回到老婆身邊。」

小A講述這段過去的時候，情緒很低落，似乎心都死了。

被談戀愛的感覺所感動

「我和他分手以後非常痛苦，就在這個時候認識了後來的男朋友，蔣毅。他比我小六歲，原本我是絕對不會接受他的。那個時候我自己在做服裝生意，事業已經有一些起色了。蔣毅是跟我合作的加工廠的小主管。他一開始追求我的時候，我就感覺到我們不太合適。」

「那你們怎麼會在一起呢？」我問道。他們的背景如此不同，確實很難讓人理解為什麼會開始這段感情。「其實我也說不清。他對我一直都非常好，可以說對我是體貼備至。早晚必會打電話給我，跟我說各種趣事，逗我開心，如果實在找不到好話題，他就會向我報告他的行程。」小A停頓了一下，說道，「或許當時，我是被他這種談戀愛的感覺感動了吧。」

「你們在一起多久呢？」我問道。

「三年多吧。」

「那是什麼原因導致你們分手的呢？」我問道。

「是他提出分手的。一開始他想和我結婚，但是我一直下不了決心，後來慢慢他也不提結婚的事了。一年多以後，我們的感情就出現了問題，他對我也沒有之前那麼熱情了。後來又在一起過了一年多，可那時候我們就一直在吵架，後來他就提出分手了。」

「那你現在的問題是什麼？」我疑惑道。「我現在有可能和一個好朋友在一起，但是我不知道到底要不要和他開始。」她說道，「我最近為這個問題很煩惱，我們現在是很好的朋友，但是我害怕開始了這段感情以後會連好朋友都做不了。」

第一次諮詢主要是瞭解了來訪者的背景資料，建立了良好的諮詢師與來訪者的諮訪關係，確定了來訪者的諮詢目的。

（完）

二○一○年七月十一日　星期日　下午三點到四點　第二次諮詢記錄

今天下著小雨。小A提前十分鐘到了諮詢室。和上次一樣，她穿著得體，化著精緻的妝容。「這一周如何？」我是這麼開始這次諮詢的。「還不錯吧，但是發生了一件事，讓我很難受。」小A說道。

「具體談談吧。」我們接下來一個小時的談論，都圍繞著這件讓小A難受的事件進行。

「是這樣的，我媽媽最近身體不好需要住院，本來我的好朋友余森主動提出來幫忙找醫

院的，可忽然他卻說要出差，所以最後還是我自己忙前忙後，聯繫了醫生，辦好了住院手續。」過了一會兒，小A接著說，「其實我也不怪他沒幫上忙。」

「余森說可以幫忙最後卻又幫不了忙的時候，你的感覺是怎麼樣的呢？」我問道。事件發生後我們主要關注的是事件發生後對當事人的影響，我想小A會拿這件事來和我溝通，一定是對她有所影響的。

「肯定會很失望的啊！我一開始完全相信他，所以自己就沒有去找關係什麼的，但是後來他突然說出差在外地趕不回來，認識的醫生的電話又碰巧找不到了。當時我確實很生氣，覺得既然做不到就不要答應我，害我還浪費了那麼多時間。」我想這些話在余森面前她是不會這樣說的，她也需要發洩一下。

「還好我很快就平靜了。其實我早就知道男人是靠不住的，在他們的心中只有自己的事情是最重要的。」小A表達的是她對男人的普遍觀點。

「因為余森在你最需要的時候並沒有能夠幫助你，所以讓你非常難受，這種感覺我能夠理解，不過幸好最後你媽媽還是住進了醫院，沒有延誤治療。」我安慰小A。

「我難受不是因為這件事情。這件事情其實我也能理解，畢竟是我媽媽生病，和他也沒有什麼關係，對吧？其實真正讓我難受的是，余森回來以後去看我媽媽，但是我媽媽卻很不喜歡他，一直追問我和他是什麼關係，而我不知道該怎麼回答我媽媽。」小A看著我，「其

在表白與否之間陷入兩難

小A一連串的發問，我確實一個都回答不了，這也不是我的工作內容，我提醒小A：

「但是在弄明白他是怎麼想的之前，我們能做的或許是先弄明白你的想法。你覺得呢？」

「好吧，什麼才是我的想法呢？」小A疑惑地問道。「舉個例子吧，如果他現在向你表白，你會接受嗎？」我問道。「他不會向我表白的。」小A大聲說道。「好的，你非常肯定他不會向你表白，是嗎？」「是的。」小A說，「就算他真的向我表白，我也不一定會答應他，我可能也會很猶豫。」

「你猶豫的原因是什麼呢？」我試圖一步步引導小A說出她內心真正的想法。

「這就是我這次非常難過的事情啊。」小A說道，「我發現我媽媽非常不喜歡他，我不想讓媽媽失望。還有就是，我怕和他開始了這段感情，最後連朋友都做不了。如果是這樣的

實我也很想弄明白，我和他到底是什麼關係呢！如果是普通朋友，他就沒必要去哪裡都告訴我，每天給我打電話，一知道我媽媽住院了，剛回來就趕去看她。可是如果說我和他有什麼關係，又好像真的沒有。他也沒有表白過，如果他想我做他的女朋友，至少也應該有所表示吧！我們就偶爾開開玩笑。他常說如果我六十歲了還沒人要，他就娶我，免得我孤獨終老。

可是為什麼一定要到六十歲呢？」

話，那我還是情願和他就像現在這樣做普通朋友。」

「在你的潛意識中，其實你並不希望和他成為男女朋友。」我大膽假設道，「你覺得有沒有這種可能性？」

「我想是吧。」小A想了很久才說道。

「是這樣的嗎？」我繼續說道，「你認為的你不想和他成為男女朋友，會不會只是你的理智告訴你的呢？或者你的潛意識告訴你，男女朋友並不是一個安全的關係，所以你會擔心一旦成了男女朋友，你們的關係會遭到破壞，這樣的擔憂甚至強烈到你情願放棄和他成為男女朋友。」我進一步解釋道。

「你說的也有可能。」小A說，「我每次想到或許我們可以更進一步，更像戀人，我的心就會提醒我，如果做了男女朋友，那就真的回不去了，現在這樣挺好，我應該知足。」

「而且我剛才說到如果他向你表白的時候，你的反應非常大，你一口否決了這種可能性，你能告訴我是為什麼嗎？」我問道。

「因為，因為他不是這樣的人。」小A不知道怎樣解釋，「我不知道，我只是感覺他不會向我表白。」

「會不會是因為你不夠自信？」我問道。「我不知道。」小A情緒開始激動，她說不出話，但是開始流眼淚。

我不知道是不是這麼早就逼她面對這些有點太快，但是我的直覺告訴我，小A的問題在於和男人相處沒有愉快的經歷，所以她在潛意識裡對男女關係有著恐懼。

小A哭了很長時間，她邊哭邊說：「我生病的時候就在想，我是隨時都可能會死掉的人，又怎麼配得到別人的愛呢，我是在害人啊！」

這就是根源所在吧。雖然小A生理上的病好了，但是在她的潛意識裡一直都有自我認同比較低的部分，因為我不配得到或者我不配擁有的心理暗示，讓小A在男女關係中已經是不平等的那一方了。

（完）

二○一○年七月十八日　星期日　下午三點到四點　第三次諮詢記錄

小A按照約定的時間準時來到了諮詢室。在這次諮詢的時候我給她做了房樹人的測試。

「這周過得如何？」我習慣於從現在的生活開始給來訪者做諮詢，這是我的個人風格。

「這周沒有什麼特殊的事情。」小A說道，「我沒有和余森聯繫，他說他要出差，之後也沒聯繫我。我一直在醫院照顧媽媽，媽媽做了個小手術，大概下周就能出院了。當初余森說他會來接我媽媽，不知道到時候他有沒有空，不過他沒空也沒關係，其實我自己可以開車的。」

「聽上去，這一周過得很平靜。」我說道。

「是的，我越來越覺得，也許我和余森之間不會有什麼發展了。」

「在做決定之前，你願意和我一起做一個測試嗎？」我提議道，「這是一個房樹人的測試，是投射測試的一種，通過在紙上畫出房子、樹和人三個要素，就可以從畫中得到一些提示。」

「好啊！」小Ａ明顯對這個測試很有興趣，於是我給了她一張Ａ4大小的紙、一支筆和一盒彩色蠟筆，我說道：「你可以在紙上畫下房子、樹和人，但是不要用尺畫，人也不要畫成卡通人或者漫畫人，明白了嗎？」

「好的，那蠟筆呢？要畫彩色的嗎？」小Ａ問道。

「沒有關係，你想用就用，不想用也沒有關係，是不是彩色的看你個人喜好吧。」我解釋道。

十五分鐘左右，小Ａ把畫好的房樹人的圖畫放在了我的面前。

畫的畫在紙面偏上的地方，偏上的位置常常表示作畫者是一個目標遠大的人，自我期許較高、有較高的欲望，對目標努力追求，但缺乏洞察力，喜歡幻想，常常在空想中尋求自我滿足，自我存在的不確定感較強，喜歡與他人保持距離，難以接近，但做人比較樂觀。

從筆劃來看，小Ａ選了黑色的水筆，而不是鉛筆或者蠟筆來畫畫，從線的濃淡可以看

出，她有著相對固定、果決的特性，也暗示著她是一個安全、堅定，同時有野心的個體。

整幅畫面給人最大的印象是離房子非常非常近的樹，兩者幾乎是緊緊挨著的，這說明了作畫者小A是一個極度缺乏安全感的人，這和她之前訴說的與男朋友的關係也有一定的聯繫。同時樹代表了個體自己幾乎無意識感到的自我形象、姿態，表示其內心的平衡狀態，當然樹還具有的直接含義是個體與環境的關係，具有生命意義的象徵。而房子代表了作畫者成長的場所，例如家庭、家族關係的想法、感情、態

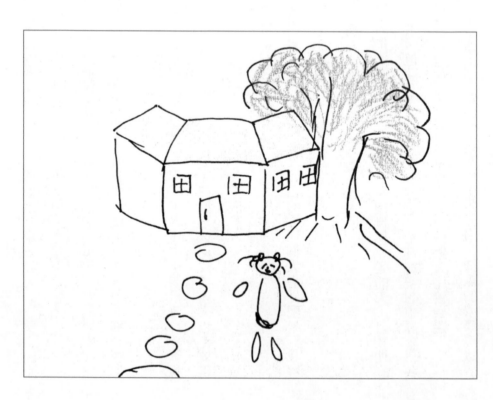

度等，或者也代表作畫者在家庭成員中的自我形象、空想與現實之間的關係等，如安全感、家庭成員與環境的關係等等。

所以樹與房子距離那麼近，既有可能表明小Ａ是一個極度缺乏安全感的人，也可能暗示著小Ａ對其原生家庭有著超乎尋常的依賴。這讓我想到了第二次諮詢時，小Ａ曾說到她喜歡的朋友而她媽媽不喜歡的事情，當時就表現出她媽媽的意見對她非常重要的特徵。

在房樹人的詳細分析中做判別

從小Ａ畫的樹幹來看，她是一個衝動而善變的人，對焦慮、緊張、抑鬱、壓抑等情緒有敏感的體驗，這和她第一次來諮詢室的時候給我的緊張感有些類似。

而從整棵樹來看，在並沒有時間規定的前提下，小Ａ只給樹冠塗上了綠色，然後遇到她特別強調了樹冠的部分。特別強調樹冠的作畫者往往會表現出壓抑自己的情緒，這就說明了問題偏於知性分析的特徵。樹冠象徵的是個體性格方面的內容，表示的是作畫者當前的狀態，有時候也是對自身精神狀態或者人際關係的強調，或者說明一個人是否懷舊等。

在小Ａ的畫中，與樹幹相比，樹冠畫得特別大，會讓人擔心樹幹能不能承受得住茂盛的枝葉。這表明作畫者有太多的目標想要實現，而與她的實際能力相比，她對自己有太多的要求；也可能表示作畫者為了實現自我滿足，而失去了內心的安定。從畫中沒有樹枝卻異常茂

盛的葉子來看，似乎小A給人一種外在還適應的狀態，而內在卻充滿了無力感。

從樹根的部分來看，樹根是一棵樹深埋在土裡的部分，又是吸收養料的重要部分。它象徵著過去的、最初的成長，也表示著基礎、個體與現實的關係，作畫者對自己支配現實能力的認識。小A畫的樹根一方面從形狀上看暗示了她想要掌握某些人或地方，而樹根暴露在外這一點，又象徵了作畫者對過去的不停挖掘和回憶，代表作畫者努力想理清自己的過去，以解決目前的問題。這一點從小A主動來找心理諮詢師，並且不斷總結之前的經歷也能判斷出。

小A畫的房子非常大，說明小A是一個家族觀念非常重，或者與家庭的聯結非常緊密的人，而傳統型類似於有點四合院樣子的房子則說明她自身是一個保守略帶自閉的人。她在畫中將大屋頂的部分用顏色強調了出來，說明她是一個幻想力強、想像力豐富的人，但另一方面也說明她喜歡空想，逃避現實生活與現實中的人際關係。

在小A畫的房子中，窗戶和門都是緊閉的，說明她是一個封閉的人，有著很強的防禦心理。但是她畫了很多扇窗戶，則暗示了她迫切希望與人交往，渴望與外面的環境接觸。同樣在小A的畫中畫了通往外界的路，這表明了對外界資訊的接受和對他人的歡迎。只是她畫了圓圈路，這是一種兒童常畫的道路，成年人這麼畫，常常暗示了某種退步、幼稚的行為。

小A把人畫得非常簡單，人是與自我非常接近的形象，一些來訪者在畫這一部分的時候

往往會有所阻抗，但是從一些方面還是可以看到一些提示的資訊。比如小A畫的這個人最明顯的特徵是沒有手和腳，整個人的身體都是支離破碎的。在心理學中，我們認為，人物的上肢表示個體自我與環境、事物的關係，是控制的還是被動的，是力量的表達；而下肢代表的是與人格的安定性和性的態度有關的方面。在小A的畫中上下肢與軀幹都是分離的，說明不論是對事物的控制力，還是她自身的安定性，都是不穩定的。沒有手和腳也從另一方面說明了小A的行動能力非常弱，這和畫面之前分析的房子的大屋頂表示的她喜歡空想的特徵也相吻合。

小A畫的人物臉部非常簡單，可以看出她是一個看重整體而輕視細節的人。在整個臉部，她著重強調了嘴，這暗示了她的依賴性和不成熟。而在畫得非常簡單的頭部，她依舊畫了頭飾，則說明了她個性中有自戀的部分。

畫中人的脖子也是非常重要的一個部分。脖子是連接身體與頭部的，一般被認為是聯結智力與情緒的紐帶。如果其他部位都畫了，而唯獨沒有畫脖子，則表明畫中人在智力與情緒方面有所脫節。有時這種情況也表示畫中人靈活性不夠、適應能力較差的特徵。

第三次諮詢我和小A就她畫的房樹人的畫中明顯表示出來的幾個點進行了溝通，我非常想聽聽她對於自己這幅畫的解釋。

因依賴原生家庭而缺乏獨立性

「你在生活中是一個怎麼樣的人呢？」我問道，「是想的比做的多，還是做的比想的多呢？」

「應該是想的比做的多吧。我感覺我還是一個比較愛幻想的人。以前，我什麼事情都往好的地方想，但是現在漸漸不會了。」

我指了指屋頂，告訴小Ａ，這部分表明她喜歡幻想，對此小Ａ也非常認同。她說她在畫的時候，就感覺屋頂是很浪漫的一部分。

「爲什麼這棵樹離房子這麼近呢？」我問道。

「我也不知道，畫的時候就這麼畫了，畫好了以後我也覺得好像太近了。這說明什麼呢？」小Ａ問我。「說明你和你的原生家庭有著很強的依賴。」我提示道，「我記得你說過，你媽媽不喜歡你的朋友，你就很受傷害。你非常看重你媽媽的想法吧？」

「應該是吧。媽媽從小把我養大，非常不容易，我一般都很尊重媽媽的意見。」

「那如果有個男孩子你不喜歡，而你媽媽希望你和他結婚，你會和這個人結婚嗎？」我提出一個假設。

「應該會。」小Ａ想都不想就回答了。第三次諮詢，我給小Ａ做了房樹人測試，通過測

188

試我發現小Ａ可能存在的一個比較嚴重的問題，就是對她的原生家庭的依賴。這樣的依賴讓

小Ａ缺乏了作爲一個獨立的個體存在的獨立性，也會不斷影響她未來的生活，但還有其他的

方面，需要和小Ａ繼續溝通。

（完）

二○一○年七月二十五日　星期日　下午三點到四點　第四次諮詢記錄

這一天小Ａ準時來到諮詢室，但情緒很低落，我剛坐下來，她就急切地說：「我和他結

束了！」我對此表示遺憾，但是還是希望她可以說說這一周究竟是發生了什麼事。

「其實前天晚上我還在想，這周日就要來見你了，到時候你會問我這周發生了什麼，我

可能都沒有什麼好說的，因為一切好像都很正常。」小Ａ自嘲地說，「可沒想到卻發生了這

件大事。今天可以和你說說吧。」

我覺得小Ａ這樣一個心理預期非常有意思，我想之後我們需要討論一下，她的這種心理

預期對她的判斷有沒有產生什麼影響，不過之前我想先聽聽到底發生了什麼事。

「事情是這樣的。前天我媽媽出院，余森來接我們了，而且他還幫我們跑上跑下地辦手

續，可以說是出錢又出力。」小Ａ看著我，突然停了下來。

「那不是很好嗎？之後呢？」我鼓勵她繼續往下說。「到家以後，媽媽沒有留他吃飯，

他就只能回去了。到晚上吃飯的時候媽媽對我說，她是絕對不會同意我和余森一起的。我

只好向媽媽表示，我們真的只是很普通的好朋友。說到這，小A露出了落寞的神情，「但

是，昨天余森約我出去，他向我表白了，希望我做他女朋友。」

「他的表白給你什麼感覺呢？」我問道。「我覺得老天在耍我。」小A看著我，無奈地

笑了笑，「你知道這種感覺嗎？我好不容易下定決心，我和這個人是不可能的，安心只做好

朋友，可他卻對我說，他喜歡我。」

「沒有竊喜或者開心的感覺嗎？」我疑惑道。

「也有吧，但是如果能早一些，在媽媽反對之前，或許我會更開心吧。」小A理智地分

析著，「也許我早就知道，他向我表白了，我們的關係也就回不去了吧。」

「你可以告訴我，你覺得你媽媽反對的最大的理由是什麼呢？」我問道。其實小A已經

過了適婚年齡，更不是談戀愛需要得到家裡批准的年紀了。「年齡吧，余森比我大二十多

歲，離過婚，有一個兒子在美國讀書。」小A歎了口氣，「我一開始就知道，我們的關係是

不會被別人祝福的。但是，他對我的照顧，讓我放不開他，我……我也不知道該怎麼說。」

小A放聲痛哭，這個時候她可能更需要一個安全的地方來發洩她的委屈和痛苦。

在這次諮詢結束的時候，我問她是否還記得最初的諮詢目標，她說：「我記得第一次

來的時候，是想諮詢怎麼和他繼續下去，因為我不會和男人相處，可沒想到，最後這段關係

還是結束了。我確實沒有想到他會鼓起勇氣向我表白，更沒有想到他表白以後我們就結束了。」

這次諮詢的變化確實讓我有些意外，我約了小A下周日繼續諮詢，但是我不確定她會不會來。我錯誤地評估了她對於她媽媽的話的聽從程度，也過高地評估了我們的諮訪關係。

（完）

二〇一〇年八月一日　星期日　下午三點到四點　第五次諮詢記錄

三點三十五分，我收到小A的短信，她說她忘記了這次約定的諮詢。我表示理解，並詢問她下周同一時間是否會來，她表示可以。

（完）

二〇一〇年八月八日　星期日　下午三點到四點　第六次諮詢記錄

「很高興見到你，看上去狀態還不錯。」小A給我的第一感覺是很輕鬆，我想知道發生了什麼事。

「還好吧！難過也難過了，接下來還是要好好過的！」小A笑了笑，說道。她依舊化著精緻的妝容。

「這兩周發生了什麼可以和我分享的事情嗎？」我詢問道。

「沒有，這兩周我待在家裡想了很多。」小A將她這兩周想到的和我分享，「我覺得我並不是眞的喜歡余森，我只是喜歡他對我的照顧。」我微笑著聽小A繼續往下說。

「我國外的男朋友也好，B君也好，蔣毅也好，余森也好，我突然發現，其實他們有一個共同的特點。」小A歎了口氣，承認道，「他們都對我照顧備至，我只是無法拒絕他們的這種照顧。」

「非常好，善於總結的人總是能繼續往前走的。」我鼓勵她。

「我也看了很多心理學方面的書，我知道這可能和我從小沒有得到過父愛有關係吧。」

小A說，「也許我一直只是在找一個父親。」

「你對你父親還有什麼記憶嗎？」我問道。「聽媽媽說他是一個很糟糕的人，也不上進。媽媽提過，當時他們一起辦工廠，媽媽很辛苦地工作，而他卻好吃懶做，後來還染上了賭癮，欠了很多債，所以他們就離婚了。其實我對我爸爸沒什麼印象了，他們離婚的時候我才一歲多。」

「你曾經幻想過，希望自己的父親是什麼樣子的嗎？」「沒有，其實我不怎麼想到我的父親。」「那在你的生活中，有其他的男性嗎？比如舅舅？」我問道。「沒有。小時候一直是阿姨帶著我，我媽媽工作很忙，養大我很不容易。對了，上次說的房樹人的測試，」小A

主動提到，「我記得我們還沒有講完。」

於是，在第六次諮詢時我又花了大部分的時間和小A一起討論房樹人中暗示的各個訊息。

（完）

當父親不在的缺憾⋯⋯

在這之後導師又給小A做了十五次諮詢，在諮詢記錄中詳細地記錄了他們每一次諮詢的進展。小A從小生活在一個缺乏男性角色的家庭中，在她的成長過程中，缺少了發現「父親之名」的過程。

發現「父親之名」的過程對每個孩子的成長都非常重要，他和母親是密不可分的。孩子在早期的成長中只有母親的概念，但是隨著年齡增長以及不斷與父親或者其他男性角色的接觸，他會發現父親的存在，這一刻就會發現「父親之名」。當然這裡的父親，並非單單指父親，也可以是家庭中其他的男性。這個過程沒有單一的時間段，但是小A的成長中卻缺少這個階段，這對她的影響不僅僅局限於讓她手足無措的男女關係，同時也因為她對母親的依戀，使她無法獲得更獨立的個體體驗。在後期的諮詢中，小A終於明白了為什麼當她母親表

現出不喜歡余森時，她的內心會感到非常壓抑，甚至喘不過氣來，最後匆匆結束了和余森的關係。因為從根本上說，她並沒有和她的母親做到情緒上的完全割裂，她一直都在體會著母親的情緒。

在看完了這些諮詢記錄之後，我也思索了很多。我想到之前的一個來訪者，一個二十六歲的男性，來諮詢的原因是做事情缺乏擔當，他管不住錢，賺得再多也還是到處欠債。他想要試著成為一個男人，希望自己可以有責任有擔當。現在回想起來，他也是生活在一個缺乏父親角色的家庭中，在他的成長過程中同樣缺少發現「父親之名」的過程。

學習如何經營一段男女關係

大概一年以後，小A又找導師做了二十五次諮詢，而這些諮詢的內容則圍繞著另一個主題展開，即關於家族印記的傳承。

小A說：「接受了上次的諮詢之後，我和媽媽的關係有了很大的改善，我也敢於表達自己的意願和想法了。」

她當時和一個挪威人在交往，那個挪威人比她小兩歲，對事業的要求和生活理念都和她有很大的差別，她再次來找導師的原因是，她想試著學習如何經營一段男女關係，因為她越來越害怕，這段關係同樣會無疾而終。

「我的血液中有一種衝動，好像總是希望我和他分手。」小A自己也弄不明白為什麼會有這樣的感受，「所以我才來找你，我知道你能阻止這種衝動。」小A很迷惑，「或許是因為我覺得我自己不配得到這樣的幸福吧！但是我不知道怎麼會有這樣的想法。」小A歎了一口氣，「我們又吵架了，再這樣下去遲早完蛋。我控制不住自己，其實那些都是很小的小事情，但是那一刻我會把它們放大，好像最後只剩下分手這一條路。」

我在記錄中看到小A的原話，就好像她站在我面前對我訴說一樣。她和我的導師一起探尋造成這一現狀的原因。

「關於你外婆和你媽媽的故事，你願意和我分享嗎？我記得她們都是很能幹的女性，你之前提到過。」那是個豁然開朗的下午，導師這樣形容。

「當年我外婆家裡非常窮，三年的大饑荒時期她的丈夫被活活餓死了，當時我的媽媽還在外婆的肚子裡，還沒有出生。外婆實在沒有辦法，就帶著肚子裡的孩子改嫁到鄰村。」小A就好像在說別人的故事一樣，「後來外婆和我外公又生了三個女兒，因為我外公一直想要一個兒子，可惜一直沒有如願。媽媽說她小時候很苦，要上學，還要幫外婆做工，還要帶三個妹妹。外公不喜歡她們，喝醉了酒就常常打她們，後來有一天外公出去後再也沒有回來，外婆咬著牙，把媽媽和三個阿姨拉扯大。

「媽媽從小一邊讀書一邊就在幫外婆工作，她說她窮怕了，再也不想過沒有錢的日子

了，所以跟爸爸結婚以後他們就開了個工廠。」小A講到她的媽媽，就不是那麼遙遠的事情了，「但是爸爸太無能了，又懶，對工作又不上心，媽媽只能一個人把廠裡的事情都擔了起來，後來我們家的情況就漸漸變好了。從小我家就不缺錢，我想要什麼媽媽都會買給我。」

小A說到這裡，也為她媽媽自豪，「我的外婆和媽媽，都是很能幹的女性，但是卻並不幸福。這和現在的我很像。我總感覺不論我怎麼努力，都得不到幸福。」

「聽上去，這種不幸，類似於一種家族式的傳承，或者說這就是我們家族女性的命運吧。」小A無奈地說，「我感覺，雖然時代不同了，但是我依舊在走我外婆和我媽媽走過的路。雖然現在的我好像很幸福，但是我覺得，總有一天我會和我媽媽一樣。」

聽到這裡，導師問小A：「你對你的兩個外公，還有你的爸爸，有什麼感覺呢？」

突破自我認定的不幸，找回幸福

「儒弱沒用的男人。」小A說道。「那對你現在的男朋友的感覺呢？」導師繼續問。「很多時候都很好，他很浪漫也關心我，但是一旦吵架，我就會很受不了他，我覺得他是一個不上進的人，就像……」小A停頓了一下，想了想，好像下定決心一樣說道，「就像我的爸爸一樣。」小A被自己的話嚇了一跳，「我竟然會有這樣的想法！這是為什麼？」

導師向她解釋說：「你的母親從小看到了她母親的不幸，而你也是從小看到了你的母親的不幸。還記得嗎？我們之前曾經探討過，你一直都處在你母親的感受之下。她的感受對你的影響非常大。」

「嗯，是的。現在雖然好了不少，但有時候我依舊能感受得到她不太開心。」

「所以在你的自我認定中，你並不是那麼希望得到幸福，你自我認定，自己是不配得到幸福的。因為你覺得如果你得到了幸福，那麼你會對不起你的母親。」導師說。

小A恍然大悟，「所以，我們家族傳承到的，是這種『我不配得到幸福』的自我認定。」

「是的，因為你有『我不配得到幸福』的自我認定，所以每次當你感覺很幸福的時候，就會有莫名的衝動好像要摧毀這些。」導師說道。

「是的，確實是的，爭吵的時候我不停說分手，甚至想到很多很極端的事情。」小A恍然大悟，「今天我終於知道這是為什麼了。」

「對，因為你要不斷製造苦難來驗證你是不配得到幸福的這一點。」導師指出，「現在回過頭來再看你的外公和外婆命不好嫁給了他們，你有什麼想法呢？」

小A想了想說，「也許這就是我們家庭傳承的我不配得到幸福所製造的苦難吧。」

「並不是媽媽和外婆命不好嫁給了他們，他們一開始也未必就是懦弱和無能的男人，」

小Ａ的諮詢記錄前後將近四十次。我很高興她從最初的不會處理男女關係，到最後破解了她家族所傳承的不幸密碼，獲得了真正的幸福。我想，只有當我們真正改變了我們自己的自我認定的時候，只有當我們從潛意識開始真正對自我產生認同，相信我們是值得得到幸福的，那時候我們的人生才有轉機。

12 我活在謊言中

《謊言終結者》（lie to me）是曾經很紅的一部美國影集，講述的是一群很特殊的心理工作者，或者更準確地說是表情分析師，他們可以根據人物的微表情判斷一個人是否說了實話，準確度有時候堪比測謊儀。但我卻不認為這在當代的人際交往中有積極的作用。當人與人的溝通不再以傾聽為主，而是有人可以站在旁觀者的角度以評判的眼光來看別人說的話時，那麼或許真誠和信任都會隨之不見。

我見到小何是在我家樓下的麥當勞店裡。那天上午並沒有工作安排，我準備在麥當勞悠閒地吃頓早餐，而小何來找我，詢問我是否可以幫他買一個麵包。當時我感到很意外。他看上去非常年輕，不過二十多歲，短平頭，拿著黑色的公事包，穿著得體而且很乾淨，和馬路上來去匆匆的上班族並沒有什麼不同。

我給他買了一份早餐，並且邀請他和我一起坐。他在我對面的位置坐下，三口兩口就吃完了漢堡，卻一直沒喝咖啡。

「你不用工作嗎，這個時間？」我好奇地問道。「我沒有工作。」他說道，「看在你人那麼好的分兒上，我就對你說吧，但是我不能保證我說的每句話都是真的。」對此我更加好奇了，於是我說道：「沒關係，我們只是萍水相逢，如果你願意說真話，對你並沒有什麼損失，反而會給你一個機會。」「什麼機會？」他不解地問我。「說真話的機會。」我微笑道。

「其實我已經失業三個月了。」過了一會兒，小何說，「但是我不敢告訴家裡人，因為我媽媽會罵我，然後整天嘮叨，更嚴重的話，可能從此我家每頓晚飯都要喝白粥了。」

「那麼誇張？」我不太能理解。「是的。」小何很肯定地說，「所以我說了第一個謊話，我沒有被辭退，還在繼續工作。公司當時辭退我的時候，賠償給我一個月的工資，於是我給了家裡兩個月的家用，但是馬上要給第三個月的了，我卻依舊找不到工作。」

「那你怎麼辦？」我問道。「已經向之前的同事借了一些錢，但這也不是長久之計。我只能希望快點找到工作吧。」我突然對他的失業生活產生了興趣，於是問道：「那你平時都去哪裡呢？」

「和很多電視裡演的一樣，我每天假裝出去工作，然後就隨便找個麥當勞，起初還有錢可以買個套餐，後來就只夠買杯可樂，再後來連可樂也買不起了。因為即使一天一杯可樂，對於我來說也是一筆很大的開銷。」小何笑著對我說。他的笑容看起來很平靜，不像那些被

200

生活逼迫得無處藏身的人。

我把我的感覺告訴小何，他很意外。

「你是無法想像我一個個下午是怎麼過來的。我常常坐在這裡，幻想著我可能是個老闆，也可能是位成功人士，我假裝自己今天只是偶爾想放鬆一下，所以拋下工作來麥當勞偷個懶。」小何有些不好意思地說，「我有時候還會假裝自己遇到很多年沒見的老同學，然後他們很羨慕我這麼悠閒。」

「有時候我還要幻想著今天在辦公室裡又發生了什麼事情，然後回家講給我媽媽聽。我真的覺得太累了。有時候我連自己講過的謊話都不記得，甚至我都分不清楚到底什麼是真實的世界，什麼才是我的謊話。」

「除了工作這件事情之外，你還說過什麼謊話嗎？」我問道。

不知為什麼，我很想幫幫眼前這個大男孩。「我媽媽問我有沒有女朋友，我欺騙她說我已經和女朋友談了一年多了。但其實我這種買不起房子的七年級生，誰願意當我的女朋友呢？而且我每個月有一半的薪水要交給我媽，我哪裡還有錢找女朋友？」他這才喝了一口咖啡，繼續說道，「但是幻想就不一樣了，又不用我花錢，感覺就好像我真的有了一個女朋友一樣。我幻想著這個週末和她一起去看最新的好萊塢電影，下個禮拜我們又一起去動物園騎駱駝。只要我願意，我們去非洲看動物大遷徙也沒有問題。」

這倒是一種新的思路。我從來沒有想過，雖然人們常說六、七年級生壓力很大，但是我沒有想到會大到這種程度。我問他，介意不介意和我玩一個繪畫遊戲：在紙上畫下房子、樹和人三個元素，人不要畫卡通人或者火柴人，其他的元素都可以根據他的想法畫。他一開始很詫異我為什麼提出這樣的要求，他反覆說自己畫畫兒不好，水準太差，不肯畫畫兒，直到我告訴他這只是一個心理方面的小遊戲，與畫功的好壞並沒有關係的時候，他才願意試一試，他說：「你剛才請我吃了早餐，雖然我畫畫兒不好，但你要我畫什麼都可以，何況就只是房子、樹和人。」

大概十五分鐘過後，他就把畫好的房樹人的畫給了我。

在房樹人中，幸運終於降臨

我問他這幅畫中的兩個人是誰，他解釋說左邊的那個是他自己，而右邊的那個是他的朋友。

「那你的這位朋友是男的還是女的呢？我記得你剛才畫的時候，先畫了長頭髮。」我問道。

「是男的，一開始我畫錯了。」他說道。

「我猜你又說謊了，是嗎？」笑著問他。「好吧，我心裡想的是個女的。」他也大方地

承認，「但是我覺得不太可能，哪裡會有女的願意和我做朋友呢。」

「而且這個朋友好像是背對著我們的吧？」

「嗯，是的。」他問道，「這個又說明什麼呢？」

「這說明你對這個朋友的概念非常模糊。」我解釋道，「你的房子畫得有些東倒西歪，給人的感覺就是你的家庭似乎並不是很穩定，而你畫了瓦片和煙囪都表示你是一個缺乏安全感的人。」我有點擔心，不知道我這樣說，他是否能理解。

「我家確實和別人家不一樣，現在就靠我一個人工作賺錢。我父親癱瘓了長期住在醫院裡，我母親每天都

去照顧他。」他沉默了一會兒，最後還是說道，「以前的同事有時候也會旁敲側擊地問我，但是我都不會告訴他們這些。」

「不好意思。」我沒有想到會聽到這樣一個故事。

「你何必說不好意思呢？我父親住院和你又沒有關係。」他笑著說。

雖然小何說他是一個生活在謊言中的人，但是我卻在他身上學到了很多，我是真心希望他有一天不需要這些謊言也能很好地生活。他的房樹人雖然畫得有些簡單，但依舊看得出他是一個活潑開朗的人。所以我暗暗做了一個決定，如果我可以幫助一個人從而影響他的一生，那麼我又有什麼理由不那麼去做呢！

「碰巧我們工作室要招一個諮詢師助理，這個工作需要一些諮詢師的背景，但如果你願意學習這方面的專業知識，或許我們可以給你一個機會。」我對小何說道，「我們的底薪並不高，但是之後的發展會很不錯，只要你願意努力學習，這個職業的前景還是很不錯的。」

他帶來了一頓早餐。而我，從此以後，正式多了一個助理。

說完這些，我看到小何露出非常吃驚的表情。或許他不敢相信，今天幸運女神降臨，不止給

房樹人使用指導

人人都可以是心理學家

1 房樹人的基本理論及其適用範圍

1．1 房樹人的基本理論

講到「房樹人」測試的基本理論，就難免要提到約翰·貝克（John Buck）這個人。早在一九四八年，他發明了一種叫作「畫樹實驗」的方法，成為了最早期的「房樹人」測試。

當時「房樹人」測試要求被測者在三張白紙上分別畫屋、樹及人。

「房樹人」測試，從名字就可以看出，主要是圍繞樹（Tree）、房（House）、人（Person）這三個元素展開的，所以又被簡稱為THP。而房樹人發展至今，也依舊是以這三個元素為主。在「房樹人」測試的發展史上必須要提的另外一個人的名字，就是羅伯·伯恩斯（Robert C. Burns）。因為他在前人的基礎上提出了動態的「房樹人」測試，也就是將房、樹、人三個元素畫在同一張紙上，這樣就可以更好地觀察這三者之間的互動關係，例如房子與樹的距離、樹與人的距離等。

從三張紙到一張紙，不僅可以系統地展示房樹人三元素間的互動，對於耐心不那麼好的一些被測者，更是能極大地緩解他們的抵觸情緒，使測試結果更趨向於合理，從而可以簡捷而有效地探測到被測者的人格特徵。

同樣，在「房樹人」測試的不斷發展過程中，其測試形態也是在不斷變化的，比如與色彩心理學相結合就是一大進步。所以有時會要求被測者用鉛筆繪畫，而有時也會被要求用彩色筆進行繪畫，或者在畫好的「房樹人」畫上用彩色筆填色，讓諮詢師能通過色彩來增加對畫的解讀與分析。

心理學中「房樹人」測試的原理是什麼呢？「房樹人」測驗屬於心理投射法測驗的一種，被測者在開始測驗時，對所描繪的房屋、樹木、人物等並不知道其具有何種意義。「房樹人」測驗與其他著名的投射測驗，例如「洛夏測驗」、「主題統覺測驗（TAT）」等類似但又不盡相同。

相同的是它們都涉及被測者不太會掩飾的個體人格潛意識的內容。關於個體人格潛意識的概念，我們不得不提及心理學的鼻祖佛洛伊德，他把的精神活動分為不同的意識層次，包括意識、前意識和潛意識三個層次，就如深淺不同的地殼層次而存在。他認為潛意識是在意識和前意識之下受到壓抑的、沒有被意識到的心理活動，代表著人類更深層、更隱秘、更原始、更根本的心理能量。換句話說，「房樹人」測試挖掘出來的，就是被測者壓抑在最深層

的沒有被意識所識別到的最原始的心理能量。也許有人會問，這種心理能量和我的日常生活有什麼關係呢？我舉一個小例子，馬上就會讓你明白。還記得我們在第一篇章裡就講到了作者自己在職業選擇中的猶豫嗎？如果僅僅從職業層面分析，我們發現會很難做出哪個選擇更好的比較。於是換個角度，我們會問究竟什麼才是你想要的？很多人都無法說出究竟什麼才是自己想要的，但我們卻會知道哪些是我們不想要的。因為在和這些接觸的時候，會有一些不愉快的感受，讓我們知道，原來這個是自己不想要的。那麼究竟什麼才是你想要的呢？在做決定時的那些隱藏在理由之下的衝動、猶豫，都有其心理能量的支配。這部分支配往往會躲過意識的層面，不那麼容易被我們自身察覺，但又確確實實影響著我們所做的每一個決定。

而「房樹人」測試與其他投射實驗不同的地方在於它的非語言性。這並不是指「房樹人」測試不需要語言溝通，而是指其關注點在被測者所描繪的畫中。畫中涉及了被測者人格特徵中的感受性、成熟性、靈活性、效率性和綜合性等等方面，並且還具有一定的創造性，甚至還涉及人的智力等方面。

通過「房樹人」測驗，可以投射出被測者的心理狀態，使其有系統地把潛意識釋放出來。而被測者也有機會通過潛意識識別自己的動機、觀感、見解及過往經歷對現在所造成的影響等等，從而幫助被測者自己更了解事件的本質，自己與外界的接觸甚至生活模式都可能

做出相應的、適當的調整。所以說「房樹人」測試，對我們的日常生活具有一定的指導性和提示性作用。這也是越來越多的心理臨床願意使用「房樹人」測試的原因。而因為「房樹人」測試的操作簡單，效果明顯，本書作者也嘗試將這一技術對大眾普及，通過「房樹人」測試這一門溝通技術，使讀者可以有機會更直接地與內在潛意識對話，更瞭解自己。

房樹人的適用範圍

房樹人的適用範圍分為心理學的專業領域和非專業領域兩個方面。因為其使用的方便快捷性，「房樹人」測試在心理學領域有非常好的應用，包括以下幾個方面：**1. 按測試人群劃分：**「房樹人」測試可以用於個體測試，同時也可以用於群體測試。這和心理諮詢活動的個體性與團體性相一致。**2. 按使用範圍劃分：**「房樹人」測試可以作為普查篩選的工具，在人群中，作為有關精神健康的普查篩選工具，以此篩選出群體中的不良者；也可以作為心理諮詢中的診斷工具，即心理諮詢的門診臨床以及住院患者的心理診斷，為心理諮詢提供有關人格方面的資訊；同時也可以作為治療工具，利用其藝術療法的作用，促進精神病人的康復。

另外，在日常諮詢中，心理諮詢師也會根據「房樹人」測試所提供的訊息，與來訪者進行溝通給予其提示，可用調解夫婦關係、親子關係等。

講了那麼多心理學專業領域中「房樹人」測試的適用範圍，那在一般生活中，不是專業心理分析師的普通人，又該如何使用「房樹人」測試呢？

在日常生活中，「房樹人」測試將是一個很好的生活觀察者，通過房樹人三元素在繪畫中的含義的解讀，將對我們的生活產生提示作用。所以在以下場合，你可以嘗試使用「房樹人」測試。

1. 可以在個體環境下使用「房樹人」測試方法的機會：

① 在個人發展遇到問題或者選擇存在一定困難的時候。你可能思考了很久卻做不了決定，比如糾結於到底是A好還是B好，或者明明A有絕對優勢，但是心裡卻依舊放不下選擇B的衝動，甚至連自己都不知道究竟是怎麼了，為什麼會這樣。這時候有的人會選擇求神問卜，但這個答案確實是內心想要的嗎？如果你真的想知道內心的答案是什麼，為什麼是這個答案的話，那麼你就可以拿出一張紙、一支筆，然後在紙上畫下房子、樹和人，對照我們的解答，看看是不是會對你的困惑有所提示。

② 你的朋友找你幫忙，訴說他的困擾，希望你給他出出主意的時候。非常好的朋友來找你，要你幫他拿主意，或者想要聽聽你的意見，而你又不知道該從何處入手的時候，不妨讓他畫張「房樹人」測試，從圖中你會知道連他自己也沒有意識到的問題哦。

③和剛認識的男／女朋友約會的時候。第一次和男／女生約會的時候，互相都有好感卻不知道從哪裡開始了解，職業、興趣，都只是泛泛而談。想知道真正的他／她是一個什麼樣子的人，開朗的、悲觀的、依戀家裡的還是獨立自我的，那就一起來玩「房樹人」測試吧，還可以順便瞭解一下他／她心目中理想的家是什麼樣子的！

2. 可以是在團體環境下使用「房樹人」測試方法的機會：

①很久沒有見面的朋友突然聚會，大家聊了聊近況又好像無話可說的時候。

「房樹人」測試在團體中一樣非常實用，在許久沒有見面的朋友聚會中，除了敘舊、大家也會玩一些桌面遊戲，通過遊戲來交流感情，「房樹人」測試便是交流感情非常有用的一個手段。在玩了一輪「房樹人」測試之後，人人可能都是心理分析師了，各有各的看法和解釋，不同的人對同一事件也會有不同的看法和解釋，這就是投射。

②舉行專門的「房樹人」測試活動組，在組內進行溝通和討論。有一部分人對目前的生活有明確的不滿，但是又找不到改變的方法，這時候就可以去參加由專業心理諮詢師舉辦的「房樹人」測試活動組，在組內進行討論。

因為是團體討論群組的形式，所以如果有需要的話，更多深層次的挖掘也可以等到個體諮詢的時候進行。

2 測試方法

2·1 測試指導語

測驗時要求被測者在白紙上描繪房子、樹木和人三個要素。所描繪的房子、樹木、人物並沒有具體的指示，所以不必限定他們應該描繪什麼樣的房子、樹木和人物。有關房屋的大小、類型、表現方法，樹木的種類、大小、樹齡的表現方法，人物的年齡、性別、高低、朝向、行為、表現方法等都沒有限制。但應注意的是，在描繪人物時，要避免畫卡通人和火柴人。火柴人就是指頭是一個圓形的、身體像用火柴棒搭起來一樣的人。

指導語：

首先讓被測者填寫姓名、年齡等一般資料，然後把測驗紙放在被測者面前。

告訴被測者：「請用鉛筆或者蠟筆，認真地畫一座房屋，畫任何結構的房屋都可以；認真地畫一棵樹，任何樹都可以；認真地畫一個人，注意不要畫漫畫人和火柴人，只要你努力真地畫一棵樹，就可以了。自己覺得畫得不滿意，可以用橡皮擦修改，時間沒有特別限制，只要你認

2·2 在應用房樹人時應注意的問題

認真真地畫就可以了。注意不要用尺作畫。」

1. 被測者說不會畫而拒絕繪畫的問題。 被測者中有中年、老年，還有兒童，有時候，他們會提出「我不是畫家，在學校念書的時候也沒有學過繪畫」，從而對該測驗表現出抵制情緒。在這種情況下，作為測驗者要明確地告訴被測者，「房樹人」測驗不是一項有關藝術能力的測驗，在描繪的時候，並不要求其畫得像畫家畫的一樣，只要被測者能夠認真地配合，順利進行描繪就行。

2. 解釋圖畫時， 一定要聽作畫者自己的原因和解讀。即使是最好的分析師也無法僅憑房樹人的畫做出判斷，這就告訴我們在圖畫解讀的時候，作畫者自己對這幅畫的含義的解釋是非常重要的。所以在分析時，一方面要理解各個元素所對應的提示答案，另一方面也要與作畫者對話和溝通，瞭解畫畫時被測者的想法是非常重要的。

3. 分析圖畫時，要有總體的概念。 分析圖畫時，要有一個總體印象的概念，對被測者的直感、被測者對測試的態度要有整體感覺，如驚喜忙亂、軟弱無力、冷漠、幼稚、認真、一絲不苟、無精打采、懶洋洋、慢吞吞、粗枝大葉、不細緻、生硬不合作、敷衍了事、有安定感、友好、不安、散漫等。

3 房樹人的解答

3·1 如何解讀人像畫

人在房樹人中更多地代表了個體與家庭成員間的互動關係，代表了人際溝通，表示個體的自我形象以及人格完整性。

人反映的往往是自我現實像，所以在畫人時，會自發啓動心理防禦機制。一般反應是心理上的和軀體上的自我，當然還表現著個體的理想像，印證自我的人格內容。

畫出現實自我肖像的人更願意敞開自己，更願意向他人表達自己，以抽象畫代表自己的人有隱藏眞實自我的可能。但不論是哪一種畫，畫出來的人物、事物一定有某方面能夠代表作畫者身上的某些特質，這時，傾聽作畫者的解讀就特別重要。

我們用表格將人像畫中一些隱含的含義一一列出，供讀者對照解釋，但這部分的解釋只有提示性作用，如果有對照表中無法解答的內容，可以諮詢相關專業人員。

表1 人像特徵隱含的含義

人像特徵		含 義
符號化的人（火柴人、漫畫人物、卡通人或過分抽象的人）		受測者有掩飾性，說謊的能力較強；體現了防禦或拒絕的態度、對畫圖要求不合作、不願表露真實的自我；智商低
巨大的人物		表明自我膨脹、自制能力差
很小的人		沒有安全感、退縮、沮喪
人物缺乏結構性和整體性		挫折容忍度低、容易衝動
人物傾斜度	大於十五度	個性變化無常、心理失衡
出現的部分	全身且有腳的自畫像	自我意識清楚、自我整合良好
	只出現臉部或只出現肩膀、半身或大半身的人	自我意識比較模糊、還在進行自我整合過程
正面像	自畫像正面	願意讓別人瞭解自己
	畫別人是正面	對畫中人具有正面情感、接受度良好
側面像	自畫像側面	希望自己具有神秘感、自我主張或具有敵意
背影	自畫像的背影	有防禦心理、不敢面對真實的自我、不願面對現實、在人際交往中過分警戒、不願意暴露自己的表現
	畫別人的背影	對這個人情感上的不接受

表1　人像特徵隱含的含義（續）

人像特徵		含義
焦慮、憂鬱	把某部位塗黑	特別強調某個部位、對塗黑的部位有焦慮感
陰影	臉部有陰影	代表情緒障礙、自我評價低
	胳膊上有陰影	代表有攻擊的衝動
	把整個人（物）都塗黑、塗暗	情緒困擾、對塗黑人的暗戀、對塗黑人或物的擔憂
旋轉的人形		迷失方向、與眾不同、需要別人的注意、感到被別人拒絕、可能有情緒困擾（男孩）
人物性別		提示關於性取向的問題
中性化人		讓其畫一個相反的人，如果依舊，則提示其有同性戀傾向
頭部	智力之源泉，自我存在的關鍵器官，是幻想和對人關係的象徵	
	頭很大（十二歲以前可以大頭，十二歲以後表示退行心理、幼稚）小身體	對自己的智慧、精神、智力等方面的評價較高；可能智商偏低；不滿意自己的體格、有攻擊性、自大自負、充滿幻想；求知欲強、積極，但易沉迷於空想
	很小的頭（兒童畫中頭部小於身體比例的五分之一或七分之一，需要重視，可能是性虐待受害者或依戀心理過強）	缺乏感、無力感（智力上、人際交往方面、性方面）、自卑感、軟弱感

部位	特徵	解釋
頭部	頭身比例大於四分之一為過大	社會適應不良，容易有衝動行為
	頭部傾向的方向	頭部往左傾，比較理性；頭部往右傾，比較感性
	過分詳細的畫	對人際關係及自我表現過度關心
	強調輪廓線，省略表情	注重面子、注重別人對自己的看法、渴望改善人際關係，但內向、無行動
頭髮	頭髮（鬍鬚、胸毛）濃密	做事很仔細，追求完美（一筆一筆描畫）；追求男子氣概、對性比較關注、追求力量、煩惱多、有自戀傾向
	頭髮稀疏或沒有頭髮	體力不好；性別認同方面有問題（女性畫的人物）
	捲髮	善感、易被外界影響、易迷惘
	直長髮	純樸、簡單、缺乏靈活性
	短髮	幹練、俐落、控制欲強
	平頭	辦事乾淨俐落、心狠
	怒髮衝冠／豎起來的頭髮	攻擊性較強、上尖對外攻擊，下尖自我攻擊
	女性畫瀏海	自戀、愛美
	畫一撮毛	兒童幼稚，成人特別
	光頭	狡猾、自我防禦性強
	一個辮子向上	力量強
	三毛式	自我形象或優質化

表1　人像特徵隱含的含義（續）

人像特徵		含義
面部		表示對外界現實世界的接觸、交往
	不畫五官	逃避人際關係、沒有很好地適應環境、害羞或非常強調自我
	五官模糊	退縮的傾向、在人際關係上的畏縮和自我防衛
	過分強調五官	用攻擊性、交往中的唯我獨尊來彌補自己的匱乏感和軟弱
	注重臉部的人	在乎面子
	臉部特徵省略	暗示很差的適應能力
眉毛		性和力量的象徵，畫出眉毛表示可以較好地照顧他人
	整齊有力的眉毛	幹練、瀟灑
	亂糟糟的眉毛	未成熟、粗野、衝動人格
	掃帚般的眉毛	表示傾向不修邊幅
	眉毛上翹（揚起）	對別人的批判表現出不屑的態度、輕蔑、自尊心強
	男畫濃眉	表示性的追求、力量的追求
	女畫柳葉眉	愛美
	不畫眉毛	重整體，輕細節

類別	特徵	解答
眼睛	大眼睛	敏感、警惕性高、感性、外向、多疑、妄想、好奇心、戒備心、愛美
	大眼睛加眉毛	注重美的追求、表演性
	瞳孔方向	左過去，右未來，上幻想，下自卑，斜視有猜忌和妄想傾向
	非常細小的眼睛	內向、自我反省、關注自我
	眼大眼珠小、閉眼或不畫瞳孔	幻視、內心衝突：內向、關注自我、自戀、對環境和外在事物有敵意、不屑一顧：視而不見、強詞奪理、不承認自身的問題
	圓瞳孔	無生氣、妄想、幻想
	一眼大一眼小	為人隨和、有忽視感、爛好人
	畫一隻眼	智力問題（畫得不好），一目了然（畫得好）
	目光刺人	敵意
	目光迷惘	思考混亂
睫毛	注重細節美、對儀容非常在意、渴望被重視	
鼻子	圓鼻子	兒童較多這麼畫，成人畫智力低
	大鼻子	性感受與需求均較強烈
	強調鼻孔	不滿、攻擊性、輕蔑、主見、性方面有障礙
	圓鼻子加圓鼻孔	好問、好糾纏
	鼻子堅挺	能力強、性欲強
	不畫鼻子	兒童：正常；成人：反應遲鈍，忽視

表1　人像特徵隱含的含義（續）

	人像特徵	含　義
嘴	嘴是性的象徵	暗示較為依賴和不成熟；有強烈的表達欲望；想表達自己，但表達不好易出口傷人，甚至可能有語言障礙、內在矛盾衝突；塗成
	過分強調嘴	紅色是強調女性特徵
	沒有嘴（不畫嘴）	不願意和別人溝通、情緒低落、拒絕別人幫助；拒絕開放、封閉化、孤獨化、人際關係緊張或者病理化
	開口	被動、依賴、追求母愛和支持
	一字形唇	有自我主張、有意志、堅強、攻擊性、衝動的壓抑
	張大口	努力爭取得到承認、愛情上不順利、不適應
	畫牙齒	兒童：正常；成人：幼稚、攻擊性、虐待傾向
	吸入型（圓形、小）	以自我為中心
	咬住型	性格狠、攻擊性、口才好
	含住型（畫成一條線）	辦事不急不慢、軟攻擊、兩面派、僵持
耳朵	一隻耳朵大、一隻耳朵小	左耳進，右耳出
	不畫耳朵	拒絕傾聽、很少傾聽別人的意見
	大耳朵	對批評很敏感、失聰

部位	特徵	含義
下巴		注意細節、口欲、能吃能睡；有攻擊性、強烈的衝動、要彌補自己的軟弱感
脖子	脖子是聯結身體與頭部的，一般認為是聯結智力與情緒的紐帶	
	省略脖子	適應能力較差、靈活性不夠；智力與情緒方面脫節
	短粗脖子	衝動的傾向、粗暴的、固執的傾向
	細長脖子	代表性、原始性本能衝動
	長脖子	想出人頭地、有依賴性
	僵硬的脖子	在人際關係方面靈活度不夠
肩膀	方正肩膀	代表攻擊性、敵意
	小小的肩膀	代表自卑感、無力承受壓力感
	女性畫出寬肩或方肩	表示肩負重任、爭好勝
軀幹	身體是自我形象的表達，原始和成熟心理的區別	腦部受傷或有攻擊性
	不對稱的身體	學業成就低落、適應能力差、嚴重的心理困擾
	省略身體	攻擊性、激動的、較差的成就
	軀幹傾斜	次文化、品行障礙
	不穿衣服的身體	天才或者精神病
	畫解剖	
	中山裝或者西服	超我表現、追求文化品味，中山裝追求完美、有強迫傾向

表1　人像特徵隱含的含義（續）

人像特徵		含　　義
軀幹	圓圓的軀體	兒童：正常　成人：被動、缺乏主動性、幼稚、退化
	稜角分明的軀體	個性倔強
	小得不成比例的軀體	自卑、壓抑自己的欲求
	個體自我與環境、事物的關係，控制的還是被動的，力量的表達	
上肢（胳膊）	沒有畫胳膊	內疚感、罪惡感；畫異性時沒有畫胳膊：表示被異性拒絕（包括被父親或母親拒絕）
	一隻粗一隻細	發展中某些方面不平衡
	叉腰	自戀、傾向於權力
	機械地平舉，與身體成九十度	不能很好地適應環境
	軟弱、萎縮的胳膊	心理上的軟弱感、匱乏感
	強調肌肉的胳膊	強調體格強有力
	長而強壯的胳膊	有雄心壯志，並願意付諸行動實現目標
	非常短的胳膊	缺乏雄心壯志及行動力

分類	項目	解釋
手	一般人只畫形狀，畫手指的人太注意細節；手代表對環境的支配	
手	沒有畫手	缺乏行動力、自慰的罪惡感
手	手伸得開（一般在九十度以下）	支配欲強，伸得越開支配欲越強
手	手貼著褲子	內向、拘謹、被動
手	一手前一手後	邊緣型人格、左右不定
手	兩手在後	一般有被動攻擊行為
手	非常大的手	攻擊性
手	模糊的手	人際關係中缺乏自信
手	塗黑了的手	焦慮和罪惡感
手	用手蓋住陰部	自慰
手	畫人最後才畫手	賣乏感、不願意適應環境
手	手緊握成拳頭	攻擊性、叛逆性
手	斷手	焦慮、無力勝任的感覺
手指	畫出較細緻的手指	兒童：注意細節；成人：幼稚、退化
手指	爪子似的、尖尖的手指	幼稚、原始、攻擊性傾向
手指	沒有手掌直接畫手指	兒童：正常；成人：退化、幼稚、攻擊性
手指	非常大的手指	攻擊性、侵犯性
手指	塗黑的手指	罪惡感

表1 人像特徵隱含的含義（續）

人像特徵			含 義
下肢 與人格的安定性和性的態度有關	部位	沒有畫腿或拒絕畫腰部以下	性方面有困擾
		兩腿併攏	有情緒上的困擾、活動力弱、追求安全
		兩腿分開	活動空間大
		畫腳指頭	有戀物癖，如女性物品
		非常長的腿	強烈需要自主
		細小的腿	沒有安全感
		一長一短或一粗一細的腿	沒有穩定感
腳	代表人的活動力，分得越開活動力越強，一般不超過四十五度，反之則比較拘謹，不善與人交往；正面頭相、側面腳是人格的雙重性和複雜性、內心比較複雜		
	沒有畫腳		不穩定、缺乏準確的定位、有退縮的傾向、有離家出走的傾向
附加物品	裝飾物		多表示對生活的追求，顯示欲，對外在形象非常看重
	頭飾		自戀
	衣領		強調女性特徵；圓形領：傳統女性、保守
	口袋		比較注意細節，顯示未成熟，如果很注重對稱則有強迫症的傾向；依賴性、幼稚（男性）；感到物質上不滿，或愛情不滿，對性的關注（畫在臀部）；獨立和依賴之間的衝突（青少年畫的很大的口袋）

分類	項目	解答
正常順序	先畫腳	對性過分關注及衝突
	先畫手	人際關係不良、易內疚
	先畫五官，再畫臉龐輪廓線	不喜歡與他人的情緒接觸
	先畫軀幹四肢	對自我概念不清、人際關係不良、性情冷漠
	頭面部 → 軀幹 → 四肢、五官等細節	
附加物品	強調手錶	有罪惡感、不安感
	服裝	女性穿裙裝表明對性別的認同；男性穿得像女性，性別認同方面有問題
	帽子	對外界有懷疑心、戒備心：合理化防禦，掩飾，自我保護，企圖掩飾自己的無力感
	鞋子	對個人經濟的關注：太大的鞋子：需要安全感；女性化特徵（仔細地描畫鞋子鞋帶）
	領帶（男性性徵的象徵） — 小領帶	性功能不足
	領帶 — 長而誇張的領帶	性方面的攻擊性
	領帶 — 長脖子戴領帶	道貌岸然、黃色笑話多、話多、外強中乾
	皮帶	對性衝動的一種抑制
	鈕扣	依賴感、無力感比較明顯、幼稚性、退化（整齊畫在衣服中間）

3.2 如何解讀樹木

樹（Tree）：指個體與環境的關係，平衡狀態，個體的生命意義，自我形象。

樹的根在地上，枝葉伸往天際，當人們畫樹的時候，從樹中可以看出人的靈性和自我揭示，以及人格中的某些特質。所以在房樹人測試中表現的是個體本身幾乎無意識狀態下感到的自我形象，表示了其內心的某種平衡狀態，由此可顯示出個體的精神及性方面的成熟性。

當然樹還具有的直接含義是個體與環境的關係，具有生命意義的象徵，所以可稱為生命樹。樹木從幼苗成長成參天大樹的過程，與一個人成長的過程非常相近，樹幹的疤、節孔等是生命生長中的創傷，這也同樣適用於人類，樹幹能表現出個體生命成長的歷程，過去個體所受的創傷或十分難過的事都會顯現在樹幹上。

我們用表格將畫中樹木的一些隱含的含義一一列出，供讀者對照解釋。但這部分的解釋只有提示性作用，如果有對照表中無法解答的內容，可以諮詢相關專業人員。

表 2　樹木特徵隱含的意義

樹木特徵	含　義
象徵生活態度，人格傾向	
狂風中的樹	喻指受自己不能控制的外力影響和支配

226

樹的類型																	
眾林樹	雙面樹，兩種葉子、兩種果實	心臟樹	柳樹	梅花	竹子	椰樹	蘋果樹	白樺樹	松樹	四季樹	長青樹	落葉樹	並排生長的幾棵樹	高山上的一棵樹	各種風景中的樹	微風中的樹	
自我保護和防禦	矛盾衝突的內心	關注自己的內心多於關注周圍的事物	情緒不穩定、多變，有表演才能	高傲	清高	追求藝術和感受、內向、優柔寡斷；女性追求完美，男性較女性化	依賴感的需求、依賴他人的關愛和肯定	敏感多疑、警惕性高、較敏感	上進心強同時能自我控制、循序漸進；女性較男性化	對環境敏感、比較柔情、情緒變化大	強、有目標追求	充滿活力、一年四季長青，象徵成熟、老練、生命力旺盛、支配力	感到自己受外界壓力影響	特殊的依戀關係	有性方面的困擾或戀母情結	好幻想、情感豐富	喜歡幻想、易受外界影響

表 2　樹木特徵隱含的意義（續）

樹木特徵			含　　義
樹的類型		很大的樹	不服從和對權威的違抗
		不對稱的樹	不對稱往往代表了一種不平衡，一種成長過程中的不平衡發展，或發展中能量分配的不平衡
		枯樹	自卑、自貶、抑鬱、罪惡感、內向、思覺失調症
		截斷的樹	表明存在無論如何都擺脫不了的心理創傷
樹冠		樹冠表示個體當前的狀態，是對個體精神狀態和人際關係的強調，也象徵了個體性格方面的內容，說明一個人是否懷舊	
		過度強調樹冠	壓抑情緒，偏於知性分析
		樹冠巨大型	有強烈的成就動機、有雄心壯志、有自豪感、有時自我讚美
		小樹冠型（在學齡前兒童畫中常見）	學齡前兒童如畫此形狀，有發展障礙的可能；成人畫中，則是幼稚、退化的象徵
		樹幹短、冠大	有雄心壯志、上進心強、熱心於某種事、埋頭鑽研
		樹幹細小、冠過大	為了完全實現自我滿足，失去內心的安定
		倒心形冠（兩面下垂冠）	可能缺乏創造性、沒有攻擊性；有猶豫不決的傾向，缺乏持久的毅力
		平冠	意志薄弱、決斷力弱、受感情支配
		雲狀冠	感到由於外界壓力，妨礙自我的充分發展
			與他人協調生活

228

類別	項目	說明
樹冠	杉樹冠	稜角分明，分裂性格，表面情緒安定，但遇事易走極端，有時會出現適應困難
	球狀冠	雙重性格、心情開朗、好社交、有時鬱抑
	圓圈狀的樹冠	成長過程中，一直把能量消耗在某個方面，缺乏方向性
	分區冠	有繪畫才能，具有隱瞞性
	骨架冠	用輪廓表線自己的意圖，害怕與現實接觸，待人客氣，有時的確用心深遠、良苦。顧慮，對自己不忠實，不正直
	T型樹冠	有較強的攻擊性
	先畫樹冠	內心不安、注重修飾、虛榮
	樹冠外，單獨生長的枝葉	在成長過程中可能受過刺激、部分發展受到限制、有衝動傾向、幼兒性、退行傾向、與環境不協調時突然出現不可預測的行為；但如果是新生的樹枝，則表明新的希望或新的方向
樹枝		表示追求環境的滿足，與他人的交際，適應性，象徵著實現目標的力量、能力
	樹枝無分枝	單刀直入型、外傷、衝動及本能完全爆發、人格生硬、對環境適應不良
	樹幹到樹枝逐漸細分（網狀）	感受性豐富，對外界刺激能做出良好反應
	直接由樹幹到單線樹枝	智慧與性格均輕度遲滯，成人有退化傾向，幼年期適應正常，最近有重大外傷體驗

表2　樹木特徵隱含的意義（續）

樹木特徵		含　義
樹枝	橫向向上伸展的正常枝	現實生活與空想均能滿足，在環境中適應地工作，愉快地生活
	橫向生長的樹枝	願意滋養、照護他人，願意主動與人交往
	向上生長的樹枝	正在成長，積極向上地成長，正在尋找向上發展的機會
	過分向上伸展的樹枝	感情容易高揚，活動性高，無視現實，控制力弱，易怒，好幻想，性格內向
	楊柳狀下垂的樹枝	關注過去，能力都流往過去；懷舊、戀舊風格；發展過程中停滯在某一階段；易受別人的影響，不活潑，無精力，無抵抗力，易疲勞
	樹枝都非常尖銳地向外生長（枝端尖銳）	具有敵意，衝動和攻擊性，攻擊性潛藏在個體內心中，不一定是直接的暴力，也有可能是語言或情感方面的。原因可能是無法認清自己的能力與目標之間的差距
	明確如路徑的樹枝	有明確的計劃性；做事有毅力，有始有終
	向心性筆法畫樹枝	以自我為中心或內向性，好沉思，強迫傾向；小樹枝如刺般插入樹幹中，有虐待傾向
	過分對稱的樹枝	視野狹窄，智慧差，左右對稱，可能對外界有矛盾感或強迫傾向
	強調右側	避免情緒的滿足，追求理性，外向，缺乏注意力，自信
	強調左側	強烈追求情感滿足的傾向，內向，深謀遠慮，細心

樹枝											
樹枝粗大，比樹幹還粗（枝與樹幹不成比例地過大）	從樹幹中突出枝頭	粗樹幹上的小樹枝	枝上有影	空白枝	樹枝單線，但樹冠充分修飾	樹幹、樹枝全呈單線	斷續的枝條	開放式	封閉式	被修剪掉枝條的樹	樹枝折斷、被鋸割的痕跡
代表匱乏感，過分追求從環境中得到的滿足感；無力感（枝葉不夠茂密者）；能量的釋放，注意細節	不拘泥習慣、具有獨創性、高智慧、任性	無法從環境中得到滿足	表面上能與人進行很好的交際	不能進行良好交際、有抵抗感	有將自己豐富的感受性隱藏起來的企圖	自我軟弱無力，不協調感	有很多想法但是缺乏行動力；停留在想的階段，難以付諸實施；愛夢想、愛幻想；常有不切實際的想法	枝外有枝，與人交往直接，不掩飾；防衛，有時衝動，莽撞	外面被葉子包圍，間接性釋放；畫大樹冠表示自我保護性強，柔和，平衡性	代表對環境的適應不良	要進行特別的關注，它們代表成長過程中遇到的挫折和阻礙、遭受過的創傷；受到心理外傷的感情，無力感，被動性，為性的能力不足而煩惱；受壓抑，缺乏自信，傷心，沮喪，感到自己的發展與行動被壓抑

表2　樹木特徵隱含的意義（續）

樹木特徵		含　義
樹幹	整性	生命的活力，成長和發展上的能量，有關衝動的表達，個體與環境之間的協調性，人格的完整性
	旋渦狀圖案或疤痕	受創傷的標誌，提示心理創傷的體驗和不安，曾經有非常難過的事件或創傷經驗；從疤痕所處的位置可以對其創傷年齡進行大致的判斷
	過度強調樹幹	情緒尚未成熟
	單線條（樹幹只用兩條線描繪，樹冠只用一條線描繪）	代表衝動或善變、焦慮、緊張、抑鬱、壓抑
	雙線條（較粗）	生活豐富
	強調樹幹的輪廓線	努力維持自我人格的統一
	強調塗鴉線條	焦慮
	輪廓線過淡	能明確地意識到自我與外界的區別，感到人格近乎崩潰，有急切的不安定
	不連續的斷續型樹幹	具有衝動性，易受感情刺激，容易有報復心理、人格崩潰
	波形線（彎曲型）樹幹	情緒快樂、任性、以自我為中心

樹幹													
左側波線（曲直型）樹幹	右側波線（直曲型）樹幹	粗壯的樹幹	瘦長的樹幹	細小的樹幹	過細的樹幹（像一根線一樣）	風吹倒似的（吹得歪斜）樹幹	在頂部擴展	在頂部收於一點	在頂部有少量的生長	電線桿狀（直樹幹）	上下大、中間小的花瓶型	在底部生長	沒有樹幹
有心理創傷體驗，抑制內在虛弱，有壓抑感，防禦機制較強	兒童：適應困難，易與環境產生矛盾 成人：有創造性，但遇到挫折易逃避	旺盛的生命力，活動積極，有攻擊傾向	適應能力較差、生活較不穩定	自我無力感，不適應感，缺乏自信，無決斷力，追求不適當的滿足，渴望關愛和支持	生命能量較低，感受到沒有依靠，或成長過程中缺乏有力的支持和支撐	承受生活壓力和緊張	隨著年齡的增長，活力越足，興趣越增加	以目標為導向，實現目標是生活的全部意義，實現目標後並沒有發現自己想要尋求的，處於情緒低落狀態	關注未來，對未來抱有希望，不關注過去	通融性差，性格生硬，抽象力強	擅長形象思維，講求實際，苦幹、勤奮、努力	退縮傾向，情緒低落，對生活失望	情緒低落，沒有生存的意願，甚至會有自殺念頭

表2 樹木特徵隱含的意義（續）

樹木特徵			含義
樹幹塗黑	自我保護、攻擊性		
		上下塗黑	攻擊性強
		左右塗黑	自我保護
		右上左下塗黑	糾纏攻擊，打耳光式
		左上右下塗黑	砍頭式攻擊，破壞力大
樹皮	繪樹皮，可能表示自我對環境的不協調感	樹皮是輸送養料的通道，也是樹幹的外衣。樹皮代表與外界或他人接觸的部分，過分詳細描	
		反覆描繪的樹皮	成長中曾遭遇艱辛，歷經磨難
		破爛的樹皮	情緒焦慮，強迫性傾向
		完全塗黑	與外界關係緊張、抑鬱、不安、退化傾向
		右側陰影	社交性好、適應性強、積極意欲
		左側陰影	內向、壓抑自我，很難表露自己
		詳細描繪	與環境不協調，強迫性控制自己對自我環境的關係深表關切，強迫性地控制自己
		斑狀、粗短不平的線條	粗獷、不滿、憤怒
		圓滑的曲線	適應性好

	樹葉	樹皮

項目	解釋
樹葉代表的是外觀、裝飾、活力等，茂密與否說明個體目前的狀況，事業、學業和身體各方面的情況	
每一片葉子都描畫出來	追求完美的傾向
枝繁葉茂的樹	代表環境適應良好
樹葉濃密	代表生命力旺盛、有活力、能量大
樹葉稀少	生命力不足、活力不夠、能量低
樹葉掉落	象徵著傾向於養育來源，如對父母、家庭等依戀
收集掉落的樹葉	想從父母或家庭中得到愛和溫暖
焚燒掉落的樹葉	愛的需求得不到滿足轉而變得憤怒
樹葉零落	由於外界壓力而失去自我控制、感受性強
沒有樹葉（枯樹）	生命力嚴重不足，沒有活力，有衰竭感，生命的失落感、空虛感
開花的樹	注重外在表現，表面榮耀，虛榮，洞察力弱
嫩葉	渴望或正在重新開始
新芽	雖然受到外傷，但無意識中決心再次努力、奮鬥，達到能力恢復
樹疤、洞穴	曾有心理創傷、不安、衝突
菱形尖頭向上	攻擊性強
尖頭向下	自我攻擊
半圓形對稱	表示幼稚園學習水準；小孩表示缺乏獨立性

表2　樹木特徵隱含的意義（續）

樹木特徵			含　義
樹葉	明顯大於樹枝的葉子		內在無力感，表面上顯得適應
	大葉型		有依賴感、不願意獨立、容易相處
	針葉型		個性尖銳或刻薄、不易相處
	手掌型		有同情心、願意與人接觸、對人熱情
果實	果實之樹		果實的多少、大小代表成就、報酬、欲望、希望、目標、恩典等。果實反映的是個人的內心體驗，有所成就還是別的怎樣，它可能代表個體的需求，也可能代表目標、成就感。在有些充滿生命力的樹上，它代表創造性的成長環境，在沒有生命力的樹上，它可能代表被人關愛、被人養育的願望
	掉落的果實		依賴欲強、持續性差 表示成長中遇到一些傷害事件，這些傷害事件可能是精神上的，也可能是生理上的。這些事件嚴重地影響了其成長、價值觀或信念；感到自己被拒絕，垂頭喪氣，絕望由於某種原因脫離了原先的環境，而這種體驗往往是非常不愉快的體驗。一些遭受過性侵害的女性，一些家庭離異的孩子，或遭受長時間、高強度的身心侵害的成人，常常會畫這類畫
	掉落原因	被風吹掉	是被自己無法控制的外界因素傷害
		被人摘掉	是被人為的因素傷害

果實	
腐爛程度 — 仍可以吃	受到的傷害是可以癒合的、或正在恢復
腐爛程度 — 已經腐爛	已經造成了深深的、永久的傷害，這種傷害繼續影響著成長，常會覺得自己無可救藥
果實的成熟度	代表人生發展的不同時期
正在開花	代表仍處在生命的耕耘期，需要付出很多努力
剛剛結果	代表處於有所作為的初期
青澀的果實	雖然有了一定的成績，但仍需要繼續努力，還不到享受和收穫的時間
成熟的果實	代表了豐收、享受的時刻
果實的數目	果實的數目與某些現象聯繫在一起，大的果實數目代表重大目標數目；掉落的果實數目可能和受到傷害的年齡相關
大而多的果實	有較多的欲望和目標，有信心實現自己的目標，往往因追求過多而無法很好地分配自己的時間和精力，還沒有確定什麼是自己真正的、最重要的需求
大而少的果實	有明確的目標，把自己的精力集中在有限的幾個目標上；知道什麼對自己最重要
小而多的果實	有較多的欲望和目標，沒有確定什麼是真正的最重要的需求，沒有足夠的信心實現自己的目標
小而少的果實	對自己的評價不高，不相信自己能夠取得大的成績

表2　樹木特徵隱含的意義（續）

樹木特徵		含　義
果實	果實太多	一種可能性是對能否收穫那麼多果實持懷疑態度，另一種可能是比較自信，這可以從畫的線條、果實大小等方面看出來
	果實特別多	渴望得到的東西特別多，但其實沒有足夠的能力、精力或時間來獲得。這個狀況一直持續下去會造成挫敗感，自我評估過低，自信心不足
	沒有果實	尚未設立可實現的目標，對自己的評價不高，對自己沒有什麼要求
	果實是麵包這類	樹上結的果實都是麵包這類吃的，而吃的東西在心理學上和情感有關
	可以吃的東西	擔心自己得不到希望的情感
根	注重非常實際的交往	表示基礎、個體與現實的關係，對自己支配現實的能力的認識
	樹根暴露	關注過去，心態不成熟，沒有足夠的自信心，內心中有很多糾葛，想要整理清楚、回顧過去的經驗以解決目前的問題
	枯死的樹根	對早期生命和成長階段的感受是沮喪的、感情上乾涸喪失活力，無衝動力，不能把握現實，孩童期可能有抑鬱經歷
	樹根向左面膨脹	代表某種情感壓抑，與母性的特殊聯繫
	樹根向右面膨脹	在人際關係中較難信任他人，與父性的特殊聯繫
	樹根左右膨脹	兒童：可能會在學習、理解力方面遇到困難　成人：可能會有智力遲鈍、禁止、壓抑自己

類別	項目	解釋
根	透明根莖	病的指標，缺乏觀察、理解力，思覺失調症，器質性疾病
根	陰影、盤根錯節，強調	對外界環境接觸過分慎重
根	畫草根	基礎較難，以前受過很多苦，對以往留戀，有低級惡習
根	畫成雞爪、鷹爪	攻擊性強，想掌握人或物
根	盤根錯節	家族關係複雜
根	畫在紙邊	沒安全感、需要穩定的生活環境
根	根周圍畫圓圈	自我關注、自戀、自我保護、安全感
樹上的動物	鳥	渴望自由
樹上的動物	鳥巢	依賴性、被養護
樹上的動物	樹洞中的動物	渴望自己有一個溫暖的環境，使自己得到很好的照顧，渴望得到關愛、依賴性；成人很少畫，如果成人的畫中出現可能為人格崩潰，失去自我控制力，內傾
樹上的動物	松鼠	感情或物質上曾遭受過剝奪，希望能為自己的將來囤積某些東西
地面線	與安全、現實相關的內容	
地面線	過度強調時	不安感強烈、依賴欲強
地面線	山丘形狀線	孤獨、追求保護
地面線	小丘大樹	支配他人、顯露自己的欲求

表**2** 樹木特徵隱含的意義（續）

樹木特徵			含　　義
		左側線	感到要為將來而努力
		右側線	感到將來是危險的存在
	地面線	線高於根基	被動性
		以底邊作為地面線	試圖消除不安定的心情，有抑鬱心情
		先畫地面線再畫樹	依賴性強，希望得到保證
		畫完樹後再畫地面線	行動時，開始穩重，然後突然會出現焦慮不安，尋求保證
		根線與地線相連接	不能客觀地把握事物，缺乏自我意識
其他附加物	鞦韆		一般鞦韆是吊在某一根樹枝上的，這表明把生命的全部或重要的方面寄託在某件事或某個方面
	樹上的房屋		人在樹上盪鞦韆，可能表示犧牲別人來面對生活某方面的壓力
	樹畫到房子後面或者房子周圍		表示想在險惡的環境中尋找一個安全的庇護所
	缺少安全感		

240

3.3 如何解讀房子

房子：指個體成長的場所，經常代表家庭、家族或者私人領域，也代表安全感。

房子表示的是個體出生、成長的家庭狀況、環境等，也指個體對一般家庭或者家族關係的想法、感情、態度。通過對屋頂、窗戶、門和地平線等構成部分的分析，可以瞭解到個體在家庭成員中的自我形象，以及空想與現實之間的關係，例如家庭親子關係、安全感、家庭與環境之間的關係等。我們用表格將畫中房子隱含的含義一一列出，供讀者對照解釋，但這部分解釋只有提示作用，如果有對照表中無法解答的內容，可以諮詢相關專業人員。

表3 房屋特徵隱含的意義

房屋特徵	含　　　義
現代化房子（高樓大廈）	多為中小學生所畫，如果為成人所畫則說明現實型，智商較高
傳統房子	多成人，自我意識強
亭台樓閣	與文化修養、追求、超我有關，表示追求高層次文化，修養，品味，開放
廟宇型	易走極端，天才或行為怪誕者
童話房子型	幻想型，童真、幼稚化
四合院型	平和、保守，略帶自閉

表3 房屋特徵隱含的意義（續）

房屋特徵		含義
古怪的房子（如塔、尖頂等）		反映本我
房子在樹上		自我保護；表示想在險惡的環境中尋找一個安全的庇護所
房子偏向紙的一邊		沒有安全感
屋頂	顯示一種幻想空間，與現實之間的距離	可能暗示強烈的是非道德心和跟隨著的罪惡感
	明顯地交錯	幻想力強，想像力豐富；好空想，逃避現實生活及人際關係
	大屋頂	表示缺乏安全感，擔心；畫得細緻具有裝飾性，表示追求完美，有強迫傾向
	瓦片	畫得一樣大具有強迫傾向；畫得像魚鱗，表示考慮問題很仔細，敏感，保護自己，防禦過度
	黑黑的屋頂	內心有沉重感、負重感
	密佈「十」字的屋頂	內心有激烈的矛盾和衝突
	網狀屋頂	內疚感、想要控制住自己的幻想
	閣樓或窗戶	有秘密或野心
	屋頂有天窗	學生：理想化，有抱負 成人：懷才不遇（正面畫）；家庭矛盾，出氣筒（側面畫） 特立獨行

分類	項目	解釋
牆壁	自我保護的象徵，表示一種自我的堅強性，抵抗和防禦外界攻擊的能力，保護自我的能力	
牆壁	（銅牆鐵壁）	
牆壁	堅固的牆壁	暗示著強健的自我
牆壁	一推即倒的牆壁	象徵著脆弱的自我
牆壁	即將崩裂的牆壁	象徵人格的分裂
牆壁	牆壁直立與垮掉	家庭中出現了問題或家庭在心中的概念不完整
牆壁	細筆劃的牆	虛弱的自我、易受傷害的自我
牆壁	有牆紙的牆壁	缺乏安全感
牆壁	牆壁透明	精神狀態有問題：不能充分理解現實，精神發育遲滯；自我與外界的界限不明確，有思覺失調症可能；盡可能詳盡描畫的是強迫傾向者；無心理疾病，但可能是粗心的人
牆壁	過度強調水平空間	暗示著需要穩定
牆壁	過度強調垂直空間	過度的幻想化生活
牆壁	岩石剝落的牆	暗示不完整的個體特性
牆壁	畫成磚或石塊	外強中乾，缺乏安全感，具有封閉性
牆壁	圍牆	與現實接觸過少，易自我崩潰
屋頂	屋頂線條加濃	強調家庭的結構及概念不清晰
屋頂	無屋頂線	對家庭天災人禍

表3 房屋特徵隱含的意義（續）

房屋特徵		含　義
牆壁	牆與牆不相接	腦器質性障礙，不能控制衝動，分離感
	單牆	性格內向，敏感多疑，反抗性，抑鬱
	畫有籬笆	內心缺乏安全感
	牆的線條加濃	在人際關係中過度防禦
	牆壁輪廓及線條清楚	家庭概念清晰
	用畫紙底邊線下端作基線	不安感強，依賴，缺乏自主性
	無基線	不能充分與現實接觸，飄浮感
	強調地面線條	自身缺乏安全感
門	門是房屋的出入口，它的大小、形狀象徵著個體對外界的開放度；顯示家庭與環境直接的積極的通道，反映出潛意識中的人際交往關係；是與外界關係的表現，現實家庭與環境的直接通道，反映潛意識中的人際關係	
	缺少門（不畫門）	對外界有較強的防禦心理；拒絕他人與自己接近；冷淡、退縮、有被隔離感；隱蔽性強，封閉，家庭內部有重大隱私；與家庭成員缺乏精神交流，情感淡薄
	很大的門	害羞、人際關係較差；表示拘謹、被動
	非常大的門	過度依賴別人、社交上需要他人留下深刻印象；積極與外界接觸，追求被人理解，開朗，依賴

門	
門頂天立地	愚蠢或者正常人形成的功能障礙
低矮的門	表面上似乎很開放，內心卻不希望別人進入
非常小的門（不能進入）	不歡迎他人走進自己的內心，沒有與他人溝通的強烈意願；害羞、不愛交際，避免社交，無力感
畫出旁門（側牆開門）	逃避心態，想要逃離家庭，走後門，缺乏安全感
懸空門	求別人主動，自我；超價觀念（over-vaule idea），自我誇大
開門	接受他人熱情的欲求，給人留下社交印象的欲求
門半開	往外開合理化攻擊；往裡開被動攻擊，經常留後手，是笑面虎
門被物擋住	逃避傾向，謹慎，表面上很被動
門窗畫格子或上鎖	警戒性，多疑，自我防衛
高門檻	以自己的方式與別人交往，令人難以接觸
雙扇門	渴望擁有伴侶；成雙成對
沒有門把手	不歡迎別人走進自己的內心；強調個人的隱私
有窺視孔的門	不輕易信任他人，謹慎小心，多疑
被很多「×」圍繞的門	「×」代表「否定」「拒絕」，這樣的門代表內心的衝突；不希望有人進入自己的內心或空間；對性問題矛盾而困惑
陰戶狀的門	對性別的認同，對性的嚮往，享樂主義

下面不沾地，門檻過高，表示自傲，家庭多高官，富裕，交往要

表3　房屋特徵隱含的意義（續）

房屋特徵		含　　義
窗	窗是房屋的另一個溝通途徑，同樣代表個體的開放性，另外也是展示美感和情趣的窗口，象徵人的眼睛，美還有與人被動接觸的方式，以及內在的防禦狀態	
	沒有窗戶	暗示退卻和有偏執傾向的可能；表示退縮，可能有被害妄想傾向
	很多窗戶	暗示開放與渴望和外面環境接觸，迫切希望與人交往，有交往能力
	狹窄的窗戶	羞怯，不容易讓別人走近自己
	非常小的窗子	心理上難於接近、害羞
	裝飾性窗戶	追求美，自戀，部分有視覺恐懼症，好幻想
	「十」字形的窗戶	這是最常見的一種畫法，沒有特殊含義
	大的單片玻璃方形窗	開放的心態，願意與別人溝通，願意讓別人瞭解自己
	染色玻璃窗戶	追求美感，覺得自己有瑕疵、罪惡感
	用雙線打格，加陰影以示玻璃的窗	對人際關係有適當的關心，與環境協調
	半圓或圓形的窗戶	女性化氣質、溫和
	窗形不一，有方有圓	現實生活與空想生活明顯不一
	百葉窗	一種保留的態度；關上的百葉窗表示退縮或情緒憂鬱

246

窗															
格子過多	二樓有窗，一樓無窗	一樓有窗，二樓無窗	下面窗簾	上面窗簾下面人	兩邊窗簾中間人	拉開窗簾的	拉上窗簾的	有窗簾的窗子	窗口無修飾	窗臺放花	窗戶高，窗臺高	窗上加鎖	窗戶鐵欄杆	像柵欄一樣的窗戶	星星形的窗戶
明顯強迫傾向，虐待狂傾向	具有敵意，內向	現實生活與空想明顯不同	有不安感，但能適當控制自己，應付自如	顯示欲；敏感多疑，內向，不安，過度自控	窺視欲或者被窺視欲	雖有不安感，但能適當控制自己，應付自如	敏感多疑，內向不安，過度自控。窗簾畫得越美的，防禦程度越高	注重家庭的美麗，有保留地讓人接近；心理防禦，自我保護性強，害怕別人窺視自己的內心狀態	實在、不客氣，在日常生活中容易表露自我情感	放一盆花暗示移情別戀	防禦性表達	對外界具有危險感，有敵意，好妄想	敏感多疑，缺乏安全感；鐵欄杆和門緊閉表示有被害妄想	缺乏安全感，對家庭的感受不良，像被禁閉一樣	女性化氣質

表3　房屋特徵隱含的意義（續）

煙囪	房屋特徵	含義
煙囪		代表「性」的適應問題，閹割焦慮，同一性。如果出現，可能暗示過分關心家裡給予心理上溫馨的需求、關心權力。如果省略，可能暗示被動、缺乏在家中心理上溫暖的需求（但因文化差異，有些建築無煙囪，是正常現象）；表示內心壓力，追求人際關係、家庭成員關係的溫暖性，冒濃煙代表家庭有衝突，內心緊張）；提示追求人際關係、家庭成員關係的溫暖性
	「十」字狀的煙囪	強調宗教方面的影響
	陰莖狀的煙囪	關心「性」方面的能力
	「×」形的煙囪	在關於身體方面的觀念上有衝突
	煙囪塗黑	表示攻擊，矛盾暴露
	煙囪畫出磚樣	表示性、生殖器、性追求，男女功能弱或者更年期
	強調煙囪	關注家庭溫暖感、性方面的能力、關注權力、激發創造力
	沒有煙囪	這是比較常見的情況，是正常的，但也可能處於消極狀態，缺乏心理上的溫暖感
	煙囪畫在左邊	冒煙動力強，支配性強，身體好，性功能強
	煙囪畫在中間	表示性，煙囪細高表示缺少父愛，行動力弱，孤獨
	煙囪畫在右邊	出氣筒，有矛盾。冒煙表示公開化，獨立性；女孩畫有男性傾向，煙冒越低壓抑越大

	走道 和 臺階									煙						
長的步道或階梯朝向房子	比例正確及容易畫的步道	踏板或朝向空白的牆壁	房子側面畫樓梯	門前畫臺階	恰當的走道	由走道無法走進屋門	屋門前畫長的走道或臺階	是願意與人交往的象徵，歡迎別人的到訪	冒煙的方向由右至左	冒煙的方向由左至右	煙分流	煙被風吹散	煙畫成圓圈	大量過多的煙（冒濃煙）	單一線條	
暗示防衛性的進入	熟練及操弄於社會性	暗示著進入的矛盾	迴避型，缺乏直接面對的勇氣	自我，自傲，高高在上，與別人保持距離	在人際關係中很得體和遊刃有餘	想要與人溝通但又擔心和猶豫	謹慎地讓人接近		較悲觀、消沉、有壓力；倒退，多性變態，同性戀	比較保守	對未來悲觀，現實判斷力差	感到環境的壓力	幼兒學習，成人幼稚；裝飾性	家庭衝突，內心很緊張焦慮	缺乏家庭溫馨的關懷	

表3　房屋特徵隱含的意義（續）

房屋特徵		含　義
房間	有選擇性地畫出某間房間，這些房間有特殊的含義	
	強調浴室	表示講究乾淨，甚至有潔癖；代表自我照顧，渴望安全的庇護所，尤其是有過家庭暴力經驗的人
	強調臥室	代表一個安全的庇護所，休息、私生活的場所
	強調餐廳或廚房	滿足口腹之欲的地方；強烈的愛的需求
	強調客廳	關注人際關係和自己的社交網路
	強調遊戲室	注重遊樂和休閒；強調工作室；注重工作

3·4 如何解讀附加物

表4　附加物隱含的含義

附加物		含　義
路、花木	路代表著對外界資訊的接受，對他人的歡迎。房屋的道路喻指交往的能力	
	曲折的路	警惕，缺乏社交性，避免社交
	離房子比較遠的路	表面上與人交往，實際內心十分想逃避

250

圍牆與水溝	山	路、花木													
	矮木和花	物等	小花草、庭園、池塘小動	樹木遮屋	與家庭無直接關係的花木	路畫在山上	路在屋後	路在窗下	圓圈路	路內側邊上有石子	路中有石子	路向右	路向左	路是彎曲的	兩條直線的路
自我防衛，不願受外來干擾，多疑，不適應	表示迫求保護，安全。圓形山峰，戀母情結；尖銳山峰，努力奮鬥和攻擊性	可能暗示著某些人	心理年齡偏低，童心未泯	強烈的依賴欲求，被雙親支配感、親子關係緊張	不安感，維持安全性，自戀	想走捷徑	多往外跑	有出走傾向，學生蹺課厭學；罪犯有逃跑傾向，多往家跑	退化，幼稚	邊有圓，像蛇，性，容易移情別戀，行為不檢點	裝飾性，內斂，圓滑	重視新朋友	重視老朋友	間接性交往，自我保護，人際交往圓滑	性格直接，直來直去

表4　附加物隱含的含義（續）

附加物		含　義
太陽	比較常見，尤其是在兒童畫中，在成人畫中表示需要溫暖，有時候也代表權威的關係，未成熟性	
	畫左邊	幼稚
	畫中間	力量強，自我
	畫右邊	女孩留戀父親，男孩排斥父親，追求獨立
	在太陽右月亮	多兒童，幻想
	暗淡的太陽	代表憂愁
	四分之一的太陽	能量弱，動力不足
	朝向太陽	需要溫暖、尋求溫暖
	遠離太陽	拒絕溫暖
	笑臉太陽	擬人畫法，幼稚園水準
	光線等長太陽	小學生水準
	光線不等長太陽	青少年水準
	日暈太陽	人格與眾不同，有隱藏的地方
	太陽被雲遮住了陽光	能量來回旋轉，象徵留戀曾經溫暖的日子
	遠景大太陽	被支配，從屬，恐懼
	陽光聚焦於樹上	被權威支配或希望被支配；情感欲求得不到滿足，追求權威
	落日	抑鬱

類別	項目	解釋
星月背景	渴求母愛，寂寞心情	
	月亮	代表憂鬱
	星星	象徵剝奪
雲		表示對生活的關心，也有表示焦慮，纏繞在頭腦中引起的焦慮事件，代表憂鬱
	烏雲	災害，創傷，多愁善感，攻擊性；易與權威人士抗衡，不滿
	烏雲左太陽右	將面臨創傷或者災害
	烏雲右太陽左	雨過天晴，災害考驗消失
	烏雲畫成如意	藝術化，與眾不同，追求美
一個圈圈（柵欄、護欄、圍牆、邊界、界限等）		比較典型的防禦心理，缺乏安全感。在生活、工作中很少有安全、安心的感覺。內心深處最基本的需求就是安全感。渴望建立信任關係，希望周圍的朋友忠誠於自己，但又把世界區分成不同的部分或內外的圈層。大多數生活在最核心的圈層裡，對外人走進屬於自己的圈層，他們的感受是受到侵犯，大多會逃避或關門
動物	一排大雁	目標遠，前途好
	鷹	個人奮鬥
	麻雀	閹割焦慮，無能
	喜鵲	喜事
	啄木鳥	自我療傷
	蝴蝶	代表難以捉摸的愛
	章魚或水母	退化，原始行為，懶散
	魚	自由
	毛毛蟲	成人代表退步行為，辦事情慢，懶散；兒童多有寄生蟲

表4　附加物隱含的含義（續）

附加物	含　　義
花朵	代表美麗的愛，渴望愛和美
雪	內心的冰冷感，憂鬱或自殺傾向
雨	情緒低落

3·5　如何分析房樹人的整體格局

表5　整體格局隱含的含義

整體格局		含　　義
遠近感	畫面遠近適當地存在	具有適當的調動感、現實感、冷靜性、計劃性
	畫面過分遠離	迴避現實或過度批判的，焦慮不安，自卑感
	畫面無遠近感	缺乏調整力，只看到問題表面，心理水準未成熟
使用畫面之大小	過大：畫面大於三分之二紙	表示強調自我存在、活動過度、對環境感知無壓力，但內心充滿緊張、躁狂、妄想、攻擊、好幻想、敵意；可能蘊含著幼稚、誇張及補償性防禦和一種覺得無力和無效的情感偽裝，具有這些行為的人，可能較具侵略性和恐嚇性、攻擊性、好動、情緒化、率直

分類	項目	含義
使用畫面之大小	過小：畫面小於九分之一紙	不適應環境、自我抑制、內向、自尊心弱、自我無力感、自我評價低、自卑、焦慮不安、拘謹、膽怯、害羞、活動少、情緒低落、精神動力不足。作畫者可能有強烈的不適當、自尊、沒有自我感和安全感、退縮的傾向、退縮依賴、自我概念較弱、退化，一旦他們的自我意識被打破、進入時，就會顯得焦慮和沮喪
	最先畫的部位或事物	表示最關注的方面
作畫過程	有很多塗擦的痕跡	猶豫不決、優柔寡斷、追求完美的個性、對自己不滿、情緒焦慮、隱藏真實自我
	花了很長時間去畫一幅簡單的畫	不願意表現真實的自我、思慮過多
	對自己畫得不滿意	把不滿意的畫撕掉有追求完美的傾向
		在畫得不滿意的畫稿上繼續作畫是為達到目的，不在意挫折
	畫到中間時要求換紙	被畫出來的內容嚇了一跳，重新畫其實是進行整理的過程
位置失去比例，失去比重時的含義（空白部分大於三分之二）	中心畫	這是最普遍的情況，代表了安全感；自我意識較強，以自我為中心。成人提示內在的不安感，努力維持內心的平衡，控制自我；兒童具有自我中心，可塑性差，不能客觀地認識環境
	左側畫	代表感情世界，過去的生活，內在生活，自我意識，女性化。可能暗示著衝動的個性，自我迷戀、思考專注於過去；懷舊，留戀過去

表5 整體格局隱含的含義（續）

整體格局		含義
位置失去比例，失去比重時的含義（空白部分大於三分之二）	右側畫	代表理智世界，將來的生活，外在生活，客觀意識，男性化。暗示著理性，自我控制，更專注于未來、憧憬未來而非現在
	上部	表示高層次的抱負、目標遠大，努力追求，在空想中尋求滿足，自我存在的不確定感，自我與他人保持距離，難以接近，樂觀、一種不合理的樂觀。喜歡幻想，缺乏洞察力、自我期許較高、有較高的欲望
	下部	代表匱乏感、失敗感、不安感、非協調感、抑鬱，具體的事物存在于身邊才能安定的想法；注重現實，戀母，不自信，對安全較為關注；悲觀主義傾向
	畫在角落	沒安全感、不能適應、抑鬱沮喪；情緒低落傾向；不夠安全和自信、依賴性、害怕獨立，逃避嘗試新的東西；沉迷在幻想中
切斷	充滿畫面	基本上都是外向的，活動能力比較強
	轉換畫紙的方向	對外界的反抗態度，攻擊的傾向
	下切	內心有強烈的衝動性，壓抑衝動，努力維持價值的統一，表現在人際關係上，對自己的衝動、敵意加以壓抑時的表達，或獨立自主行動時，感到受外來壓力的阻礙
	上切	多見於樹，追求現實中不能實現的滿足，從而沉迷於空想；思考強過行動，求知欲強
	左切	對未來恐懼，或固著於過去，既想直率地、自由地表達自己的情感，又要依賴別人，反覆猶豫不決，具有強迫傾向

類別	項目	解釋
切斷	右切	顯示逃避過去、進入未來的欲求，能直率地表達自我情感，對過去某些經歷的事感到恐怖，從而對自己的行為加以理智的控制。除樹木外，切斷的畫指逃脫生活空間，不能良好適應社會
筆畫壓力 與 線的濃淡	固定、果決的方向、特性	暗示著安全、堅定、野心的個體
	猶疑不決的方向、模糊線條、中斷的線條	暗示著不安全、猶疑不決的傾向
	連續的直線線條	果決肯定的人
	連續的曲線線條	遲鈍、猶疑不決的人；依賴性、情緒性傾向；女性和順從
	斷續、彎曲線	猶豫不決、慢吞吞、依賴性重、情緒化傾向、柔弱和順從
	鋸齒狀線條	暴戾、情緒化、適應困擾
	筆畫壓力重	精神動力高，自我主張、過於自信、對行動積極、思維敏捷、自信、果斷
	過重筆跡	自信、有能量、神經緊繃、攻擊性、脾氣暴躁、心理緊張，病態人格，急性精神障礙、器質性病變（腦炎、癲癇）
	輪廓線條特別濃，而內部線淺淡	提示明哲保身，努力統合自我人格，體驗到自我內心的緊張。人物正面表示自我意識強，歇斯底里，參加社交欲求；側面表示內向，自戀
	筆畫壓力輕	猶豫不決、畏縮、害怕、沒有安全感、不能適應環境、精神動力低，自卑、無助感，無自信，焦慮不安，抑鬱，恐怖，心理缺陷、低能量

表5　整體格局隱含的含義（續）

整體格局		含義
線條	水平移動	無力、害怕、暗示著虛弱、恐懼、自我保護或女性化特徵
	垂直移動	暗示著男性的自信、果斷、決心和過動的可能
	曲線	暗示著健康的個性，可能暗示著對傳統的厭惡
	僵硬直線	暗示著僵硬、固執或攻擊的傾向
	長線條	自我控制性強，對行動控制得體，表示著控制的行為，有時是壓抑的現象
	短線條（短、不連續的筆觸）	暗示著易衝動、興奮
	非常短的曲線、速寫筆觸	暗示著焦慮、不確定、壓抑和膽小
	直線條	自我主張，攻擊性，待人處事可塑性差
	不連貫線	敵意感
	圓滑線	女性化，依賴性，不受束縛，健康，適應性比較好
	變向線（不斷的改變線條方向）	暗示著無自我見解、焦慮不安、缺乏安全感、壓抑和膽小
	定向線	按既定目標奮鬥，安定，有忍耐性
	不連接線	自我崩潰，不安定，無忍耐性，失去與現實的接觸，焦慮不安，無自信心
陰影與影子	影子	象徵著意識水準中的不安，內在衝突
	陰影	人際交往中過敏傾向，不安，強迫，抑鬱，退化感情，追求空想，對外界敵意與不安

類別	項目	說明
擦掉	反覆擦掉	缺乏決斷力，自信不足，不安，要求過高，追求完美
	部分反覆擦掉	對這部分強烈衝突、潛意識中很不安
	越畫越差	心理病態
對稱性	不對稱	人格統合障礙，失去平衡，衝動，過分活動
	過分對稱	強迫性，情感冷淡，與人保持距離，壓抑，衝動，理智
透明性		情緒障礙，腦器質性損害，不能正確認識自我與外界關係，心理混亂
立體性	自上往下觀（鳥瞰圖）	積極參加的態度，優越感，無束縛，不適應
	自下往上觀（仰視圖）	與環境難接近，被家庭排斥，自卑，內向，不好交際
	房子、樹、人全正面	顯示人格生硬，不妥協
方向	側面人	逃避傾向，內傾，隱蔽性地與外界接觸，自我防衛，過度警惕
	背面人	對人與事的拒絕和否定，某些人表現為特殊的關心
	正身側面	不能良好地與社會接觸，不正直，暴露狂
	全側面的人	單手單足，內向，少交際，自我隱蔽，只按自我方式與外界接觸
詳細性	描繪詳細	具有實際的、具體的意識，關心自我的處理能力
	過分詳細	重點關注，對環境過度關心，強迫傾向，情緒紊亂，臆想症，精神官能症，病態人格
	不詳細	精神動力低下，內向，抑鬱，智慧缺陷，不適應

表5 整體格局隱含的含義（續）

整體格局		含　義
地面線	過濃	對安全感的關注，焦慮不安
	下垂	自我孤獨，對母親的依賴，露出傾向
	右下	對未來不確定感，危險感
	左下右上	對未來的努力的意識
提醒		只照抄文章中的隻言片語去分析別人是危險的。圖畫分析是一個動態的過程，一定要從整體上進行的個性化分析，分析畫應該是專業的、慎重的

3·6

如何分析色彩

表6 色彩台階

色彩		含　義
過度使用顏色	紅色	憤怒
	暗色系	憂鬱
	鮮豔顏色	急躁焦慮傾向
	很淡、幾乎看不清的顏色	隱藏自己
使用顏色的多少	單色或兩種顏色	淡漠
	三至五色	正常，大多數人的選擇
	超過五色	急躁症傾向

兒童房樹人的區別

孩子的畫告訴我們什麼

1 兒童繪畫的發展——塗鴉理論

當我們看到一張所謂的兒童繪畫作品的時候，沒有一點理論基礎的人確實會非常頭疼，因為第一這些作品毫不美觀，第二也很難明白它們到底有什麼含義。而當你想按圖索驥去翻翻書來對應的時候，那些長長的外國學者的名字、書裡枯燥的理論或沉悶的專業名詞無一不讓你昏昏欲睡。但是你可以不去看嗎？如果沒有自己的小寶貝，或者自己本身從事的工作和兒童毫無關係，那麼恭喜你，如此枯燥的一課你完全可以不用上，但只要二者裡有一個是你之後可能會面對的，那麼就請耐心看下去吧，弄清楚搞明白這到底是怎麼回事還是非常必要的。

如果要分析兒童的房樹人作品，就不得不瞭解兒童繪畫的特點，因為隨著年齡、相對應的發展程度以及心理成熟程度的不同，兒童畫出的作品也有其相應的不同性，如果把一個四歲孩子的作品錯看成了十歲孩子的，那麼往往會得出這個孩子退化嚴重、智力發育遲緩等方面的錯誤評價。所以在看任何一幅兒童畫之前，都要先瞭解清楚每個年齡層次不同的兒童之

間的發展規律究竟是什麼。

從寶貝誕生的那一刻開始，和寶貝相處的那些大人就好像進入了一個完全未知的世界，在這個世界中，寶貝有自己的一套規則，但是與周圍的大人除了偶爾的眼神交流之外，讓人完全無法理解他到底在想什麼。不論是喃喃自語說著外星球似的話語，還是突然情緒暴躁，哭起來怎麼都停不下來。大人與寶貝找不到一個可以溝通的途徑。我想這個階段的寶貝，即使被認爲是 ET 也毫不過分。

而再大一些的孩子，同樣具有神秘性，語言還沒有發展到可以清晰表達自己意圖的地步，圖畫是兒童和外界溝通的一個很好的方法。在過去的幾十年間，兒童繪畫的研究領域已經形成了兩個主導方向，來領導我們前去解讀兒童繪畫世界。第一個方向是以兒童繪畫的認知缺陷觀爲代表的，這種觀點把兒童繪畫看成是兒童不成熟的世界觀的展現，認爲兒童畫是一種圖形表達；而另一個方向則強調了兒童繪畫的投射意義，認爲兒童畫是兒童情緒焦慮的鏡子。這樣說太專業，可能很多人會問，什麼是兒童情緒焦慮，是不是一種病。其實寬泛的說法就是兒童繪畫反映了兒童的情感。除了這兩大指導方向外，像尚・皮亞傑（Jean Piaget）、凱倫・麥基諾（Karen Machover）等心理學研究者都在這一領域有獨到的見解，我就不在這裡一一敘述。爲了大家閱讀和理解的方便，我就用最簡單的語言，解釋一下目前的兒童繪畫心理學。

正如大家已經知道的那樣，在瞭解那些神秘的兒童畫之前，我們先了解一下兒童繪畫發展的規律：簡單地說，兒童繪畫之前必須經歷塗鴉的過程。兒童塗鴉和繪畫是有本質區別的。下面三張圖代表了塗鴉的三個階段：第一階段是混亂塗鴉，第二階段是控制塗鴉，第三階段是命名塗鴉。

看到這些圖畫是不是讓你非常困惑，完全摸不著頭腦，那我們就要去翻閱一下早前的文獻中大多數兒童繪畫的研究者都是怎麼解釋的。他們認為學步兒的塗鴉並沒有意義，他們的塗鴉行為

是一種動作活動，在很大程度上缺乏視覺指引，僅僅引發了兒童對自己動作所產生的作品的短暫興趣。

從以上觀點來看，兒童塗鴉圖畫表現出兩大特徵，就是無意圖和無預期的視覺性動作記錄，其在很大程度上是由胳膊、手腕和手的機械結構所決定的。兒童拿著鉛筆或蠟筆的手不跟隨眼睛的注視而運動，手勢所產生的意外痕跡是不承載圖畫意義的。也就是說，大人以為孩子已經學會了畫畫兒，拿著筆到處亂畫，但其實那不是畫畫兒，科學地說那叫塗鴉，只是一種動作的記錄。因此我們也無須對這些早期塗鴉是否有意義過分糾結，我們只須記住一點，雖然這些早期塗鴉不具有圖畫的意義，而且不論這些塗鴉畫的出現是有意或是無意，一旦出現了，孩子就會因此而感到無比驕傲。所以為了你的孩子的驕傲感，讓他們盡情地塗鴉吧。說到塗鴉不得不說兩個人，這兩個人的名字之後會不斷提起，一個叫約翰·馬修斯（John Matthews），一個叫凱洛格（R. Kellogg）。可以說看明白了他們兩個人的理論，也就基本能看懂孩子的這些塗鴉了。

馬修斯的理論是基於他對自己的三個孩子的縱向觀察和詳細記錄而形成的，他認為嬰兒和學步兒在發現紙和筆之前就可以用他們的手勢來留下痕跡。所謂的留下痕跡被他稱為「做出標記」。舉個簡單點的例子，在嬰兒面前有一杯牛奶被打翻了，那麼嬰兒會立刻爬過去，然後嬰兒會先將手伸向牛奶，這個時候，有三種可能性會發生：第一種可能是嬰兒會用手或

266

者胳膊垂直於地面做一個向下戳的動作；或者直接掃過；第二種可能是嬰兒有可能會猛烈地拍打這攤牛奶，或者直接掃過；第三種可能也是與之後的塗鴉最為接近的就是產生了類似於「推——拉」的動作。這三種可能性的發生都只有一個結果，就是改變了那攤牛奶本來的樣子，也就是留下了嬰兒的運動痕跡。馬修斯把這稱為「做出標記」，即這是混亂塗鴉的階段。

而當嬰兒長到約兩歲半的時候，便開始探索新的動作組合，並且以新的方式成功地控制了動作，這就加速了原先連續動作的分解，產生了我們所熟悉的連續轉動和廣為人知的塗鴉旋轉線條。同時另一個特徵就是，在兩歲半到三歲的時候，幼兒的繪畫會特別注意畫出的線條，他們會小心地將線條畫在紙張的邊界之內，表現出對線條以及線條周圍空間的早期視覺——空間定向。所以這個階段的塗鴉，我們會稱為控制塗鴉。

從單純憑藉手臂動作在畫紙上留下痕跡開始，發展到創造出線條和圖形，再發展到對圖畫空間的理解，這就是孩童圖畫發展的一個高度有序的過程。

這到底是什麼意思呢？比如，在最早期的塗鴉中，幼兒可能會指著他看到的一圈圈的線條告訴你這是飛機，這是為什麼呢？一開始我也百思不得其解，後來我終於弄明白了，因為飛機是通過連續的圓形道路、控制引擎聲音的手勢表現出來的，這一圈圈的圓圈就好像飛機正在飛行一樣。這樣講，你是不是就更容易理解這些塗鴉了呢？

我們必須關注，在圖畫發展的早期和原始階段，空間、物體、飛行軌跡、聲音及作為主

角的兒童本人都還沒有分化，所以這種混合的並不是真正的象徵動作，而且更重要的是，在繪畫動作停止之後，一種圖形符號必須保持有意義，這樣兒童在審視已完成的作品時才能夠明白圖形的意圖以及與它相關的意義。

而在兒童的三歲時期，除了能畫圓形的旋轉線條外，也可以在其他的圖形中畫出直角的樣子。兒童開始能用線條描畫故事中的形象了，這反過來也會促進他們畫出更多的線條。此時，繪畫成為了表達幻想的一種途徑，也成了象徵性遊戲動作的一種替代。此後，他們的圖畫中很快就出現了有目的地描畫的封閉圖形，有了這些封閉圖形，兒童就準備好建構圖畫空間了。此時，線條運動擺脫了動作上的強迫性衝動，他們可以更好地控制線條。當新的圖形開始出現的時候，圖形也就獲得了新的意義。兒童開始用線條表示物體的邊緣，強化了他們對圖形所代表的意義的解讀。

與馬修斯稍有不同，凱洛格整理了近二十個塗鴉單位，他發現塗鴉線條在紙上分佈會顯出圓形、三角形、長方形等，他認為兒童掌握了輪廓圖形和交叉線條的模式，凱洛格把這些模式定義為圖樣。在凱洛格的理論中，圖畫就好像積木一樣，是可以拼接而成的。當一個圖形中包含了兩個圖樣，這個圖形就可以被稱為「組合」，當一個圖形中包含了三個或更多的圖樣，這個圖形就被稱為「集合」。在集合的形式之後，會出現的是「圖案」階段。要注意的是，即使在圖案階段，兒童使用這些方式創造出的形象仍然缺乏繪畫意圖。

268

總之，馬修斯和凱洛格一樣認爲兒童最初期的塗鴉模式是後期繪畫活動所必需的基礎。

馬修斯的縱向研究描述了動作模式是如何發展成爲美術創造活動的，這個過程就是從產生旋轉的螺旋線發展到畫出封閉圖形的過程。而凱洛格所設計的橫斷研究是爲了將組成圖形的基本元素、構成形狀所通用的「積木」分離開來。

2 兒童繪畫的發展——發現形狀

在兒童二～三歲這段時期，大多數的兒童都發現了封閉的形狀，並且能畫出圓形。

畫出一條包含一定區域又返回到其起點的線條，說明兒童具有了非常好的視覺——運動控制能力。這是他們「征服」連續畫旋轉線條衝動的一種努力。成功地畫出輪廓，說明兒童控制線條的能力提高了，他們能夠有準備地使用線條畫出穩定而有意義的形狀。

只有當兒童認識到畫出的線條和形狀所承載的意義與畫出形狀的動作是相獨立的時候，我們才能夠將繪畫作為一種表徵性的表達來看待。在幼童的自發繪畫活動中，人是兒童有意識畫出的最早圖形之一。在兒童審視圖形之後，通過回憶而被最先命名的圖形是圓形。

從在紙張上留下痕跡，到出現塗鴉模式，再到封閉圖形的出現，這個有序的發展進程為我們提供了一個從簡單技能向複雜技能發展的富有吸引力的解釋。

有一種新的說法是，塗鴉的過程對於繪畫的發展並不是必需的，但是塗鴉對於兒童熟悉使用紙和筆，以及如何控制好這些工具是非常必要的。這個階段的兒童小心地控制著手部的

運動，控制住那些不受約束的旋轉線，畫面上出現了清晰的輪廓結構，每個輪廓代表了一個物體。

當兒童發展出超越塗鴉模式的基本形狀，控制了塗鴉動作的衝動，圖形立即就可以用來表徵物體了。封閉的輪廓可以代表形象的意義，這些形狀反過來又被它們啓動的意義改變。

從塗鴉模式向表徵性圖畫的過渡，是一個從僅代表自身的動作行為向能夠成為另一個實體的符號圖形轉換的過程。我們已經檢驗了這個轉換過程的一些先決條件，同時也看到當相對清晰的圖形出現時，兒童會有意地使用它，因此他們也就進入了表徵階段。

塗鴉區域的定位和特徵的正確數量本身不能維持兒童的表徵意圖。圖畫表徵需要使用形狀，正是形狀構成了描畫物體的基本單元。同時，兒童對形象的記憶以及對一幅塗鴉作品的聯想都是稍縱即逝的，由數量正確和定位恰當的零件構成的塗鴉模式是不能維持一個有意義的解釋的。這種塗鴉模式需要有短暫記憶的視覺來支援，而達到這種模式的兒童最初畫出的真正表徵性的形狀就是圓形和橢圓形。

3 各年齡段繪畫的特徵

3.1 第一階段：塗鴉期（二～四歲）

在這個階段中，兒童開始通過圖畫進行自我表達。在這個階段需要重點感受兒童在運動控制中獲得的快感。

對於他們來說，拿著筆能夠畫出圖畫是件很有趣的事情，外部世界還沒有在他們的世界裡形成內在的意向構建的能力，繪畫對他們來說更多的是感覺和運動。他們的畫基本沒有特殊的含義。

這個階段又分為三個階段，分別是：混亂塗鴉階段、控制塗鴉階段和命名塗鴉階段。

混亂塗鴉階段：全紙利用，畫出的圖畫超出邊界，沒辦法很好地控制畫筆，沒有畫人的意圖。

控制塗鴉階段，筆跡控制階段，圖畫會注意到是在紙的邊界內，線條是深淺一致的。

命名塗鴉階段：雖然無法感知客體與主體的概念，但在二到三歲半時，有了「我」的概念，意向初步形成，繪畫中呈現可以命名的特定的形象。

同時，在該時期可以有意識地佈局。

我們來看一個三歲半孩子的畫（如圖），他已經可以做到命名塗鴉。這個年齡段的孩子已經可以畫出橢圓形的形狀，而且嘗試著把所畫的畫與物體聯繫起來，在圖畫中顯示出有意識的佈局，也會在圖畫裡出現更多的線、圈、形狀等，在圖畫中出現頭和四肢，但是缺乏軀幹。

3.2 第二階段：前圖式階段（四～七歲）

這個階段孩子的畫已經有了一定的意義，而不再是簡單的動作練習留下的痕跡了。

在第一階段，兒童的畫是基本沒有意義的，只是簡單的因為手部的運動而在紙上留下的痕跡，當然他們不斷地練習塗鴉技巧也為進入前圖式階段做了準備。

前圖式階段在時間點上與皮亞傑提出的前運算階段是相對應的。這個階段孩子的畫強調的是對世界以及空間的理解，而語言表達在圖像溝通的後期才能使用，因此繪畫成了進入兒童心理的唯一途徑。

在四到七歲孩子的畫中已經有了一些具象的嘗試，他們開始繪畫蝌蚪形的人物，但是他們的空間感還沒有形成，所以我們經常看到平面的胳膊和腿從圓圈的腦袋中伸出來，這就是最著名的蝌蚪人，也是這一階段非常重要的一個標誌。

四歲兒童的畫

從四歲孩子的畫中可以很明顯地看出，他們已經有能力畫出方形了，但是還沒有三度空間的概念，他們的畫中缺乏地平線，畫都是飄在紙張上的。看到這樣奇怪的畫時，大人完全不用緊張和擔心，因為四歲的孩子缺乏三度空間的概念是與他們對空間的理解不足有關係的，這是這個階段智慧發展的特點，在他們的畫中都是一度空間的人，他們用線來代表腿和胳膊。而在顏色方面更是個性化的，非寫實主義的。兒童的天性在色彩方面完全顯現了出來，他們想怎麼畫就怎麼畫，不需要和現實有關，即使將西瓜瓤畫成黑色，或者把人畫成紅

色都是隨機的選擇，不必覺得意外。

但到了四歲，兒童的另一個重要的特徵就是逐漸開始意識到男女的性別差異，他們在圖畫中逐漸可以畫出類似於爸爸媽媽這樣的人物。

五歲兒童的畫

在五歲孩子的畫中，我們可以看到他們已經學會了畫三角形。

在五歲孩子的畫中，基本已經能夠識別所畫的人物了，不會再像之前的畫那樣讓人摸不著頭腦。這個時候孩子控制筆的能力已經達到了非常完美的程度，構圖也開始講究比例尺寸了，畫的人也已經有了軀幹，有了一維的胳膊和腿，並且胳膊和頭部相連，同時還用單線或者圓圈畫出了有手指的手。

五歲孩子的畫中雖然表現出越來越多的細節，也越來越寫實，但是依舊是沒有空間感的，顏色的使用也依舊隨心所欲，他們可以讓畫

中人是藍皮膚、紅頭髮，或者是綠鼻子和黃眼睛，等等。

六歲兒童的畫

六歲孩子的畫相較於五歲孩子的畫有了一些更明顯的特徵，例如有了空間感和寫實感。

同時開始用幾何圖形表示身體的部位，軀幹已經出現。如果六歲孩子的畫中還沒有出現軀幹的話，則很有可能是退化的行為，需要引起家長的重視。

在六歲孩子的畫中，二度空間的手臂已經連著軀幹了，而非連著頭。這時候再回頭看三歲孩子畫的畫，手臂是從腦袋中伸出來的蝌蚪人，由此可以看到明顯的進步。

這個時期孩子開始嘗試畫菱形，在畫中會看到單線手指也會偶見閉合曲線的手指，但是他們的色彩感依舊是非現實主義的，他們對空間、位置和比例等關係依舊還不理解。

3·3 第三階段：圖式階段（七至八歲）

這個階段的兒童在心理層面進入相應的潛伏期，是一個相當平靜的時期。圖式階段的孩子畫的往往並不是所見到的事物，而是他所理解的事物，常常會採用重複的同一模式來表示環境中的關係，也只有顏色和大小上的差別。在該階段的孩子的畫中，事物的大小、比例等，往往取決於他們對該事物的情感因素。

關於這個階段我們在兒童繪畫心理中有一個專業的名詞叫作圖式階段，意思是說這個階段的畫已經有了具體形式的概念。我們在畫中經常可以看到兒童對生活環境的探索，因為他們的畫常常表現出學校、家庭等主題。

在這個時期，當他們想要表達某種群體關係時，更多地會採用某一種不斷重複的模式，但是細節部分的人物大小則往往與兒童的情感有關聯。這個階段的兒童繪畫在色彩上依舊非常大膽，但是略微具有了一些寫實性。

七歲兒童的畫

七歲兒童的畫中最明顯的一個特徵是其重複同一模式，而且色彩開始具有寫實性的特徵。這個階段的兒童開始嘗試畫出空間感覺，在畫面中出現了基線的概念，但是其空間表現

依舊比較混亂，對畫中事物的大小和比例的把握程度，完全取決於兒童的情感體驗。

這個階段的兒童已經能夠畫出畫裡人物所穿的衣服，而非簡單的身軀了，而且他們也已經注意到物體和顏色的關係，在顏色的應用上有了一定的寫實性。但是該階段的畫中人物與觀眾是沒有交流的，他們都看向一邊。

八歲兒童的畫

八歲的兒童已經有能力畫出完整的身體，而不僅僅能畫出身體的某些局部，而且八歲兒童的畫中已經出現了肩膀和二度空間的胳膊和腿。在這個時期，兒童常用重疊的圖畫、平鋪的圖

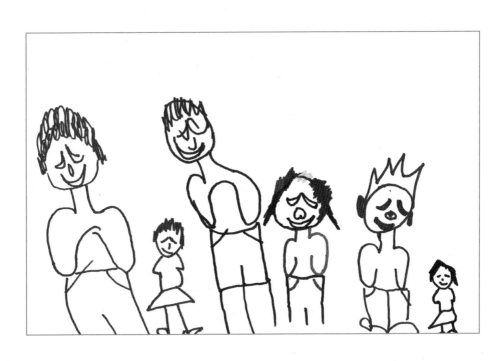

畫、倒立的圖畫等形式來表現空間關係，所以八歲兒童的畫中常出現各種透視圖，形式也是千奇百怪。這主要是因為這個階段的兒童對空間有了一定的理解和概念，但是又不會用三度空間的形式表達。

如果成人也在繼續畫透視圖又沒有一個明確的解釋的話，我們就要多加關注，觀察這是不是精神分裂症的發病前兆。

3·4 第四階段：九歲以後

九歲以後的兒童有了結伴的概念，而九歲以後的兒童畫也具有了現實主義，兒童的抽象概念開始發達，對更多的細節都能夠把握，對環境也更有感覺、感知的能力，對情感的表達也更流暢。九歲之後兒童的畫，很容易讀懂。

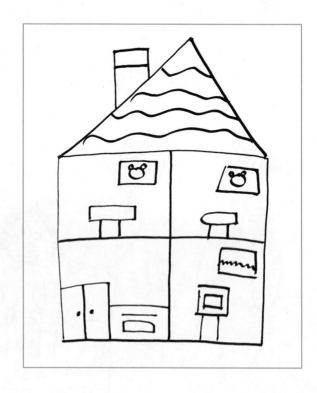

4 房樹人兒童繪畫案例── 他們的世界你進不去

小傑是一個非常漂亮的孩子，現在十歲，原本應該讀小學三四年級了。我之所以用「原本」這個詞，是因為我見到小傑的時候，他並沒有上學，而是由媽媽在家照顧他。小傑是我所有來訪者中年齡最小的，也是我做諮詢時間最短的。我之所以對他的印象尤為深刻，不只是因為他的父母都是名人，也是因為這個孩子的家庭教育給了我一個警示：究竟什麼才是對孩子最好的？

當小傑坐在我的對面的時候，我只覺得他是一個安靜的男孩，不說話也不鬧，甚至有些過分安靜了。於是我試著和小傑溝通，照理說，一個十歲的孩子應該已經具備了一些基本的表達能力，可惜這次我失敗了。他始終都沒開口。

小傑的媽媽告訴我，他已經有很長一段時間沒有開口說話了，即使開口也只是大聲吼叫或者尖叫。小傑的心情比較好，所以才會安靜地坐著，如果他心情不好，就會大聲尖叫，還到處亂扔東西。

「其實只要他不鬧，真的是一個安靜的好孩子。」小傑媽媽說道，「只是他不願意開口，我和他爸爸用盡了各種方法都沒用。」

「但是他能夠聽明白我們在說什麼，對嗎？」我問道。

「是的，但是他就是不給我們回應。」小傑的媽媽焦急地說道，「不論你和他說什麼，他就是不開口。」

「這究竟是怎麼回事呢？」我問小傑的媽媽，「從什麼時候開始這樣的？」

「具體從什麼時候開始我也不清楚了。」小傑的媽媽愧疚地看了小傑一眼，「你知道的，我和他爸爸都是名人，我們工作非常忙，之前根本沒有時間照顧他。在香港的時候是我照顧他，到了這裡我就讓他住校了。直到老師讓我們把他領回來，叫他退學，我們才意識到問題的嚴重性。這大半年，我們也找了不少心理醫生，卻沒有什麼效果。」說著說著，小傑的媽媽開始掉眼淚，但是小傑卻好像什麼都不知道一樣，依舊安靜地坐著。我也很想知道，這個漂亮的男孩子，到底在想些什麼。

搭上第一波留學潮

第一次見面，我們並沒有聊太多，小傑的媽媽向我介紹了他們的家庭背景。小傑的爸爸媽媽大學畢業的時候正好趕上我們國家改革開放的風潮，他們一畢業就出國去了加拿大，後

來就一直都在那裡生活和工作。

他們去加拿大的時候就下定決心，絕對不再說中文，因為他們要給自己營造一個良好的語言學習環境，逼迫自己練就一口沒有口音的法語。小傑出生以後，他們也依舊保持著在家裡講法語的習慣。

這次會面結束的時候，我反覆要求小傑回家以後畫一張關於房子、樹和人的畫讓我看看。一周以後的第二次見面，小傑如約帶來了他的畫，這也讓我有點意外。

因為小傑仍然不願意和任何人交流，我只能詢問他的媽媽，

過去的這周他的情況如何。

「非常糟糕！」小傑的媽媽舉起小傑纏著紗布的手，「他把家裡浴室的門給砸了。」

「這是怎麼回事？」我問道。

「他在家裡一直玩電腦，你也知道，一直對著電腦玩遊戲對眼睛不好，我就讓他先去洗澡，不要玩了，結果我給他放好了洗澡水，他就把浴室的玻璃門給砸了。」

「上次也聽你說過，小傑洗澡的時候會把水弄得整個浴室都是？」

「是的，每次洗澡都這樣。」小傑的媽媽無奈地說，「我覺得他是故意的。」

「你能回想一下，在小傑突然不說話之前，發生過什麼特殊的事情嗎？」我上次已經問過這個問題了，小傑的媽媽堅持說沒有發生過什麼，所以我只好再問一次。

「確實沒有什麼特殊的事情，如果硬要說有什麼事的話，就是有一次小傑的爸爸回家吃飯，而小傑一直在玩電腦，我們叫他先吃飯，他好像說等他把手上的什麼事情做完了以後就來，可他爸爸突然非常生氣，就把小傑的電腦給砸了。」小傑的媽媽想了想說，「但是後來我們又買了一台電腦給小傑作為補償了。」

「這也就是為什麼這次你不讓小傑玩電腦，小傑會發怒的原因吧。」我提醒道，「對於

控制不了的情緒大爆發

284

小傑來說這是一種不舒服的體驗，每次有所觸及，可能就控制不了自己的情緒。」

「那我們應該怎麼辦呢？」小傑的媽媽問我。

「我不知道，可能要找到發生那件事的真正原因才行。」我想了想說道。

「那次的真正原因是什麼呢？」小傑的媽媽焦急地問我，「難道除了砸壞了他的電腦還有別的原因嗎？」

「我不知道，」我拿起小傑的畫，解釋道，「小傑的這幅畫雖然看起來很淩亂，但是還是傳達了一些資訊。例如小傑畫的房子，有很多很多的窗戶，但是都是緊閉的，門也是緊閉的，這說明他非常非常想要和外界溝通，但是卻又沒有辦法做到這一點。可能也是因為這樣，有一些能量才被壓抑了。」

「確實是這樣的。前幾年在香港的時候，小傑好像還有一個朋友，但是到了這裡，就沒聽他提過朋友。」小傑的媽媽有些後悔，「當時我們決定要來這裡的時候，小傑怎麼都不肯來。他偷偷哭著和我說，他好不容易有了一個好朋友，他不想走。」

「然後呢？」

「沒有然後，他爸爸的工作有了這樣的變動，我們全家就只能一起搬到這裡來居住了。」

「那小傑在加拿大的時候怎麼樣？」我問道。

「小傑一直都是很乖巧懂事的孩子，無論是在香港還是在加拿大。」小傑的媽媽說，

「我也不知道現在他怎麼會變得這麼壞。」

「不要這麼說小傑。」我說道，「這並不能簡單地用『壞』來形容，我相信小傑的內心也是很痛苦的，充滿了矛盾和衝突，他也希望有人可以幫助他。」不知道是不是因為我說的話引起了小傑的共鳴，他的眼眶似乎濕潤了。

有情緒障礙兒童，其繪畫有相對應的解釋

「我繼續說說這張畫吧，」我分析道，「在這幅畫中幾乎沒有『我』的存在，雖然在畫紙的邊上有一個類似於人的圖形，但是體積非常小，所處的位置也不是那麼好，從這一點來看，小傑對自我的認知非常低。而且整幅畫的空間格局也非常混亂，」我停頓了一下，才繼續說道，「其實小傑已經開始有了一些退化的行為，就是回到自己小時候某個時間點的樣子。這幅畫非常像一到三歲的小朋友的塗鴉，空間感非常混亂，事物也都用形狀來表示。」

第二次諮詢時小傑依舊一言不發，不過我們都意識到他的問題非常嚴重，如果仍舊找不到和小傑溝通的方法，我們都很擔心會耽誤這個孩子的病情。

在兩次諮詢之後，我和導師商量，請來了法國諮詢師協會的 DR.M 和我們一起探討這個個案——如何讓小傑開口說話變成了當務之急。

DR.M 認為小傑的諮詢最大的難點在於溝通，因為用什麼語言溝通不僅僅是語言的認同

感，也是文化的認同感，更是一個人的根。雖然小傑是一個中國人，但是他對於中文和中國文化的認同感都不高，所以當他發生統一性的困惑的時候，就會拒絕開口。這時候要找的不僅僅是一個會說法語的諮詢師，而且還需要小傑認同的整個法語體系。

在這之後 DR.M 和小傑用法語進行了一次溝通，小傑的母親也同意陪同小傑一起隨 DR.M 回法國接受治療。

小傑的案例也讓我產生了深刻的思考，孩子在成長的過程中會需要很多層面的認同，不論家庭在哪裡，整個家庭的根的力量是必須要有的。小傑最大的問題在於小時候生活在加拿大，在家裡父母面對他的時候只說法語從來不說中文，對於小傑來說缺少了認同感。他既不是中國人，也不是法國人，他不知道他的母語是中文還是法語，最後只能選擇不說話。

兒童繪畫要點

在分析兒童繪畫的房樹人的時候，最主要的是要兼顧兒童各個年齡階段的發展特徵，尤其是九歲之前的發展特徵。在不同的年齡特徵中有一些畫法是非常正常的，但是過了這個年齡段還存在的話，就需要引起重視了。

所以在分析兒童繪畫的要點中，最重要的一條就是一定要對繪畫者有充分的認識，尤其是年齡。在分析兒童繪畫時，一定要用發展的眼光來看待不斷成長的兒童，同樣的畫，五歲的孩子畫可能是非常正常的，但是如果是十歲的孩子畫則很有可能需要向專業的醫生尋求幫助了。

同時，即使是在分析年齡較大的兒童的房樹人繪畫作品時，同樣也需要非常謹慎。我們必須考慮到，很多時候兒童只是在模仿老師或成人的畫法，而樹上一些疤痕的位置、大小、形狀等不同，代表的情況也是不同的，這些都需要根據繪畫者的不同特點進行具體分析。當然對於較大年齡的兒童，繪畫對其的意義也非常重大。我們在分析較大年齡兒童的繪畫時，

要考慮圖畫作爲環境的反射作用，如精神上受創兒童，因過度焦慮而無法自我控制的，就會將畫面所表現的物體零亂地散落在整張紙上。有些精神上受創的兒童，發展出強迫性的防禦心態，他們無法控制內心的痛苦，無法將所描繪的線條和物體精確地擺放在應有的位置上……等等。

對兒童所畫的房樹人，千萬不能擅自判斷，一定要請專業的心理諮詢師進行判斷和分析，在有需要的情況下，要同時配合沙盤等其他項目進行輔助治療。

而顏色一直被認爲與人類的情緒有著直接的關係，在兒童畫中，形狀和顏色同樣有助於人的知覺判斷，它可以揭示情緒的功能是否正常，比如是整合良好的人格還是分裂的人格。

我們的經驗告訴我們，人們對於環境中各種各樣的顏色都會做出敏銳的反應。依賴於顏色和亮度，我們的環境才有所不同。

使用顏色是情境式反應

兒童在繪畫中使用顏色的特點反映了其正常的發展進程：早期暖色（如紅色）的使用佔優勢，以後才會使用諸如藍、綠等冷色。這是因爲大量的暖色與兒童的衝動行爲和其直接的本能需求滿足度聯繫起來，而冷色更多地與其控制衝動和社會適應能力有關聯。這種非言語的情感表達在二到五歲的兒童中具有特殊價值。

兒童對於顏色的反應只是一種情境性反應，並不是持久的心靈內部衝突。兒童在使用顏色方面是具有特異性的，他們並不關注顏色的現實價值，但是在顏色使用的發展中具有越來越寫實的特點。

孩子在選擇顏色的過程中沒有什麼統一的原則。三歲的兒童在繪畫中大多只會使用一種顏色，而且幾乎不會選擇黑色；四歲兒童的畫面顏色變得豐富起來、五歲的兒童已經會在顏色的選擇上主動提高主題的視覺定義，例如根據需要選擇性地使用某一種顏色。從所有的顏色來看，五歲兒童最喜歡使用的是綠色和橙色，其次是紅色和棕色，之後是藍色，最後是黃色、黑色和紫色等顏色。六歲的兒童在使用顏色時就已經受到了寫實主義的指引和規範，他們會選擇眾所周知的物體的顏色。而更年長一些的孩子，開始學會了變化特定的顏色的亮度，在這一時期顏色成了繪畫的決定性力量。

在兒童的繪畫中，尤其是年齡較小的兒童繪畫中，顏色和情感之間並沒有直接的明確的關係，例如一年級的兒童會選擇紫色代表高興，藍色表示難過，紅色表示生氣，但是六年級的兒童也會用藍色表示高興、生氣或者難過。所以分析兒童的情緒還需要通過他所描繪的線條和形狀來解讀，顏色只代表輔助作用。但對於年齡較大的兒童的繪畫作品來說，我們是可以從顏色的寫實性角度來分析的，有情緒困擾的兒童使用寫實顏色的比例較少。在七至八歲的圖式階段以後，兒童畫的色彩應用應該是越來越具有寫實性的，這是需要在分析中瞭解的

規律。

同繪畫顏色的非寫實性相同的是在情緒困擾的兒童的畫中，早期的表徵模式使用的頻率也會較高。早期的表徵模式，就是我們之前已經提到的低年齡層次繪畫的特徵性。

構圖發展到九歲已停止

從理論的角度來看，兒童繪畫目前有兩大趨勢，一個是基於圖畫是兒童認知狀態的一個指標的假設，而另一個則強調繪畫對於理解兒童個性的作用。

從發展任務來看，兒童早期的繪畫是對衝動的控制，是在學習去應對社會生活對他們的要求。通過對顏色的選擇和畫筆在畫紙上的感知運動，可以直接瞭解兒童的努力、憂慮及其情感。

有情緒困擾的兒童的畫，在構圖方面和正常兒童是具有相同的發展進程的，主要是因為構圖是一個穩定的現象，相對不會受智力差異或者心理疾病的影響。如果沒有特殊的訓練和持續改善構圖的動機的話，構圖的發展基本在九歲的時候就已經停止了。但我們還是可以根據已有的一些研究成果，得到一些值得關注的點。例如：當兒童的畫沿著畫紙平面的邊界畫交叉線就表明孩子缺少對外部希望的關注，而很局限地使用空間則說明孩子受到了限制或者行為內向；強調畫紙的頂部意味著具有高度的渴望，而強調畫紙的底部則表明了有一個堅實

的根基。

與智商無關

形狀和人物形象的分化通常被看成是表徵的核心，不過我們已經知道，兒童繪畫的規律與其生理年齡有關係，而與智商是沒有關係的，也就是說人物形象的分化程度是不能單獨作為一個可靠的診斷情緒困擾的判斷指標。只有對已經能夠完全具有寫實性繪畫的較大年齡的兒童繪畫作品進行分析時，才可以根據兒童繪畫的物體在畫紙上的位置來研究兒童對圖畫空間的使用。有情緒困擾的兒童將人物形象局限在一個或兩個正方形的空間內，佔畫紙的很小的一部分。而有情緒障礙的兒童常常畫的是非常小的人物形象，這一點與焦慮和抑鬱相關的特點相聯繫。

同樣對於身體的一些部分，也有一些相對應的解釋，例如：一些具有妄想症的人或者是想要表達膨脹的自我的人會畫一個大大的頭部，而小的頭部則表明了自卑；不同尋常的大眼睛代表的是偏執或窺陰癖者，小眼睛則代表了內省；耳朵代表了偏執，而嘴常會成為性障礙人的圖畫中的顯著特點，而鼻子是男性生殖器官的性象徵，如果強調這個器官，則往往反映了無力的情感；鈕扣代表依賴，畫出胳膊則表示控制，沒有胳膊代表無力。而在七歲的孩子的畫中如果我們看到畫出了脖子，則是代表了控制性衝動的象徵，這與人們對處於性潛伏期

的孩子的預期也非常吻合。

同樣我們還可以在畫中找到一些別的特徵來區分情緒困擾的兒童，例如奇異的特徵，描畫暴力或者爆炸的場景、簡單或者無關的形狀，或者描繪抑鬱的主題，例如死亡等。

最後，作畫者在繪畫過程中的言語以及他們對最終作品的評價，不論是自發的還是由諮詢師引導的，都可以幫助我們洞察兒童的心理和情緒狀態。

如果家長發現兒童的繪畫與其年齡發展的層次不符合，而且又配合有一些其他生活方面的障礙，我建議這時候應該立即去找專業的心理工作者或者心理醫生進行專業的解讀與治療。

美國心理學家弗摩爾說：「不管你是否相信，畫一座房子確實是一個很有用的心理測試。它可以顯示出你的性格特點，你如何看待自己、別人如何看待你以及你對家庭的感受。」給自己做一次房樹人測驗，就是進行一次自我的心理解讀之旅，為別人做一次房樹人測驗，就會打開一扇與人溝通的窗戶。讓我們更瞭解自己，更理解他人，讓我們生活的每一天都變得更輕鬆、更健康吧！

JP0096	媽媽的公主病： 活在母親陰影中的女兒，如何走出自我？	凱莉爾·麥克布萊德博士◎著	380 元
JP0097	法國清新舒壓著色畫 50：璀璨伊斯蘭	伊莎貝爾·熱志－梅納＆紀絲蘭·史朵哈＆克萊兒·摩荷爾－法帝歐◎著	350 元
JP0098	最美好的都在此刻：53 個創意、幽默、 找回微笑生活的正念練習	珍·邱禪·貝斯醫生◎著	350 元
JP0099	愛，從呼吸開始吧！ 回到當下、讓心輕安的禪修之道	釋果峻◎著	300 元
JP0100	能量曼陀羅：彩繪內在寧靜小宇宙	保羅·霍伊斯坦、狄蒂·羅恩◎著	380 元
JP0101	爸媽何必太正經！ 幽默溝通，讓孩子正向、積極、有力量	南琦◎著	300 元
JP0102	舍利子，是甚麼？	洪宏◎著	320 元
JP0103	我隨上師轉山：蓮師聖地溯源朝聖	邱常梵◎著	460 元
JP0104	光之手：人體能量場療癒全書	芭芭拉·安·布藍能◎著	899 元
JP0105	在悲傷中還有光： 失去珍愛的人事物，找回重新聯結的希望	尾角光美◎著	300 元
JP0106	法國清新舒壓著色畫 45：海底嘉年華	小姐們◎著	360 元
JP0108	用「自主學習」來翻轉教育！ 沒有課表、沒有分數的瑟谷學校	丹尼爾·格林伯格◎著	300 元
JP0109	Soppy 愛賴在一起	菲莉帕·賴斯◎著	300 元
JP0110	我嫁到不丹的幸福生活：一段愛與冒險的故事	琳達·黎明◎著	350 元
JP0111	TTouch® 神奇的毛小孩按摩術 —— 狗狗篇	琳達·泰林頓瓊斯博士◎著	320 元
JP0112	戀瑜伽·愛素食：覺醒，從愛與不傷害開始	莎朗·嘉儂◎著	320 元
JP0113	TTouch® 神奇的毛小孩按摩術 —— 貓貓篇	琳達·泰林頓瓊斯博士◎著	320 元
JP0114	給禪修者與久坐者的痠痛舒緩瑜伽	琴恩·厄爾邦◎著	380 元
JP0115	純植物·全食物：超過百道零壓力蔬食食譜， 找回美好食物真滋味，心情、氣色閃亮亮	安潔拉·立頓◎著	680 元
JP0116	一碗粥的修行： 從禪宗的飲食精神，體悟生命智慧的豐盛美好	吉村昇洋◎著	300 元
JP0117	綻放如花 —— 巴哈花精靈性成長的教導	史岱方·波爾◎著	380 元
JP0118	貓星人的華麗狂想	馬喬·莎娜◎著	350 元
JP0119	直面生死的告白： 一位曹洞宗禪僧的出家緣由與說法	南直哉◎著	350 元
JP0120	OPEN MIND！房樹人繪畫心理學	一沙◎著	300 元

眾生系列　JP0120

OPEN MIND! 房樹人繪畫心理學　測出你內心深處的秘密與焦慮

作　　者／一　沙
責任編輯／劉昱伶
業　　務／顏宏紋

總　編　輯／張嘉芳
出　　版／橡樹林文化
　　　　　城邦文化事業股份有限公司
　　　　　104 台北市民生東路二段 141 號 5 樓
　　　　　電話：(02)2500-7696　傳眞：(02)2500-1951
發　　行／英屬蓋曼群島商家庭傳媒股份有限公司城邦分公司
　　　　　104 台北市中山區民生東路二段 141 號 2 樓
　　　　　客服服務專線：(02)25007718；25001991
　　　　　24 小時傳眞專線：(02)25001990；25001991
　　　　　服務時間：週一至週五上午 09:30 ～ 12:00；下午 13:30 ～ 17:00
　　　　　劃撥帳號：19863813　戶名：書虫股份有限公司
　　　　　讀者服務信箱：service@readingclub.com.tw
香港發行所／城邦（香港）出版集團有限公司
　　　　　香港灣仔駱克道 193 號東超商業中心 1 樓
　　　　　電話：(852)25086231　傳眞：(852)25789337
　　　　　e-mail：hkcite@biznetvigator.com
馬新發行所／城邦（馬新）出版集團【Cité (M) Sdn.Bhd. (458372 U)】
　　　　　41, Jalan Radin Anum, Bandar Baru Sri Petaling,
　　　　　57000 Kuala Lumpur, Malaysia.
　　　　　電話：(603) 90578822　傳眞：(603) 90576622
　　　　　e-mail：cite@cite.com.my

封面設計／兩棵酸梅
內文排版／歐陽碧智
印　　刷／韋懋實業有限公司

初版一刷／2016 年 12 月
初版二刷／2021 年 10 月
ISBN ／ 978-986-5613-32-7
定價／ 300 元

城邦讀書花園
www.cite.com.tw

國家圖書館出版品預行編目（CIP）資料

OPEN MIND! 房樹人繪畫心理學／一沙作 . -- 初版 .
-- 臺北市：橡樹林文化，城邦文化出版：家庭傳
媒城邦分公司發行，2016.12
　　面；　公分 . --（眾生：JP0120）
ISBN 978-986-5613-32-7（平裝）

1. 繪畫心理學

940.14　　　　　　　　　　　　　105022762

廣　告　回　函
北區郵政管理局登記證
北 台 字 第 10158 號
郵資已付　免貼郵票

104 台北市中山區民生東路二段 141 號 5 樓

城邦文化事業股分有限公司

橡樹林出版事業部　收

請沿虛線剪下對折裝訂寄回，謝謝！

橡 樹 林

書名：OPEN MIND! 房樹人繪畫心理學　書號：JP0120

橡樹林文化

讀者回函卡

感謝您對橡樹林出版社之支持，請將您的建議提供給我們參考與改進；請別忘了給我們一些鼓勵，我們會更加努力，出版好書與您結緣。

姓名：＿＿＿＿＿＿＿＿＿＿＿ □女 □男　生日：西元＿＿＿＿＿年

Email：＿＿＿＿＿＿＿＿＿＿＿＿＿＿＿＿＿＿＿＿＿＿＿

● 您從何處知道此書？

　　□書店　□書訊　□書評　□報紙　□廣播　□網路　□廣告 DM　□親友介紹

　　□橡樹林電子報　□其他＿＿＿＿＿＿＿＿＿

● 您以何種方式購買本書？

　　□誠品書店　□誠品網路書店　□金石堂書店　□金石堂網路書店

　　□博客來網路書店　□其他＿＿＿＿＿＿＿＿＿

● 您希望我們未來出版哪一種主題的書？（可複選）

　　□佛法生活應用　□教理　□實修法門介紹　□大師開示　□大師傳紀

　　□佛教圖解百科　□其他＿＿＿＿＿＿＿＿＿

● 您對本書的建議：

＿＿＿＿＿＿＿＿＿＿＿＿＿＿＿＿＿＿＿＿＿＿＿＿＿＿＿＿＿＿＿＿＿

＿＿＿＿＿＿＿＿＿＿＿＿＿＿＿＿＿＿＿＿＿＿＿＿＿＿＿＿＿＿＿＿＿

＿＿＿＿＿＿＿＿＿＿＿＿＿＿＿＿＿＿＿＿＿＿＿＿＿＿＿＿＿＿＿＿＿

＿＿＿＿＿＿＿＿＿＿＿＿＿＿＿＿＿＿＿＿＿＿＿＿＿＿＿＿＿＿＿＿＿

＿＿＿＿＿＿＿＿＿＿＿＿＿＿＿＿＿＿＿＿＿＿＿＿＿＿＿＿＿＿＿＿＿